美好生活·花园时光

全能花艺技法与设计百科

——经典色彩搭配与穿戴花饰

格研文化 编

中国林业出版社
China Forestry Publishing House

序

《全能花艺技法与设计百科》出版后，收到了很多读者的好评，大家纷纷表示，这本书涵盖的内容实用而全面，非常适合需要打基础的花艺从业者和爱好者。

读者的认可给了我们信心。于是，中国林业出版社花园时光工作室的印芳老师再次相邀，希望能够在此基础上，进一步拓展进阶内容，比如色彩搭配和穿戴花饰。

无论什么领域，色彩是设计师永恒的话题。但色彩是一个大范畴，从何着手？最后我们多次商量，决定从基础知识开始，慢慢深入，向经典致敬。经典的画作，经典的影视作品，它们都有独特的色彩美学。这些经典的配色艺术，应用在花艺设计中，同样出彩。同时，花艺设计又有其独特的地方，每朵花、每一棵植株，都是大自然这位最伟大的设计师的配色作品，我们通过他，就能获得无穷的灵感。

穿戴花饰也就是我们常说的人体花艺，这是一种充满了创意和想象力的艺术，常在婚礼、宴会，以及沙龙活动、表演赛事中用到。它所展现的不单是精湛的技法，更是设计师的灵感与构思，它可以很实用，也可以很艺术，甚至可以借助它来讲述故事。我们在此书中引入此方面内容，希望能够带给你启发。

本书两个主题内容的共同创作者——阿邝老师与李孟秋老师，皆是在花艺设计行业从业多年，并有着自己显著风格的优秀设计师。在疫情条件下，我们一起为筹备、撰稿、拍摄、编辑、审校，不满意的重新来过，经过反复多次的调整，最终两年后，这个项目终于完成。

由衷地感谢两位共创伙伴——阿邝、李孟秋老师，以及为这本书及配套视频拍摄付出过努力的每一位朋友。感谢中国林业出版社花园时光工作室，感谢印芳老师对该项目的支持以及对我的信任。

于每一位设计师而言，培养对周围环境与大自然的感知力是十分有必要的。去经历这一切，尝试从身边和日常的生活中汲取灵感创作，你会得到意想不到的收获。

格研文化 张宇
2024年4月

目录

壹／经典色彩搭配

师古人 师造化 师心源	008	蓝色高阶配法	120
色相	010	绿色高阶配法	125
明度	015	紫色高阶配法	129
纯度	021	故宫配色	132
冷暖色调——暖	025	布达拉宫配色	136
冷暖色调——冷	028	延禧攻略配色	141
红的色彩感受	034	哪吒配色	146
橙的色彩感受	038	只此青绿	152
黄的色彩感受	042	京剧配色	157
蓝的色彩感受	046	侘寂花道	161
绿的色彩感受	052	莫奈色系	164
紫的色彩感受	057	梵高色系	171
粉的色彩感受	063	莫兰迪色系	176
白的色彩感受	066	马卡龙色系	182
黑灰色	071	洛可可色系	186
咖啡色系	074	阿凡达配色	191
金属色系	079	天使爱美丽	197
零度同色搭配	083	澄澈冰川	202
30° 类似色	086	绝美深泉	206
60° 邻近色	090	秘境森林	212
90° 中差色	095	自然花艺配色法之洋甘菊	218
120° 对比色	098	自然花艺配色法之提炼与重复	222
180° 互补色	103	自然花艺配色法之强调与延伸	227
红色高阶配法	107	自然花艺配色法之渐变与重复	232
橙色高阶配法	112	色彩是一道光	236
黄色的高阶配法	116	花材	242

贰/穿戴花饰

可以穿戴的花艺设计	252	铁丝结构项链	322	
火龙珠手环	254	铝丝结构项链	324	
银花苋鞋饰	256	植物材料结构项链	326	
红掌头饰	260	花艺戒指	328	
项圈	265	铁丝结构耳环	332	
耳环	268	耳洞基础结构耳环	334	
可可叶头饰	270	基础结构耳挂	336	
手镯	274	花艺梳子	338	
花冠	278	花艺卡子	340	
银杏掐丝发卡	282	满铺结构型、花艺扇子	342	
花艺肩饰	287	镂空结构型、花艺扇子	344	
自然杆襟花	290	折扇花艺	346	
无杆造型襟花	292	团扇花艺	348	
磁力扣襟花	294	花泥手包装饰	350	
T字扣襟花	296	花泥造型手提包装饰	352	
铁丝在襟花中的应用	298	自然系手捧花	354	
永生花襟花	300	水滴型手捧花	356	
干花襟花	302	手持型手捧花	358	
8字结构手腕花	304	全花花冠	360	
一字结构手腕花	306	结构花冠	362	
手镯式手腕花	308	全花花帽	366	
铝丝在手腕花设计中的应用	310	结构花帽	368	
铁丝在手腕花设计中的应用	312	花艺围巾	370	
鲜切花头环花	314	花艺领结	372	
胶带在头环花中的应用	316	花艺时装①	374	
铁丝在头环花中的应用	318	花艺时装②	378	
铝丝在头环花中的应用	320			

扫描二维码观看
本章视频教程

经典色彩搭配

没有不美的色彩，只有不和谐的搭配！

本篇讲师：阿邝

师古人 师造化 师心源

色彩如何搭配，
好像是最不需要学习的日常应用？

没有不美丽的色彩，只有不和谐的搭配！

不和谐的配色久视会让我们感到烦躁不安，这也是在城市长时间居住容易情绪低落，工作能效降低的很重要的原因。每一个城市中充斥着大量的不和谐配色，小到一个物件以及我们的居家环境，大到城市规划中的色彩配置，都经常会出现令人难以言喻的配色。因此，经常回到大自然中不仅仅因为氧气含量高，更重要的是大自然的配色可以让我们的眼睛得到放松以及身心得到疗愈。

我们对于事物的感官认知以及心理感受，30%是来自物体的形状和质感，70%都是来源于色彩。可以说色彩是理解事物极其重要的！

本篇内容就是希望借由花艺来深入浅出的剖析色彩的基础，也阐述了色彩带给人不同心理感受的原理，还对色彩搭配的原理和公式进行了详细的介绍，将许多大家耳熟能详的影视剧作以及中外名画中经典的色彩搭配用花艺手法进行了复刻，非常适合花植行业从业者以及对美学有兴趣的人士阅读，甚至专业的设计人员也可以从书中得到非常多的启发。因为色彩本就是大自然的产物，借由鲜花而非颜料或者RGB数值来直白的表达色彩，相信可以事半功倍！

全书用了大量的笔墨对现代色彩研究中的西方色彩体系进行分析和梳理，相对来说可以比较快并且全面的表达，因为这部分的知识广博多见又偏理性。我们的年轻一代甚至会认为想要学习色彩，只能从这一脉入手。殊不知，对于色彩的认知，早在战国时期的《孙子兵法》就提到了色不过五，这就是我们现代色彩体系里讲的原色的概念。所以，要想透彻的了解大自然的色彩，中国传统色彩体系的提及与学习是相当必要且不可忽视的。

但是，研究中国传统色彩这一部分遇到了很大的挑战，用了大量的时间来查阅

相关资料。中国传统美学的色彩对于我们每一个中国人来说，貌似很熟悉，却又很陌生。熟悉到我们都可以脱口而出那些美到令人心醉的天青色，十样锦与海天霞，缃黄与郁金，群青与魏红等等；却又陌生到无法用言语或者精准的CMYK数值来表达出来。书中列举了很多花材与这些唯美色彩对应，使得我们能够更加直观地感受到中国传统色彩，不再是古诗词赋中最熟悉的陌生人！五千年来，祖先们用着诗意唯美的名字给各种目之所及的色彩定义，有别于西方的色彩通识，中国传统色彩是需要在大自然中用心观察以及天人合一的境界去感悟。

师古人不如师造化！

本书还介绍了非常容易被大众忽视的色彩搭配方法——自然色彩法。所谓师造化就是师法自然，大自然才是我们要学习的最好的老师。我们可以从一个大自然环境甚至一朵花中学习到最和谐的配色技巧。

师造化不如师心源！

相信阅读完这本色彩工具书全部的内容，你就已经了解了色彩搭配的基本技法。当你熟练掌握以及应用这些技能之后，最终放下书中全部的内容，当你的心足够安静的时候，就可以呈现出来从心而发并打动他人的配色方案！这就是所谓的师心源！

由于篇幅有限，花艺插花步骤俭省，本书出版同步上线了插花教学视频，可以获得更加精准的技巧，更加直观的感受花艺配色带来的律动感。感谢洋葱摄影工作室的姜洋和老徐对视频拍摄的全力支持，感谢一日茶书房一和老师以及全体茶人们的倾情付出，感谢赵晓薇女士的帮助，感谢张宇女士的信任，感谢一丛植造侯盛楠女士的全程资助与鼎力配合。再次向所有对于本书出版默默付出的所有人！

最后是写给读者你的——@你

你明天行装的色彩？
你插好一束花的样子？
你未来的家的模样？
你记录了一张怎样色彩的生活照片？
这一切……都将因为你的学习而都变得信手拈来，
游刃有余！

<div align="right">

阿邝
2024.3.3

</div>

01

―――――

色相

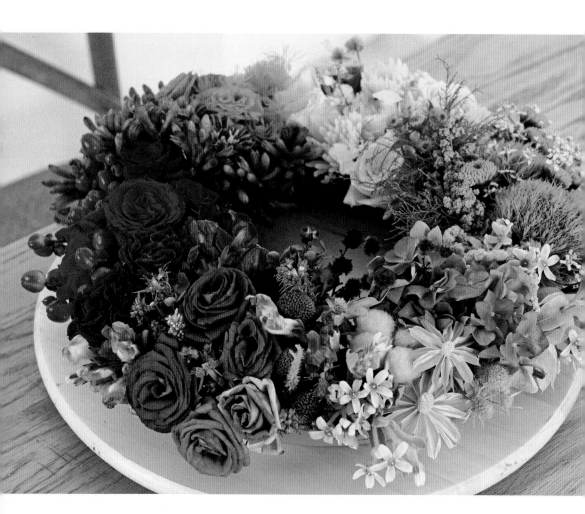

"色不过五，五色之变，不可胜观也。"这句出自《孙子兵法》的话，意思是万千色彩不过是由五种颜色调和而成。中国传统文化中的五色即赤、青、黄、白、黑，黑白色决定了色彩的明暗度，赤、青、黄三色即我们经常说的三原色红、蓝、黄。

　　红色古称赤色，是三原色之一，是可见光谱中波长最长的颜色。红色热情抢眼又醒目，是中国人钟爱的颜色，也是中国5000年文化的底色。

　　黄色同样也是三原色之一，虽然它没有红色那么炽烈，但是明亮的黄色很健康，是阳光的色彩，充满了无穷的正能量，是特别能够改善心情的颜色。

　　蓝色是天空和大海的颜色，会给人沉静和镇定的感觉，也可以很好地舒缓精神压力。

　　橙色是由红色和黄色1：1调和而成的间色，欢快活泼，令人温暖、舒适和愉悦，是乐观积极的颜色。

　　绿色是由黄色和蓝色1：1调和而成的间色。绿色是大自然的统治色，青山和绿水，绿树和青草，无不象征着它强大的忍耐力和意志力。绿色有自己强大的存在感，但是也能作为环境色默默地起到调和作用，非常养眼养心，又充满了希望。

　　紫色是人肉眼可见光谱中光波最短的颜色。它是红色和蓝色1：1调和而成的间色，既有红的热情，也有蓝的冷静。紫色浪漫优雅又高贵，喜欢紫色的人通常极具艺术气息。

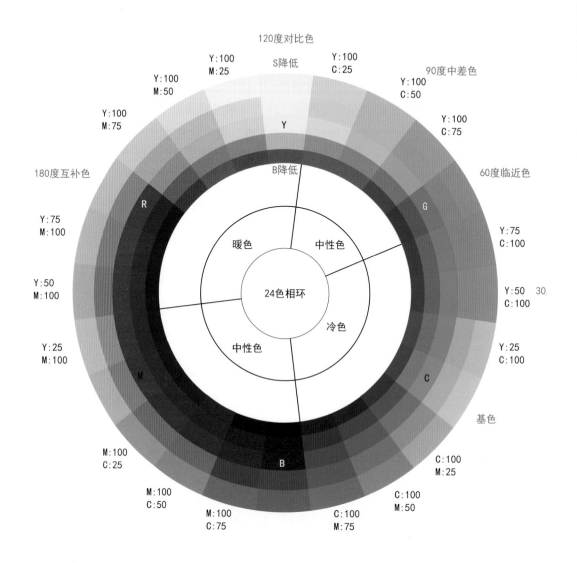

120度对比色
S降低
Y:100 M:25
Y:100 C:25
Y:100 M:50
90度中差色
Y:100 C:50
Y:100 M:75
Y:100 C:75
180度互补色
B降低
Y
60度临近色
R
G
Y:75 M:100
暖色　中性色
Y:75 C:100
Y:50 M:100
24色相环
Y:50 C:100 30.
Y:25 M:100
冷色
Y:25 C:100
M
中性色
C
M:100 C:25
B
C:100 M:25
基色
M:100 C:50
C:100 M:50
M:100 C:75
C:100 M:75

下面这款节日花环可以表现色相中三原色和三间色的概念以及变化、犹如一道彩虹，并且很实用，可以作为烛台基座来布置烛光晚餐，充满浓浓的节日氛围感。

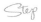

花材：玫瑰、康乃馨、火龙珠、尤加利叶、小菊、跳舞兰、蓬莱松、袋鼠爪、扶芳藤、金鱼草、棉花。

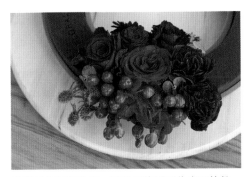

①环状花泥浸泡后，用花刀将圆环分成12等份。将第一支红玫瑰剪短，插入12点方向，然后围绕着这朵红玫瑰，把深深浅浅的红色插在旁边，把稍浅一些的花材插到环状花泥的外侧。这样一组深浅不同的红色就插满了花环的两格。

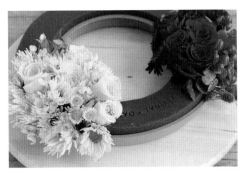

②第一朵黄玫瑰插入4点钟方向，然后在它旁边插入多头小菊，接下来插稍浅一些的黄色跳舞兰，让它跳跃在花丛中。

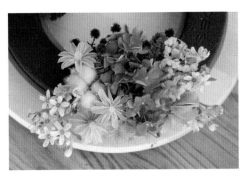

③第三组青蓝色的花材从8点钟的方向插入，接下来把稍浅的蓝星花插在环状花泥的外侧。

④三原色插好以后就开始插三间色。首先用一支橙色芭比玫瑰插在2点钟的位置，然后参照之前的方法依次加入其他花材。

⑤接下来用绿色的花材在黄色和蓝色之间填满。同样把深绿插在花泥的内侧，将扶芳藤点缀在绿色花材中间。

⑥最后一组紫色的花材插在红色和蓝色之间，把深紫色的绣球插在花泥的内侧，浅紫色的金鱼草插在外侧。最终把整个花泥都填满了花材。

02

明度

明度，即在绘画里经常提到的明暗度。在绘画的过程中，需要加入不等量的黑色或者白色来获得颜色上的差异。归根究底，明暗度就是一个物体在受光面、背光面以及反光面的同一种颜色的明暗变化。也就是说一个纯色物体在自然光线下就能看到颜色深浅的递进关系。靠近光源处颜色就浅，背光处颜色就深。

在绘画中可以依照明暗层次来描绘物象，这也是一种表现立体关系和空间关系的绘画方法，在油画中这点尤为突出。在欧洲画家中，最擅长明暗技法的大师就是伦勃朗·哈尔曼松·凡·莱因。他非常善于利用明暗来创造表现真实的、有张力的空间效果，其代表作《夜巡》就是利用光线以获得画面的雕刻感和戏剧效果。伦勃朗通过在绘画中追求光线的力量，使得他画中的人物栩栩如生。

在花艺设计当中同样可以套用这个方法，当我们还不完全掌握配色技巧的时候，用的最简单的方法就是明暗设计，通过光线变化就可以设计出自然、和谐、悦目又清新的作品。

下面我们应用明度理论制作一个花艺作品，来呈现明暗的渐变关系。选取的花材全部都是红色相的，用不同明暗度的红色来进行搭配，这是非常安全的配色方法。掌握了明暗就掌握了绘画中的精髓，掌握了明暗对比和影调也就掌握了摄影中最具表现力的拍摄手法。毫不夸张地说，摄影就是明暗的艺术，是光影的艺术，甚至音乐亦然，只注重音高和节奏的曲子比比皆是，但能把音乐色彩中的强弱明暗变化都表现出来即为上者。通过这样一组明暗色阶差异的花材来打造一个花艺作品，很容易理解色彩三要素中明度的概念，掌握了明暗对比也就掌握了设计中的阴阳和合之美。

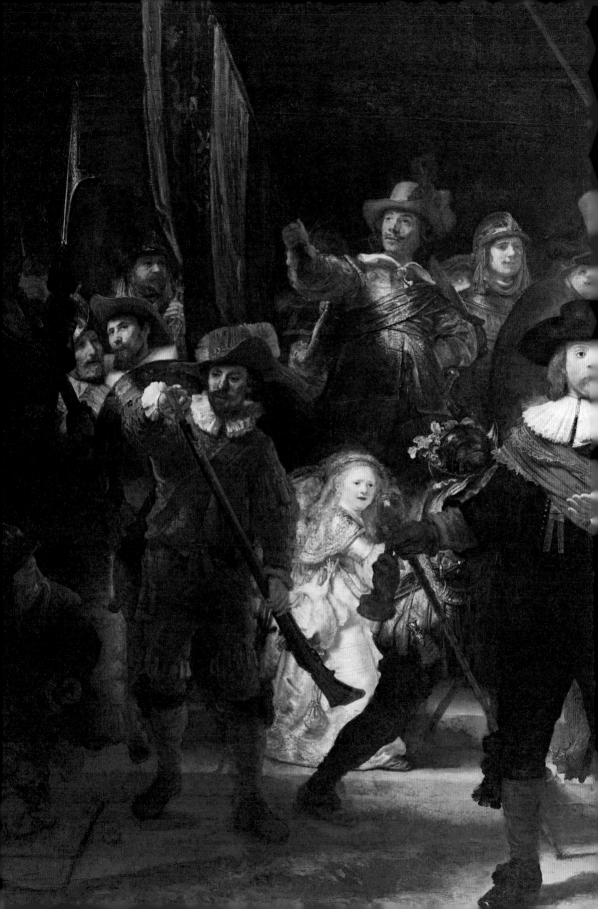

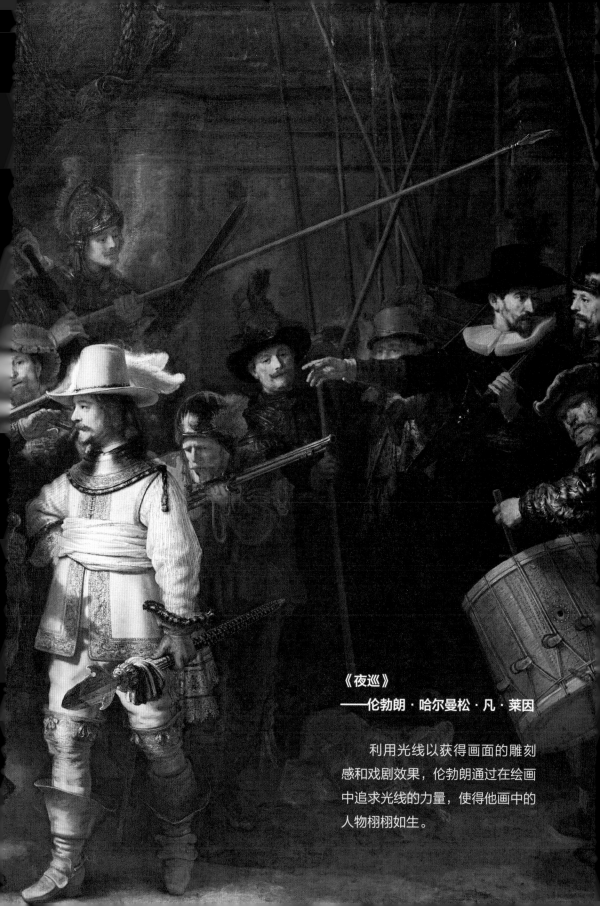

《夜巡》
——伦勃朗·哈尔曼松·凡·莱因

利用光线以获得画面的雕刻
感和戏剧效果，伦勃朗通过在绘画
中追求光线的力量，使得他画中的
人物栩栩如生。

尾穗苋在红色和暗红色的花材分区之间象征反光面

①截取一支中等长度的正红色玫瑰插入花瓶的中间，取短的暗红色玫瑰在花瓶的左前方紧贴着花瓶插入，第三支选择粉红色的玫瑰插在花瓶的右后方。将红色的非洲菊插在花泥中间，加大灰面的体量。

②将暗红色班克木插在深红色的玫瑰旁边，再加上班克木的叶子。加入花头开放的深酒红康乃馨，继续加入深酒红色多头小菊营造花艺作品的暗面效果，加入酒红色班克木在焦点位，班克木的小花萼也插进暗面区域，继续加上酒红色的康乃馨。

③开始丰富花瓶中间正红色区域，紧挨着玫瑰插入正红色的康乃馨。选取染色的尤加利叶增加花艺作品的形状，长短不一的分前后加在花瓶的中部。

④丰富亮面的造型，选择介于红粉玫瑰之间的粉红色非洲菊插在两朵玫瑰中间，再加入粉色康乃馨、粉玫瑰以及粉色蓬莱松，开放度小的康乃馨可以留长一些插在花瓶的右后方。

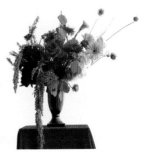

⑤在粉色和红色之间继续加入过渡色的浅红色翠菊来体现明暗交界面。

⑥在红色和暗红色的花材分区之间加上象征反光面的淡红色尾穗苋。现在可以很清晰地看见花艺作品的五个颜色递进关系，从左到右呈现由深到浅的一个光影效果。在光面处加入一些轻柔颜色和质感的淡粉色松虫草。

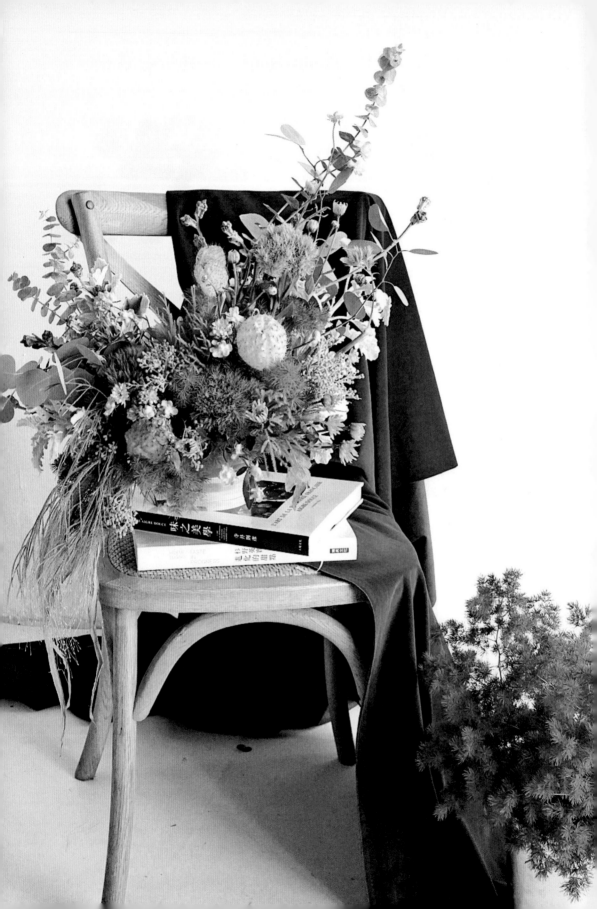

03

纯度

　　纯度就是人们常说的饱和度、纯粹度、鲜艳度、浓淡度。纯度在不同的空间当中会有不同的呈现。但同时，我个人对于色彩的纯度有一个与众不同的理解：色彩的饱和度也是时间的消磨度，是时间在物体上停留的结果。纯度是跟空间、时间有关系的。当一件鲜艳的衣服经过时间的沉淀，颜色会越来越陈旧，不再那么鲜艳了，即衣服的饱和度降低了。

　　近来常被提及的侘寂色，如灰曙色、茶色、灰蓝色，粗布衫上的旧黑色。有些人钟爱这些颜色，其实并不是爱这些颜色本身，爱的是这些颜色在物体上被时间拂过的痕迹。它们虽不完美、不崭新，但是真实客观，可以让我们直面人生。纯度除了跟时间有关系，也跟空间有很大的关联。比如在中国绘画技法当中，想让颜色呈现明暗变化，会加入不同量的黑白来降低或者提高明度，纯度实际上是由不同程度的灰色来决定。灰色在绘画里可以理解为消色。一种色彩的比例越大，饱和度就越高；消色比例越高，也就是灰色成分越高，色彩的饱和度就越低。把同一种色相饱和度不同的颜色搭配在一个画面里也是很多画家擅长的手法，这样可以创造出有景深的画面，也是很多摄影师擅长使用的空间构图法。

　　中国历朝历代都有流行的色卡，从古画和古器物中不难看到：汉代流行色明度虽然很低，但是推崇红色、玄色和白色的正色之美；还有花红柳绿、奢华娇艳的"唐色"，织金华贵呼应湛蓝的"元色"，端庄亮丽正色为上的"明色"，百花齐放、争奇斗艳的"清色"，都可以感受到汉、唐、元、明、清这些朝代的色彩饱和度是很高的；唯宋代流行的都是饱和度偏低的婉约淡雅之色，即便是白色亦如初七初八月未满时发出的光，温润又优雅。这是一个安静质朴，却又流光飞舞，让人念念不忘想穿越回去的时空，可以感受古人的琴、棋、书、画、诗、酒、花、茶之风雅。

①把花器分为前中后三个画面。前面用高饱和度的绿色，高纯度的须苞石竹和蓬莱松以左低右高的整体造型来布局。

②俗称海豚果的绿色唐棉和绿珊瑚是明亮的绿色，可以适当调亮高纯度颜色混在一起的平淡。弯弯的绿珊瑚叶材可以插在左前方低矮位置，加强向下倾斜的姿势。

③多头玫瑰'绿闪电'长短不一地插在花器前部空白处。

④中间用纯度低一些的绿色。尤加利叶的绿非常清淡优雅，就好像铜器上氧化后的铜绿色，把它们布局在翠绿色前景的后面。

⑤还有同样颜色的尤加利果实以及曼妙的尤加利'古尼桉'，一起构成空间布局最后的一层偏低饱和度的绿色。

⑥最后一层用灰绿色做背景，银叶菊的灰绿色可以叫老绿色。

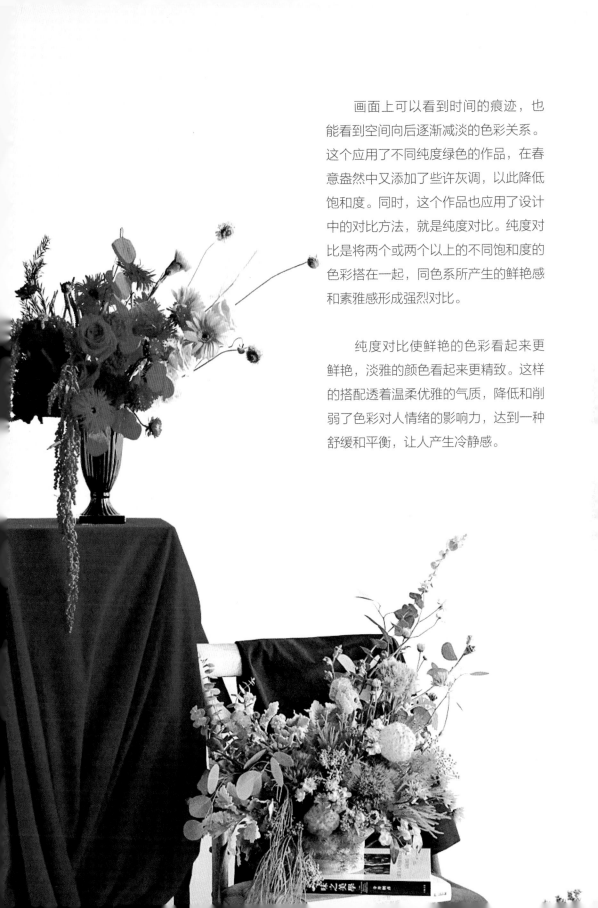

画面上可以看到时间的痕迹，也能看到空间向后逐渐减淡的色彩关系。这个应用了不同纯度绿色的作品，在春意盎然中又添加了些许灰调，以此降低饱和度。同时，这个作品也应用了设计中的对比方法，就是纯度对比。纯度对比是将两个或两个以上的不同饱和度的色彩搭在一起，同色系所产生的鲜艳感和素雅感形成强烈对比。

纯度对比使鲜艳的色彩看起来更鲜艳，淡雅的颜色看起来更精致。这样的搭配透着温柔优雅的气质，降低和削弱了色彩对人情绪的影响力，达到一种舒缓和平衡，让人产生冷静感。

04

冷暖色调——暖

　　这节介绍一个全新的概念——色彩的温度。这里的温度指的是我们对色彩的感受，不是物理温度。通常我们用"色温"这个词的语境是室内照明设计以及摄影等领域。但这里所讲的色彩温度和物理色温是完全不同的两个概念。物理科学里的色温，是客观的。色彩的本质是光。无论是惠更斯的"夜空"，还是爱因斯坦的"虚空"，亦或是老子的"和光玄同"，它都不以人的意志而转移和变化。光是客观的，色彩本身是客观的，那么什么是主观的呢？主观的就是对色彩的感受度。这里所涉及的学科是色彩心理学，是非常重要的学科。无论是在自然界，还是人类构建的各种社会活动中，色彩都在客观上对我们产生视觉的刺激进而带动我们主观情绪的反应。

　　因此，学习色彩的搭配就显得格外重要。和谐的色彩搭配会让人产生快乐、愉悦、舒适、温柔、安静、甜蜜和浪漫等感觉，而无序无章的色彩搭配给人的感觉通常是负面的、消极的，甚至会引发愤怒、压抑、烦躁、嫉妒、无聊和沉重的心情。

　　那些杰出的画家、摄影师、设计师都深谙其道。当然，最终所有的设计语言都是以人为本，当我们需要直面人类的负面情绪的时候，要知道选择什么色系以及搭配手段来调和，否则会适得其反。每个人看到色彩的心理感受都不一样，其实是光和色彩对人心理和情绪的影响，是每一个人对同一种光、同一种色彩的不同认知。

　　这时你可能会问：只有色彩组合和搭配会给人心理暗示吗？显然并不是。每一种颜色带给人的心理感受都是不同的，在后面章节的内容中会详细介绍每一种颜色是如何让人产生不同心理感觉的。

人类肉眼可分辨的颜色多达千万种，如果把色彩分为两大类，就是冷和暖。到底什么是冷色，什么是暖色，似乎每一个色彩老师都有不同的见解，甚至同一种色彩有人会说是冷色，有人会说是暖色。这恰好说明色彩的温度感，它是主观的，也是相对的。

有一个非常简单又实用的分辨方法：一切跟大地、跟黄色有关的颜色就是暖色，与蓝色、天空有关的颜色都是冷色。因为色不过五，所有颜色都是相互作用和调和而得。换句话说，能从一个色彩的色谱里面分解出来黄色的成分，那么就可以定义它为暖色。

我们第一直觉能想到的暖色的物体就是太阳和火焰，它们给人的感觉是温暖的。暖色调的色彩会造成视觉的扩张，空间的距离会拉近，它也会刺激我们的副交感神经，让血液循环加速，身体会不由自主地热起来，明显地就会给到人温暖的感觉，这也是暖色系的由来。仔细观察暗夜里的篝火，能看到红、橙、黄三个颜色，这些是我们喜欢的暖色系。所以这也是为什么我们通常会把卧室设计成暖色调，卧室灯光使用黄光的原因。

案例作品为黄色调，来感受一下暖色调带给我们的被亲近和温暖包裹的感觉。卡其色、浅黄色、咖啡色、正黄色、橙黄色以及棕褐色，各种不同明暗度和饱和度的黄色都在画面中，整个作品洋溢着暖心的氛围，充满了秋季丰收后的喜悦感。

①插入一块褐色的枯木打底，再来一支蝎尾蕉插在后面拔高。插上千瓣葵'泰迪'，大花头剪短插在基部，带花苞的要插得稍微高一些。

②高低不等、错落有致地插上玫瑰'卡布奇诺'，玫瑰的浊色可以浊化整个画面的明亮漂浮感。

③插上正黄色乒乓菊和明黄色的蔷薇，丰富画面亮橙色花朵。

④作为背景色，插上亮橙色的蓬莱松，呼应主花的橙黄色。在前面加入橙色的玫瑰'辉煌'，打破两朵千瓣葵的界限。在花器的后面以及下部插上浅橙色的芒萁。

⑤为了保证画面纯粹的暖调，修剪掉油画小菊多余的叶片，花茎留的稍长一些插在后面。

⑥插入剪得短小一些的黄色袋鼠爪。为了增加作品的灵动感，插入高高的卡其色小盼草。

05

冷暖色调——冷

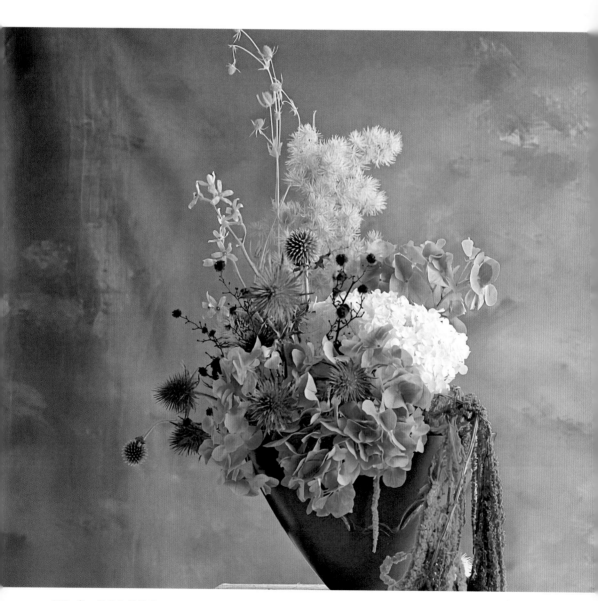

这节探讨冷色调。

对颜色冷暖的感知深入我们的基因。当看到早晨的太阳，看到篝火燃烧时产生的红黄跳跃的火焰，我们的身体都会感受到温暖。当看到白色的冰块、湛蓝的湖水，我们可以瞬间感受到凉意。

水无形，光无色，可为什么天空和大海都是湛蓝色的？

大气本身也是无色的，但是太阳光有红、橙、黄、绿、青、蓝、紫七色。当阳光进入大气层时，波长较长的红光、橙光等遇到空气中的尘埃时，透射力最强，可以透过大气直射到地面；波长较短的紫光、蓝光、青光很容易被悬浮在空气中的微粒向四面八方散射开来，布满天空，呈现蓝色，而大海映衬天空也呈现蓝色。

当我们面对蓝天、大海，我们血液循环会减速，身体产生凉爽、寒冷的感觉，所以我们称之为冷色。冷色调也会造成视觉的后退，空间的距离会渐行渐远，显得深邃。

蓝色因此也是理性的色彩，所以也就能理解为什么商标中蓝色的更多，因为蓝色有科技感，未来感，带给人冷静安全又可靠的感觉。现代很多人对蓝色情有独钟。当我们读到李白的"湛然冥真心""寒泉湛孤月"，苏轼的"水天清，影湛波平"，陶渊明的"夜景湛虚明"，我们就知道古人也赋予蓝色这样的冷色调以恬淡纯净、明静清虚的高深境界。

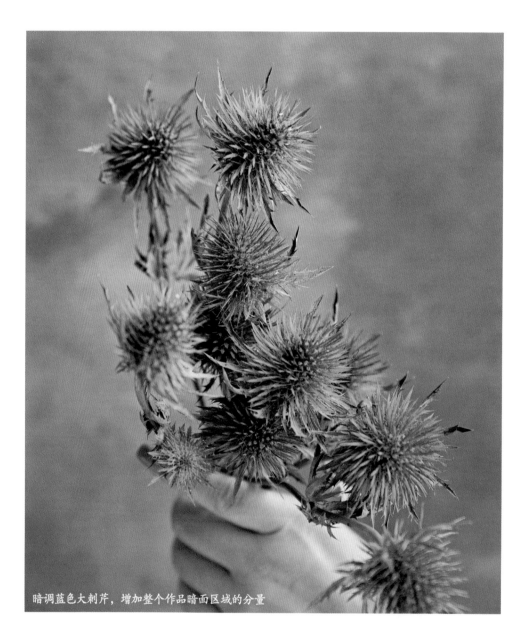

暗调蓝色大刺芹，增加整个作品暗面区域的分量

①在花器左侧插上一支高昂的淡紫色蓬莱松。

②在花器右侧插入下垂的水蓝色和天蓝色的尾穗苋，与第一支花形成高下相倾之势。

③将蓝色绣球解构成小朵插入花瓶前侧，再插上一支修长的小朵绣球与之呼应。

④在花瓶左侧背光处插入深蓝色的绒球花营造暗面效果。

⑤在暗面区域插上更多的暗调蓝色大刺芹。最后一支可以点缀在绣球的小花朵中间。在亮面区域插上一支白色的绣球花，强调冷色的氛围。

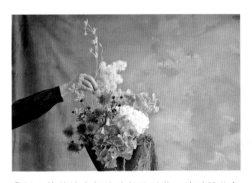

⑥插入修剪掉全部叶片的蓝星花，清透的蓝色起到很好的提亮作用。最后在最高处加入一支淡蓝色小刺芹。这样一个以蓝色为基调，搭配上白色和紫色的作品就完成了。

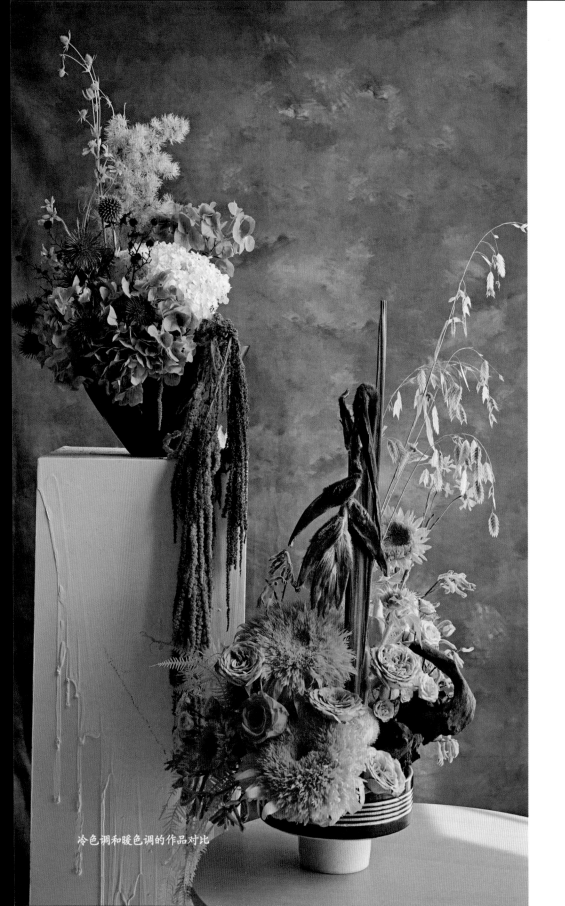

冷色调和暖色调的作品对比

我们很清晰地梳理了冷暖的概念。但必须要强调：冷暖是一个相对的概念，是主观的感受。比如黄色相对于绿色就更暖，绿色相对于蓝色也更暖。

很多色彩搭配师可能会告诉你，冷暖不要配在一起，其实这是片面主观的。如果你看见过黄河入海口河水和海水融合在一起的画面，如果你看见过沙漠里的蓝天，你就能赞叹蓝色和黄色冷暖搭配的气场。如果你看见过日出日落时分的大海，你就能感受到一半是海水一半是火焰的极具张力的冷暖冲突，会惊叹大自然的配色之奇妙。

所以，色彩本身没有美丑之分，优秀的色彩关系是协调的关系，而不是单纯的单色表达。我们这本书将通过各种色彩搭配案例体现更多元的设计情感和思想表达，研究现代色彩搭配的情感内涵。

留给大家一个问题，红色和绿色，你认为是暖色还是冷色？

06

红的色彩感受

在所有色彩中，我们首先讨论红色，因为任何一种颜色在人类学、历史学和社会学范畴中的分量都是无法与红色比拟的。红，赤色。赤，是甲骨文的会意字，从大从火。所以红色是最浓烈最醒目的颜色，也是最诗意最具有象征性的色彩。无论是在中华五千年的东方文明，或是在起源于古希腊文明的西方文化中，红色都有着举足轻重的分量。在人文科学领域，"红色"几乎就是所有颜色的代名词，也是人类最早掌握和模仿的颜色。在距今三万年前的洞窟壁画中的野牛和洞熊，这些痕迹几乎都是红色的。

中国的文化底色就是红色。显而易见，中国红，在历史过往中、当下甚至未来，应该都是不可代替的存在，只有透彻地了解中国红，才能全面地了解中国历史。红色是我们中国人所讲的五方正色。中国红，也是儒家的文化色彩，代表热情和进取。中国红，也是文人笔下的傲雪梅红，即便人生恰逢寒冬，历经百转千回，也终究迎来柳暗花明，是点燃美好生活期冀与向往的一点红。所以新年、新婚、新生，色彩都是一个字，红！在西方，红色同样高居色彩榜首。红色在西方世界是权力和财富的象征。无论是在人们的日常生活中还是祭祀仪式，都是地位最高的颜色。

火红的太阳象征着光明、温暖、生机与永恒。万物生长靠太阳，先民们对红色的膜拜就是人类很朴素的审美价值观体现，是农耕文化中的实用主义，也是对花朵、对庄稼、对果实、对收成的一种刚需。所以，红色在我们中国人的审美情感里是非常重要的，象征丰收喜悦、祥瑞、兴旺发达。

红色在爱德华·蒙克（Edvard Munch）的画笔下会产生紧张、恐惧、残酷的感觉，他的画作经常会运用肆意泼洒的大面积红色来表达他内心的悲伤和愤怒、绝望与无可奈何；他的一生都被病魔、疯狂以及死亡纠缠着。蒙克的呐喊，让天空的色彩都在尖叫。

两种完全背离的情感都可以在红色中表达！

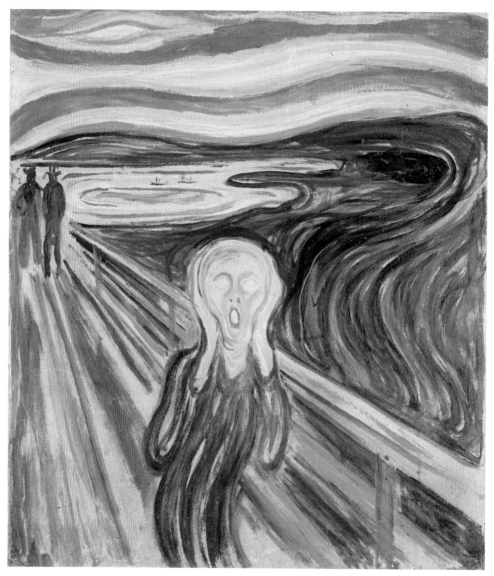

《呐喊》——爱德华·蒙克

红色的心理感受通常是兴奋的，跳跃的。之前有讲过红色的波长最长，在650~750纳米之间。红色是人类血液的颜色，所以红色也会让人心跳加速，会引起体内雄性荷尔蒙的分泌，可以让我们的情绪高亢。所以红色的花束通常是极具张力和强烈情感的，代表喜庆和恐惧都会用到红色。有些人非常钟爱红色，有的人完全不能接受。为了缓和这种张扬，我们在外面加上一层黑色的包装。红色的情绪在黑色的加持下得到调和，也会被黑色衬托得更加高级而惊艳。

①所有花材的叶片和侧枝全部修剪掉。三支乒乓菊打一个交叉，确保每支的花头都朝一个方向旋转。

②加入的红玫瑰，确保与乒乓菊是同一个螺旋的方向。

③加入龙船花，在外层相对低的位置加非洲菊。

④确保花束呈圆球形，蔷薇果添加的位置需要再向下一点。接下来在更低的位置加上迎客豆。

⑤将暗红色的红掌'尼诺'用插针法插入成型的花束中。剪掉下部长长的花茎，保留至手握点以下几厘米即可。缠绕上皮筋之后就可以稳稳地站立在桌面。如果螺旋花束有加错方向的枝条是不容易站立的。

⑥最后给花束做好保水，加上黑色的包装即可。

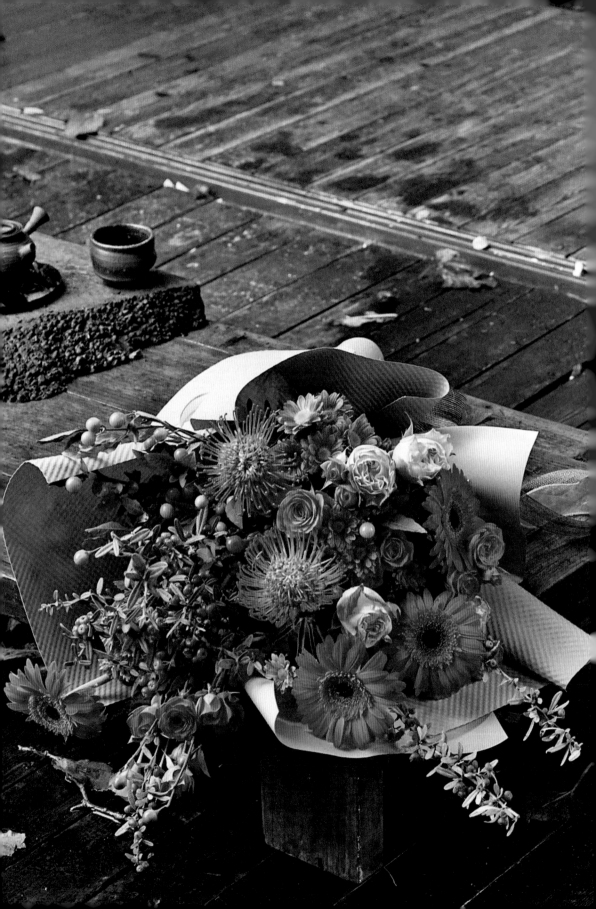

07

橙的色彩感受

橙色，橙子的颜色。从视觉上可以感知到它具有极高的暖度和亮度。明亮又纯净的颜色可以吸引人们的视线，而明亮的暖色的吸引力更强。人们看见颜色就会产生联想，深入心灵。

橙色有着红色的饱和热烈，又调和着黄色的亮度，所以这是一种间色。间色的概念绝不是到现代才被提出来的，在春秋时期就开始有五色系统，《礼记》中记载："衣正色，裳间色……"。间色就是不正之色，我们的祖先早早就提出"色不过五"，万千色彩不过这五种颜色调和而得。橙色是非常讨喜的颜色，也是很多果实成熟的颜色。

阴郁寒冷的颜色会让人感觉压抑，而明亮的颜色使人感觉振奋和愉快。橙色是非常典型的欢快色彩，也是所有颜色中最温暖的颜色。

在古埃及时期，人们会运用鸡冠石为主要原料，提取橙色用于壁画之中。鸡冠石也就是我们常说的雄黄。雌黄和雄黄号称鸳鸯矿物，雄黄经过氧化就会变成雌黄。雌黄是金黄色的，雄黄则是发红的黄色。在莫高窟壁画中就运用了大量的雄黄作为橙色染料。

人们喜爱这种颜色，但是从自然材料中提取的橙色饱和度都偏低。如果要得到天然的橙色染料，也可以用姜黄和胭脂树的红色混合调和而得。直到发明了苯胺染料，人们才开始把鲜亮的橙色穿在身上。

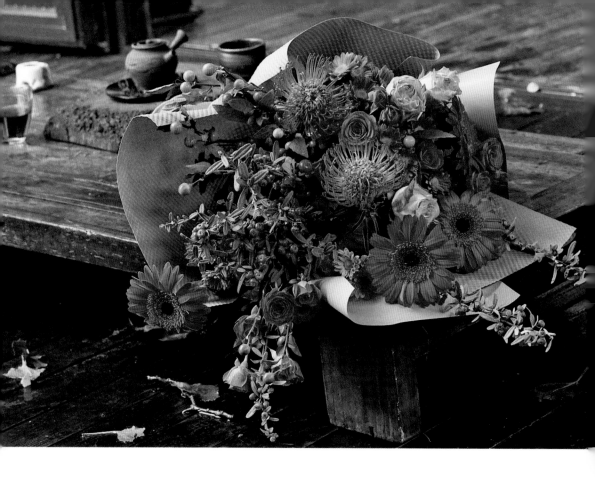

　　橙色是一种非常特别的颜色，几乎和任何颜色都可以搭配出高级感。也许是因为我们看到的万事万物在阳光的普照之下都那么耀眼。正因为此，橙色才成为奢侈品颜色中最具辨识度的颜色，服装设计师们还将橙色推崇为除了极简主义黑与白以外的第三种颜色。

　　橙色是一种不分性别的颜色，男性女性都会喜爱这种明媚的色彩，艳而不俗，浓而不烈，间而不浊，不刺眼不悲伤，在柔和的光感中将人们需要的能量释放出来。橙色常用于衣食住行中，可以让快乐蔓延，让身体健康长寿。我们通常会扎上一束橙色的花束去看望病人，也是因为这个颜色能调动观者的情绪，使之乐观积极起来，又不会像红色那样给人以压迫感。

　　那在自然界中，植物花朵本身含有黄橙色的类胡萝卜素，因此橙色的花材是非常多的。

选择亮橙色和卡其色的包装纸混合搭配。虽然卡其色在各个国家都有不同的界定，但通常浅浅的咖啡色被称为卡其色，也是麻布的颜色，是一种浅黄褐色和黄褐色之间的颜色，所以卡其色是一种暖色。与橙色搭配在一起是一组很明显的清浊搭配。浊色的加入会使得橙色更加优雅。

Step | 玫瑰'胜利女神'、多头小菊'哈雷'、非洲菊'尼莫'、针垫花、多头玫瑰橙色'芭比'。

①把每一支花材都提前修掉多余叶片，取一支橙'芭比'，花头朝外握在手中，依次再加入4支，确保每一支都朝一个方向旋转。

②同样的旋转方向加入多头小菊哈雷，让哈雷的淡橙色夹杂在亮橙色之间。

③加入橙黄色玫瑰'胜利女神'，非洲菊'尼莫'，因为是自然风花束，手握点尽可能放松，并且将非洲菊花头留高一些。

④加入火棘果和珊瑚樱在最外层。再用非洲菊等颜色明快的花材将花束颜色稍深的一侧提亮。

08

黄的色彩感受

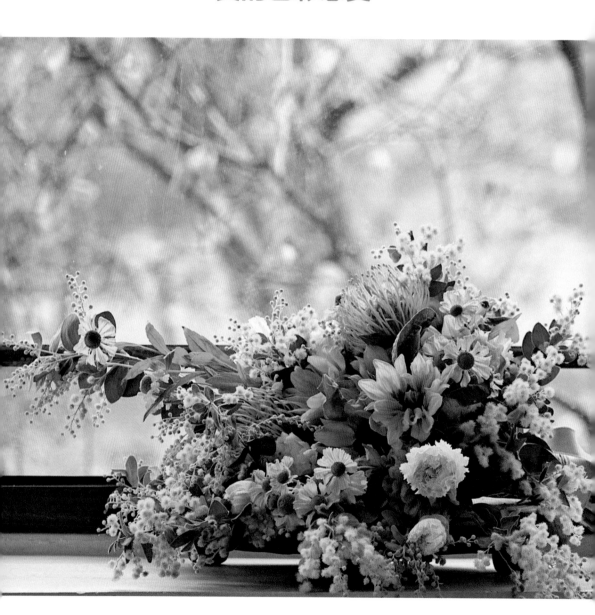

如果你翻开字典，你会看见黄色的定义是柠檬、黄金以及麦穗成熟的颜色。物理学家可能会告诉你波长为577-597纳米（nm）的颜色就是黄色。古人认为颜色是某种物质，后来亚里士多德和牛顿提出色彩是光的表现形式，近代科学又提出色彩不仅仅是光，更是一种视觉感知现象。

所以研究色彩通常会结合物理学与化学、社会学、历史学、绘画甚至音乐等艺术领域。黄色在东西方的各种文献和史料中的记载并不像红色和黑色那么厚重，经常会被金色替代。可以说黄色的历史是一部财富的历史。黄色也是中国五行颜色中的正色，位居四方的中央，是最高权力的象征，曾经是帝王御用的至尊颜色。无论东西方，对于黄色的意义联想都是光明与幸福、繁荣与丰饶，因为许多谷物和果实成熟的颜色就是黄色，是非常吉祥的色彩。我们来看看黄的古字，从田从茨，草字头下面一个火字，意思就是田地在光线照耀下呈现的颜色。所以说天玄地黄，黄色也是先民很早认知到的色彩。

正黄色的'油画'小菊

　　在自然界中，黄色的花朵也是极其丰富的。花的颜色是由花青素控制的，较为常见的是蓝紫色调的花青素和橙黄色调的类胡萝卜素。缺乏光照和低温的时候，花青素的合成会受影响，而类胡萝卜素可以直接进行光合作用，另外蜜蜂等昆虫也会偏爱黄色，所以早春的花尤其是虫媒花多见黄色。

　　到了夏季，或者到了热带地区，蓝紫色调的花朵明显增多，原因就是花青素开始被充分显现了。

　　在中国古语里，各种层次的黄色都有非常好听的名字，比如檗黄、雌黄、柘黄、明黄、鹅黄、藤黄、郁金和缃色等等。黄色给人轻盈明亮，大胆和外向的心理印象，象征着年轻喜悦和快乐，通常喜欢黄色的人都性格开朗，喜欢理性思考，还具有向往成功和善于外交的特点。

　　案例作品将五个层次的黄色花朵螺旋捆扎于一束，能完全感受到黄色带来的律动感，让人轻松愉悦。

①选取一支柘黄色的向日葵，第二支交叉叠放，第三支按照同样方向握紧。

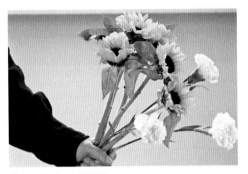

②加入细色的康乃馨。

③将正黄色的'油画'小菊顺势加入花束中，摘掉多余的叶片以及侧枝。

④基本确定花束的形态后用穿针法加入针垫花在中心焦点位。

⑤加上明黄色的金合欢。明黄色和细色同为发青的黄色，区别在于前者相较于后者饱和度更高。

⑥自然风格的花束可以不加包装纸，仅仅用同色搭配的米色丝带将绑点的位置捆扎即可。

09

蓝的色彩感受

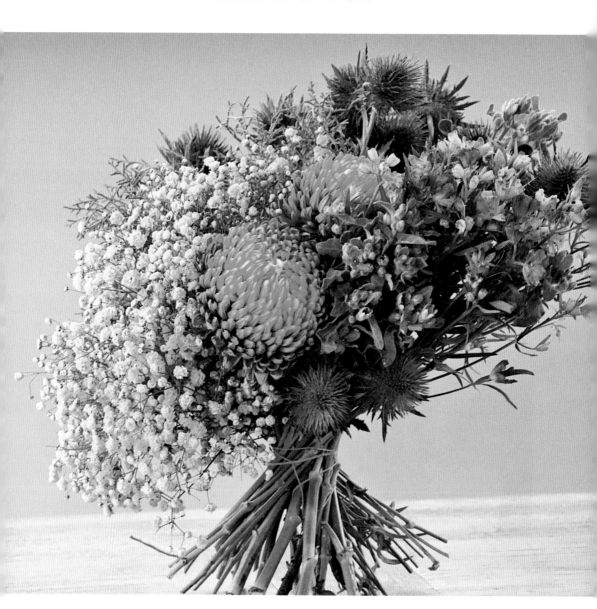

色彩学上蓝色归属为三原色之一，也是中国传统五色观中的最后一种颜色。

说到蓝色，我们脑海中一定会浮现蓝天和蔚蓝色的大海。蓝色代表天空、水还有空气，代表深度，代表广度，也代表无限度，更代表了自由和生命，也是宇宙最本质的颜色。蓝色也是人类普遍偏爱的颜色，据统计只有2%的男性和1%的女性不喜欢蓝色。

蓝色其实是非常难以解释和定义的颜色。蓝，古称为青。蓝不是一种颜色的名词，是一些可以染蓝色布料的草，称为蓝草。李时珍在《本草纲目》中将蓝草分为蓼、菘、马、吴、木五种蓝。欧洲用菘蓝多，印度用木蓝居多，中国、日本、韩国用马蓝、蓼蓝多。

青，取之于蓝，而青于蓝。这句话在荀子《劝学》中引申的意思是学生可以胜过老师。但这句话的原意鲜有人懂，在宋代郑樵所著《通志》中记载："蓝有三种：蓼蓝染绿，大蓝如芥染碧，槐蓝如槐染青。三蓝皆可作淀，色成胜母，故曰青出于蓝而青于蓝。"青，碧，绿这些不同程度的蓝色在古语中的意思就是青色。

在这些蓝草中，有一种物质在碱性溶液中可以分解，然后氧化成一种蓝色的沉淀——"靛"。从字面意思理解就是沉淀下来的青色。所以，从《通志》的记载我们可以看出几点：

第一，蓝不止一种，后来所说的"蓼蓝"只是其中之一；
第二，不同的蓝所含的色素深浅不同；
第三，"青出于蓝"的"蓝"最初指的是可以加工成染料的植物，而不是指颜色。

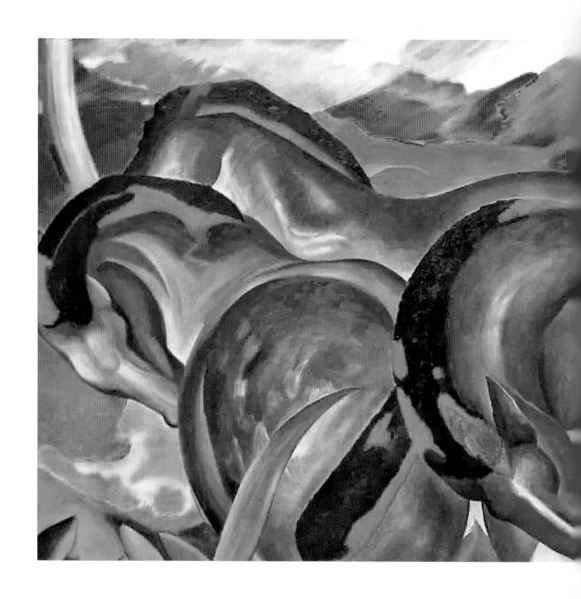

古人如此喜爱蓝色，提取蓝色颜料用来染衣服，想必一定是想把蓝天碧海都挂在身上，以解烦忧。因为蓝色给人的心理感受通常是非常美好的，洁净又清爽，象征着和谐友好，这也是高远智慧和诚实的颜色，让人振奋，积极进取又不失理性和冷静。

经常穿蓝色衣服的人，通常在思考决策时不容易冲动，也可以获得心灵上的平和。蓝色是超越时间和天空的颜色，从古到今，蓝色都表示可以超越时空的永恒，是可以将过去、现在和未来都结合的颜色，即便海枯石烂也无碍天空的蓝色高悬。蓝色也是孤独的颜色，钟爱蓝色的人

也是可于天地独立独往的智者。就像克莱因在人生鼎盛时期选择去孤岛，每天和蓝天大海在一起，过起了禅修的生活，借着纯净而单一的蓝色自省。

案例作品整束花可以直接插在花瓶里，不同层次的蓝色互相交融在一起，形成一个倾斜的扇面瓶花作品。这一抹自由广阔又静谧的蓝色是我们最想抵达的意境。

《蓝马》——弗朗兹·马尔克

蓝色还代表了男性力量，征服蓝天和大海的力量，这点在弗朗兹·马尔克（Franz Marc）的《蓝马》中就可以看到，他用深厚的蓝色来象征雄性力量。

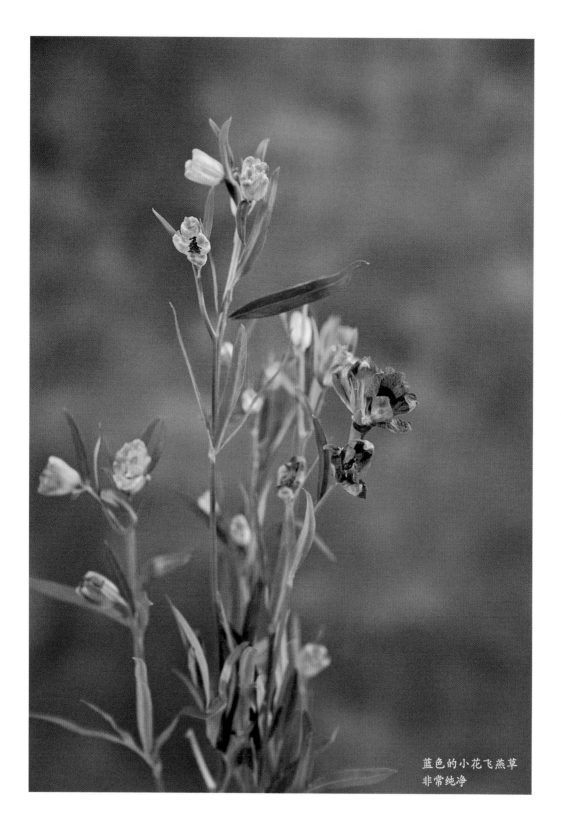

蓝色的小花飞燕草
非常纯净

①打理花材。将满天星梳理成单支的蓬松状态。

②做的是组群式的螺旋花束，因此可以将满天星用螺旋手法汇成一组。

③加入蓝冰柏，修剪掉比较生硬的枝条。加入颜色和花形都十分抢眼的焦点花牡丹菊。

④加入灰蓝色的刺芹，紧紧挨着蓝冰柏，花头可略高一些。

⑤将整组的小飞燕和蓝星花紧挨着牡丹菊旁边顺势加入。

⑥将之前修剪下来的稍短的刺芹低低地放在牡丹菊前面。最后用宝蓝色的丝带在花茎处上下十字交叉多绕几圈再系上蝴蝶结即可。

10

绿的色彩感受

如果说颜色和音乐有关联的话，康定斯基给了我们答案。他说小号是黄色的，管风琴是蓝色的，大提琴是深蓝色......那么绿色是什么乐器？

绿色是自然的颜色，平静、满足，所以绿色当然就是小提琴，琴声悠扬，肆意流淌。这样的表达虽然不是科学结论，但是富有诗意。作为画家，他完全不依赖于描画具象的事物，并且他对色彩的象征意义也做了深入的研究，一直在抽象形式上用各种色彩表达他的艺术感受。

在后面的章节中，我们也会花很多时间来研习色彩的对比与调和，色彩的边界与过渡，色彩的矛盾与融合，以及这些色彩配比手段对于心理效应的影响。

提到绿色，我们脑海里就会浮现森林、草地还有植物，一切都生机勃勃。所以绿色的心理联想就是清新的、宁静的、安全的、和平的、自然的、放松的、养眼的且令人心醉的。《说文解字》中解释："绿，帛青黄色也"。可见，绿色是黄色和蓝色调和而成的间色。绿色是看不腻的东方色，但绿色可不像红色和黄色那么高贵，即便上古时期，绿色也是先民眼中随处可见的颜色。因此绿色是非常平民的颜色，甚至在唐代，还以戴绿色头巾来羞辱犯罪者。虽然绿色作为织物的染料并不高贵，但是到了隋唐时期，画家们在山水画里面加入了昂贵的石绿石青矿物颜料，开启了中国（青绿）山水画的画风和画体。

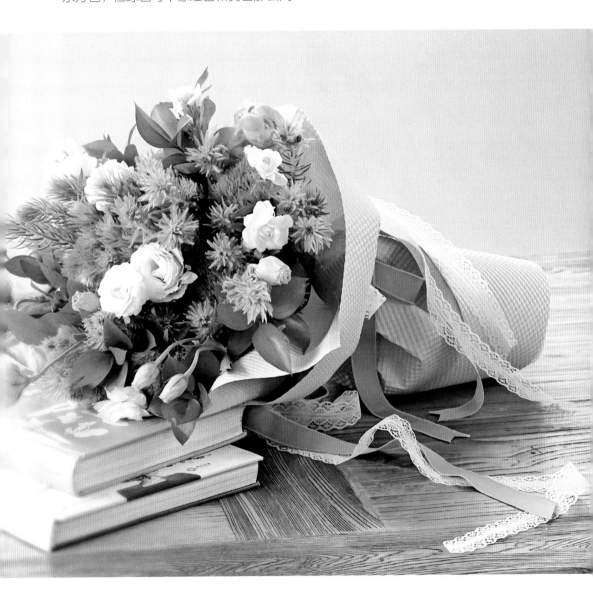

嫩绿色的'蝴蝶'花毛莨，柔和而清新

　　在北方，经过一整个漫长冬季，雪白和枯寂的灰色在眼中停驻了太久，终于在雪融之时，破土而出的一抹嫩绿跳入眼帘，你的尖叫划破了整个冬季的沉闷。这就是绿色生命力量最深刻的体现吧！这就是韩愈笔下"新年都未有芳华，二月初惊见草芽"的画面吧！

　　四时有序，初春的嫩绿，盛夏的墨绿，深秋的黄绿……直至绿色跌落泥土，完全消失，这样年复一年，日复一日，时间在绿色上轻轻拂过，第二年春风又绿江南岸。你看，因为加上了时间，绿色就这样成为了一个动词，一个唯美的动词。

①将金鹅绒扎一个螺旋。由于金鹅绒是不需要给水也可以一直存续的干花花材，所以无论长短，都可以加入花束中。

②加上须苞石竹与金鹅绒，形成一组清浊对比。

③加入同色的皮革质感橘叶与毛茸茸的须苞石竹形成质感对比。适当调整花材的高低，确保每一支花正面都在外面。

④加入嫩绿色的'蝴蝶'花毛茛和洋桔梗，这类花茎柔软的花材，在打花束的时候通常要高高地浮在花束的外围。转动底部枝干的角度可以让花头呈现更舒展的姿态。

⑤最后在花束正面加入两支大花蕙兰。剪短后用皮筋缠绕固定，选择白色包装纸，再用青绿色的丝带进行包装，丝带尾部可剪成燕尾形。

⑥不同程度的绿色花束，清新自然，像极了夏日里偶然遇见密林深处的一捧清泉般，突出一丝丝沁人心脾的凉意。

11

紫的色彩感受

　　紫色，像黄色一样，象征位高权重。它曾经是古代君王龙袍专用的颜色。紫色虽然是一种经过红蓝调和而得的间色，却完全不失正色的高级感。齐桓公是历史记载的第一位将紫服当王袍的君主。紫色也是道家美学中崇尚的颜色，因为古人认为深不可测的宇宙深处是紫色。紫气东来预兆着圣贤出现。皇宫叫紫禁城，是尊贵的象征。

　　紫色为什么这么特别呢，因为它强烈挑动人的情绪和思想，可以传达独创性、创造力以及前瞻性的思维。这是一种具有神秘力量的颜色，是来自外太空、又指向未来的颜色。美国最伟大的建筑师之一弗兰克·劳埃德·赖特（Frank Lloyd Wright），每当要进行艺术创作时，都会穿上紫色的斗篷，像极了童话故事里的巫师，所以他的作品真的像被施了魔法一样，惊呆世人。紫色是他灵感创造的源泉和生命力吧！

　　紫色是最为复杂的颜色，因为这是由完全相反的两种颜色创造出来的，如此矛盾，却又如此和谐。虽然波长最短，却是频率最高的颜色，所以它是极具能量的颜色。紫色，自带一种琢磨不定的幽玄情绪。表现主义艺术家、现代色彩学奠基者之一的伊顿（Johannes Itten）就曾经形容紫色是"非主观直觉的颜色，神秘、令人印象深刻，有时也会给人压迫感，并且因对比的不同，时而富有威胁性，时而又富有鼓舞性"。紫色是如此的复杂、抢眼、冷暖兼备、软硬皆可，又有些难以捉摸。紫色给人的印象就是如此变幻莫测。

　　如果说蓝色是男性，那么紫色就更女性化一些，难以捉摸。

在艺术领域，印象派画家莫奈（Oscar-Claude Monet）被认为对紫色痴迷成狂。我们熟知的《睡莲》系列就运用大量的紫色营造梦幻诗意的光感，紫色阴影和淡紫色的光点使莫奈笔下的干草堆都充满生机又神秘莫测。在《日出·印象》这幅画中，暖黄色的太阳光洒在泛着淡绿色的水面，蓝紫色的帆船在水面上泛出模糊的倒影，缥缈的光影把这一切都笼罩在紫色的氛围里。莫奈的笔下，睡莲是紫色的，海水是紫色的，岩石是紫色的，教堂是紫色的，甚至大桥也是紫色，就连空气都是紫色的……他曾兴奋地宣布："我终于发现了大气的颜色，是紫罗兰色。新鲜的空气是紫色的。"

《日出·印象》

——奥斯卡·克劳德·莫奈

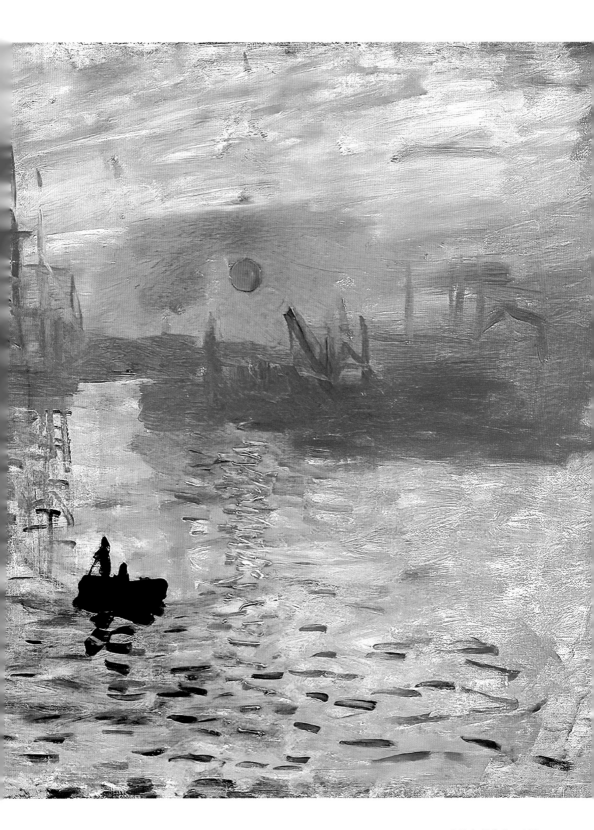

淡紫色松虫草

案例作品是一个以紫色为基准色的花束，除了彩掌以外，每一种花材的颜色差异都不大，但是涵盖了点状、片状、球状和块状的不同花型，也使得紫色花束极具空间层次感，将紫色的神秘和贵气清晰地传达了。

Step | 花材：玫瑰'紫霞仙子'、郁金香梦境、淡紫色松虫草、玫瑰、铁线莲、彩掌'马拉维利亚'。

①用'紫霞仙子'和松虫草这类线条干净的花材打一个基础螺旋。为了避免加错花枝的方向，可以在握点的位置一起旋转整把花束，仅在靠近身体的一侧加上花朵。

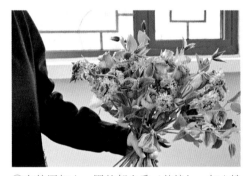

②在外围加入一圈的郁金香'梦境'。加入铁线莲，这种灵动的小花头在花束中是非常吸引眼球的，所以一定要高高地在上面挺立着。

③将'马拉维利亚'加在花束中，皮革质感的彩掌与可爱的小花朵形成抢眼的质感对比。

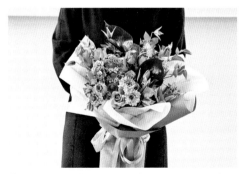

④选用白色和灰色的包装来搭配紫色的花束，内衬的白色雾面纸可以让紫色的花束明亮起来，外层的灰色华夫格包装纸更衬托紫色优雅和浪漫。

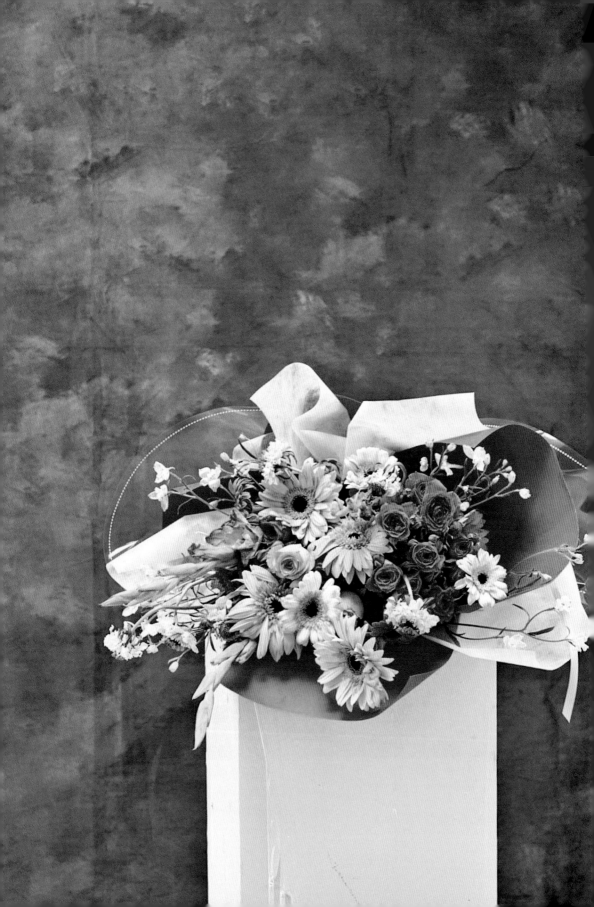

12

粉的色彩感受

第二节色彩的明度让我们了解到粉色是非常典型的红色系。在鲜花的世界里，粉色品种繁多，同时粉色在日常生活和人文精神里，都有着举足轻重的分量。

粉色代表可爱和甜美、温柔和纯真、温馨与娇嫩、青春与明快。如果说红色是激情的，粉色就是属于爱恋和浪漫的。

粉色通常被认为是很女性的颜色，在古代也指妩媚娇艳的女子，李白也写出了"粉色艳日彩"的美句。意思是红粉装扮的女子比日月还光彩照人，所以粉色花束也经常是男子给女性示爱的首选。粉色的雅称有妃色、妃红色、湘妃色、杨妃色、海天霞、十样锦等。

十样锦，类似蜜桃粉，是一种暖色调的粉，相传源于蜀锦的颜色。后来，人们将唐代才女薛涛用草木把纸张染成柔美浪漫的粉色称为十样锦，之后风雅的信笺很快在达官显贵中流行起来，能够得到薛涛题了小字的粉色信笺是一种荣耀。

可见，色彩不仅仅是颜色，更是一种承载心绪不可或缺的存在。粉色依时辰季节有很多种：有春花之粉、秋实之粉、夕岚之粉，还有朝霞之粉。春天的粉和秋天的粉相异，春天的花冷粉居多，秋天的果实粉偏于暖色。日落和日出的粉也不同，日出的粉霞偏冷感，日落的晚霞偏暖意。在绘画时候，想要得到一抹粉色是非常简单的，只需要用红色颜料加上不同分量的白色，就可以得到深浅不一的粉色，进而在粉色中分别加入少量的蓝色和黄色就能得到冷暖不同感觉的粉。

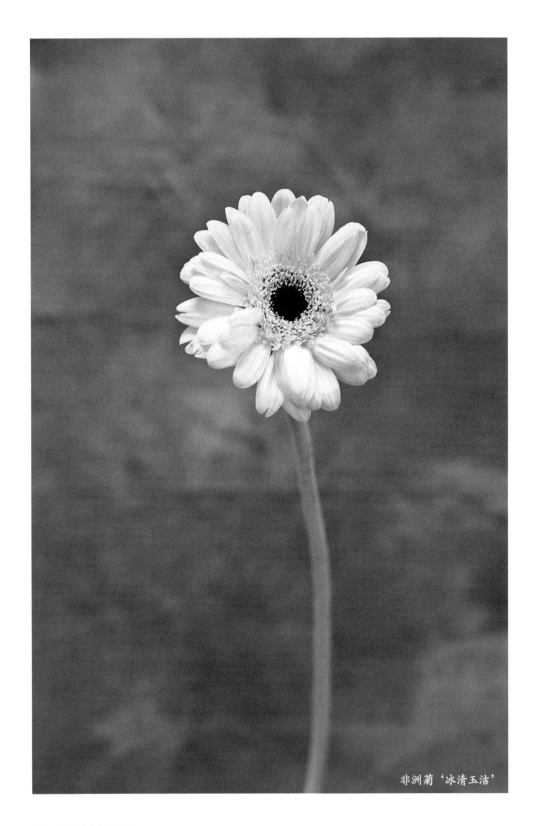

非洲菊'冰清玉洁'

就好像穿衣服一样，包花束通常是先打底再加外套。案例作品因为选择了柔软的白色雾面纸以及完全和'桃花笺'玫瑰一样颜色的包装纸，所以可以采用一张内衬、一张外衣交叉叠加的方法。最后在外面加上两张圆形的透明包装纸提升整束花的清透气质。

这束粉色基调的花束，有浓淡对比和明暗对比两组，也有同形不同色和同色不同形两组对比。每一种花材以及每一种颜色都因为粉色统一在一起，和谐地绽放着，像春天的少女般明媚娇艳，活力四射。

Step | 花材：非洲菊'粉佳人'、非洲菊'冰清玉洁'、非洲菊'璎珞'、渐变粉唐菖蒲、
玫瑰'影星'、粉色飞燕草、松虫草'草莓琥珀'、多头玫瑰'桃花笺'。

①先把所有花材的侧枝和叶片修理干净。然后选三支'桃花笺'螺旋交叉叠握。

②加入饱和度略低的暖粉色玫瑰'影星'，形成一个圆面的花束后开始加入各种颜色的非洲菊。

③接着加入俗称剑兰的唐菖蒲。这次我们将松虫草高高地插在花束中，可以用其柔软的茎秆呼应唐菖蒲的挺拔身姿。

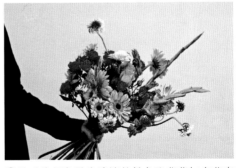

④最后将颜色最为清淡的粉色飞燕草加在花束中间。轻盈灵动的身姿若如飞在花丛的小蝴蝶一般。

13

白的色彩感受

白色，是上古时期先人认知的混沌初分之色，也是五色之一的西方正色。《说文解字》中的"精白"就是纯白色，指日出到日落之间的颜色。白色其实不是一种颜色，从光学理论上来说，白是一种包含所有颜色的光，或者说是亮度最大的白光。

　　白色的本义是虚空，虚寂生智慧，空旷见明朗，这就是所谓的"虚室生白"。"白"字是象形文字，"日"字上面一道光芒，即太阳之明为白。白色，启也，如水启时色也。水可化一切尘垢，洁白，就是用水洗白，"洁"是一个非常生动的形声字。

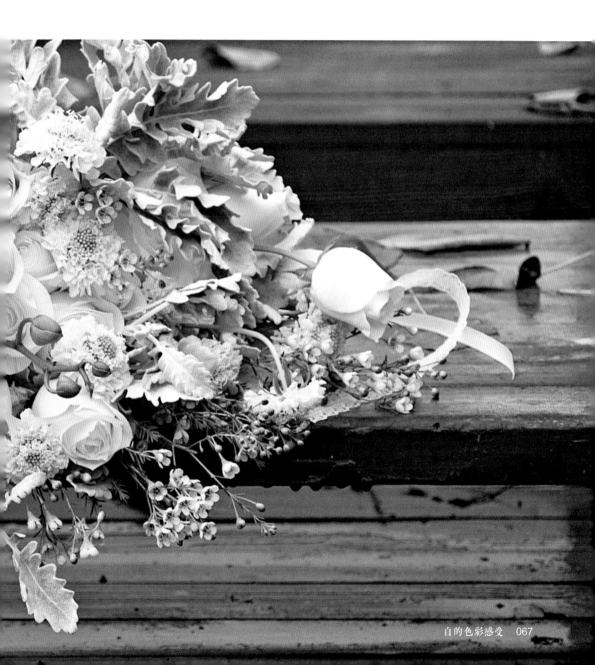

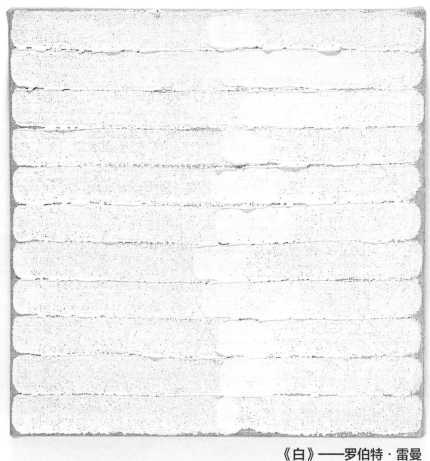

《白》——罗伯特·雷曼

色彩本身是没有灵魂的，它只是一种物理现象，但人们却能感受到色彩的情感，是因为人们长期生活在一个色彩的世界里，积累着许多视觉经验。一旦视觉经验与外来色彩刺激发生一定的呼应，就会在人的心理上引出某种情绪。

纯粹喜欢白色的人不多。喜欢白色的人大多数是对白色充满单纯美好的向往。他们多对恋爱和事业有着很高的要求，并有完美主义倾向。偏爱白色的人也特别容易感到孤独。在油画界，有一位极富个性的艺术大师罗伯特·雷曼（Rober Ryman），他数十年如一日专注于他的白色绘画，专注于探索白色的多样性，将极简主义发挥到极致，最终在艺术界享有大师之誉。他的只有白色的油画曾经拍出了上亿元的天价，很多人表示非常不理解，其实你可以从他素简寂真的画面中，突破色彩的束缚，感受到它漂亮的肌理。凹凸不平、清晰可见的笔触能让你捕捉到画家的心思，甚至可以捕捉

到笔触里不同角度不同层次的白。当大家还停留在留白的时候，他已经用简单而又耐人寻味的直白来抒写心意了。

白色具有纯净感，象征纯洁、神圣、善良、信任与开放，大面积的白色，会给人疏离梦幻的感觉。白色除了纯净感还有膨胀感，使空间增加宽敞感，也能增大心灵的宽敞感，同时对于易动怒的人可起调节作用。

色彩作为一种花艺设计的视觉语言，它具有强烈的视觉冲击力，可以充分表现出人类的情感和意识。

Step | 花材：白玫瑰'骄傲'、白色澳蜡花、松虫草'奶香'、白色蝴蝶兰、银叶菊。

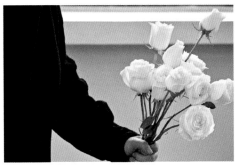

①首先将白色玫瑰'骄傲'集合成束。开放度小的花苞尽可能高一些，与大花头玫瑰上下分层，尽量松散一些。

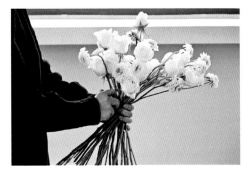

②加入白色松虫草'奶香'。松虫草又名轮峰菊，是一种花期超长的花材，非常适合作配花使用。

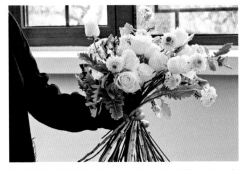

③花束外层稍低位置加上配叶银叶菊。插入点状花材澳蜡花，澳蜡花因其花瓣蜡质得名，秋冬季花期也可以长达三周左右。

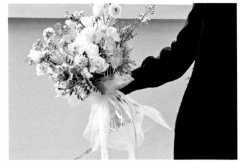

④在花束前面的焦点位加上蝴蝶兰。再加上白色薄纱包装，层层叠叠的白色薄纱丰富了花束的层次感，整体造型衬托出轮廓分明的蝴蝶兰与线条优雅的松虫草，好像白雪公主一样的白色薄纱披肩，将整束花笼罩在浪漫的梦幻情境中。

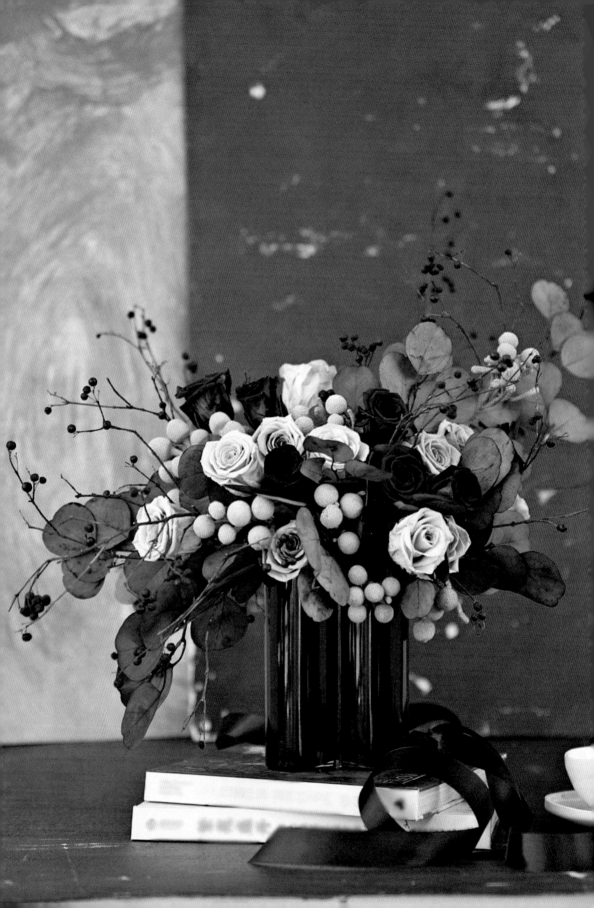

14

黑灰色

在汪曾祺先生的《人间草木》里有这样一句话："在黑白里温柔地喜爱彩色，在彩色里朝圣黑白"。这不仅给了我们视觉上的想象空间，更是借由色彩抒意感怀。有彩色和无彩色总是这样一组神奇的对比，我们爱着五光十色，满目绚烂，我们也深谙在暗夜黑与灰中静心思考的力量。

黑与灰是所有颜色至深至暗的呈现，是拒绝一切矫揉与造作的高级感，是不讨好不卖乖的情绪表达，是特立独行，是神秘高贵！

在中国，黑色代表幽远的意境，红到极致红到黑就是玄色。玄色，众色之首，意蕴深远。玄之又玄，众妙之门。在中国画中，仅仅用黑、白、灰三种无彩色就交织描绘了中华民族文化特有的深厚哲学意境，以墨留白，二者交融成灰。黑色表达具体之物，白色为想象之境，交色为连接虚实的桥梁，三者相结合形成物我交融、浑然一体，体现了古代文人空灵、淡泊的审美情趣和人生态度，也体现中国画家追求生命意义的意蕴精神。

在所有设计领域，黑与灰都是最佳的高冷表达色，黑灰色的空间总有一种不可替代的时尚现代感，黑灰色的油画总是意蕴深长，黑灰色的照片总是暗藏故事，同样，黑灰色的花艺设计总是有着独特的魅力，让我们在极度的克制中凸显质感。

目前，纯黑色的花在人类已探索的认知中是不存在的，主要原因是黑色吸收阳光的大量热量，花瓣组织容易烧伤，黑色的花也很难吸引昆虫的注意，所以，在长期进化选择中黑色的色素基因逐渐被淘汰。我们能经常看到的所谓黑色花朵实际上是接近黑色的深红色或深紫色花朵，想要获得纯黑色的花材只能通过人工让其吸色和染色而得。

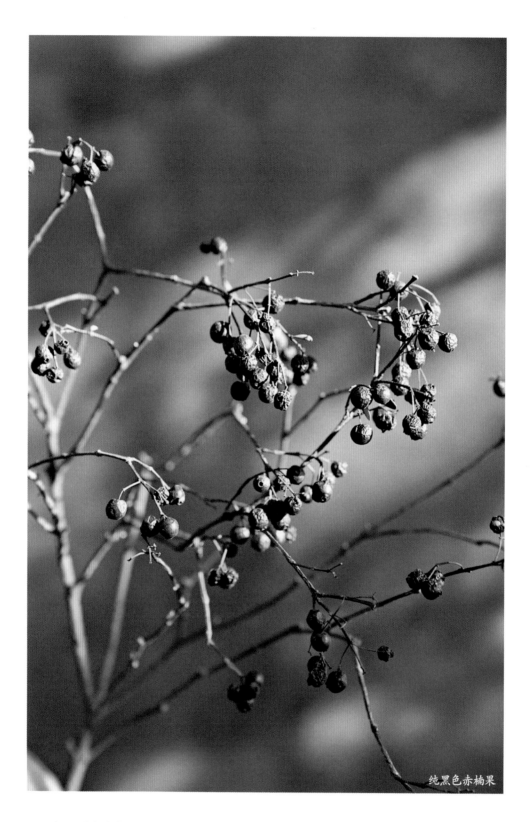

纯黑色赤楠果

黑白灰三种颜色都是无彩色，黑灰虽没有白色的神圣感，但是二者都有着与众不同的特性。黑灰配总是互相调和，从不突兀，无论是服装界还是艺术界，都是一种顺其自然的顺色搭配。黑灰色花材搭配在一起也是尽显高级感。如果说黑白配是永恒的经典，黑灰配就是永远不变的流行色。两种都是可以任意游走在所有颜色之间的气场王者。

Step 　花材：银珊瑚、黑灰色尤加利叶、黑色永生玫瑰、灰色永生玫瑰、纯黑色赤楠果。

①用黑灰色的尤加利铺面打底遮挡花泥，将每一支朝着花器中心放射状插入。花材总体插入的数量可与花瓶的体量感达到均衡。让尤加利叶向左前、左后以及右后三个方向延长。

②插入灰色的玫瑰，形成从黑色玻璃花瓶向黑灰色过渡再到灰色的一个色彩关系。

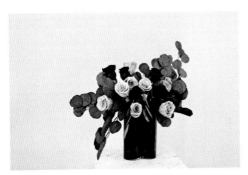

③加入黑玫瑰与黑色花瓶呼应，注意花面朝向各不相同。加入灰色的团簇球形银珊瑚，增加花材的形态，颜色与灰玫瑰呼应。

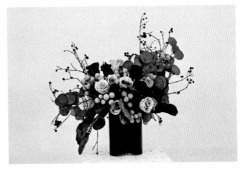

④加入黑色赤楠果。赤楠果属于散射的点状花材，与黑色花瓶和黑玫瑰颜色呼应上的同时，形成了一组空间由下往上，体量由大到小，形式由聚到散的递进关系。这就是花艺设计中的无声对比。

15

咖啡色系

前面多次强调，色彩的冷暖是相对而言的，很多颜色介于冷暖之间难以界定。咖啡色可以用三原色或者是黄色加上黑色调和而得，因此咖啡色是一种非常典型的暖色调，是余韵悠长的土地的颜色，包容不张扬，极具亲和力。

咖啡色在家装、服装以及空间设计等领域已经成为黑白灰以外的第四种基底色，这种基于大地的颜色，是一种永远不会过时的流行时尚色彩，你可以永远相信咖啡色带来的安全感和价值感。

咖啡色系在传统的花艺设计中虽然并不多见，但在最新的全球花艺潮流中却是不可或缺的存在。深浅不一的咖啡色就好像秋日午后的甜点时光，丝滑的巧克力色映入眼帘，马上能感受到甜蜜的滋味。浓郁的焦糖色过目不忘，芬芳馥郁、沁人心脾。

咖啡色为基底的花艺设计弥漫着文艺和浪漫的慵懒气息。极具饱和度又低明度的画面就像秋日午后的阳光下一对窝在毛绒被下相拥而眠的幸福情侣，散发出漫不经心的魅力。它兼具复古的美，时髦摩登，潮流又个性，恒定又温柔，像极了一杯特调的咖啡，拥有细腻入微的甜蜜摩卡质感。这种氛围就是花艺色彩赋予的融合感。

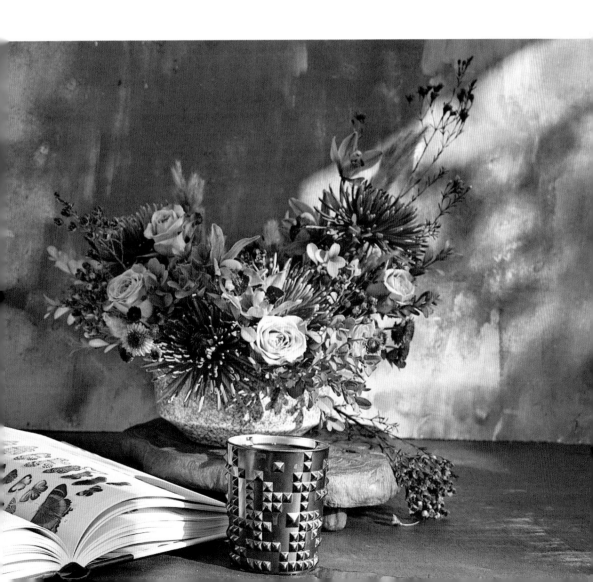

浅咖啡色蕙兰

案例作品是一组突破传统的暖咖色花艺设计。整体色彩不落俗套，简约大气有质感，浓烈又真实，全部选用了浓淡不一、明暗程度不等的褐色系花材，两边高中间低的简约花瓮造型与一杯暖暖的咖啡是营造下午茶氛围的绝佳组合。在午后阳光的映衬下，这样温暖的花艺氛围，让人感觉幸福慵懒，岁月静好。

虽然都是鲜花，却感觉从画面中溢出的是暖暖的咖啡和焦糖甜香。想必用花艺来描述浪漫的日子，时光也一定会放过想要慢下来的你吧！

花材：多头小菊'火焰'、橙褐色的米兰叶、咖啡色澳蜡花、红褐色烟花菊、浅咖啡色蕙兰、浅咖啡色玫瑰'卡布奇诺'、小芦苇。

准备：选择两根26号花艺铁丝，十字交叉旋扭固定，继续添加更多铁丝，形成整片菱格网，成团后置入花器中，再用花艺胶带十字固定。

①将米兰叶剪短，作为基底叶插入网格空隙处，四散的枝条将花瓶的上部空间扩展一倍。

②分别在左前、右中、左后、右后和正后方插入五朵烟花菊。

③紧挨着烟花菊插入浅色'卡布奇诺'玫瑰，提亮画面同时与烟花菊形成男女主角依偎的姿态。向三个方向插入咖啡色的澳蜡花，丰富花材的形状，同时颜色与烟花菊进行呼应。

④将整枝咖啡色蕙兰分解两段，短枝插入左前方，长枝的将茎秆修整清明后插入右后方与之呼应。小芦苇，同样可以一分为二使用。将其插入花艺作品左右两侧，增加温暖属性。

⑤为了得到更大的负空间，继续用长枝条澳蜡花向上伸向两侧。为了提亮咖啡色的画面最后在各个空隙处点缀上多头小菊'火焰'。

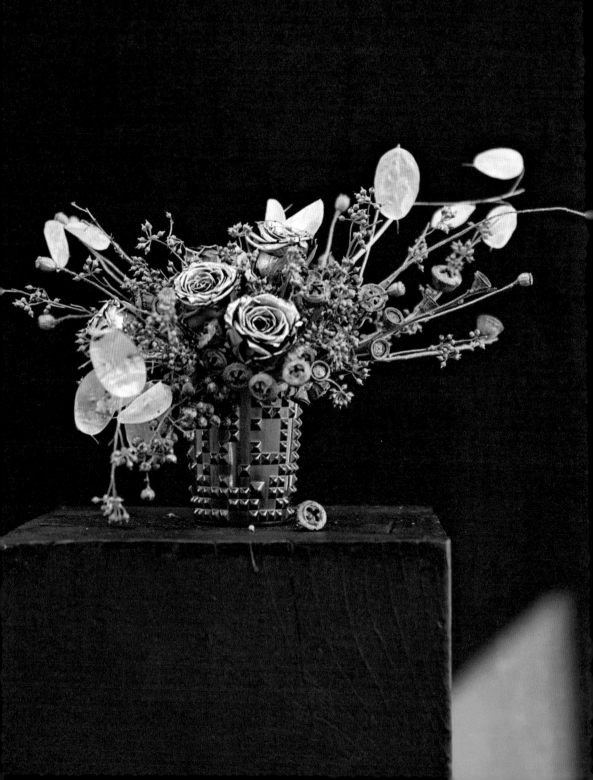

16

金属色系

金灿灿，银晃晃，闪闪发光的金属色，闻起来就是财富的味道，耀眼又华贵。无论是家装、服装，或者是化妆品设计，甚至烹饪食物时常会运用一些金属质感的材料，提升奢华质感。

金属色其实就是金属以及那些金属质感的物品所具有的一种彩色。除了金属本身以外，很多天然物质都有金属色，例如昆虫金龟子，可以看见金属蓝、金属绿、金属红、金属紫等各种颜色。金属色和非金属色表面的最大区别就是反射性，金属色具有极强的反光，几乎可以完全吸收光线。因此，很多昆虫都具有金属色是为了用反光来造成天敌目炫以达到安全效果，这是自然进化的结果。然而花卉恰恰需要吸引昆虫，因此自然界中罕见金属色的天然花卉。

在我们生活中，常见的金属色分为三种：金色、银色和古铜色。在这三种颜色中，也可以跟其他有彩色一样来分冷暖，金色偏暖，银色偏冷，而古铜色属于中性色彩。三者都可以和任意的有彩色来搭配。金色非常百搭，可以让所有颜色与之搭配后呈现出一种成熟和高贵感，本身具有的反光度可以使浅的颜色变得饱满，也可以使艳丽的颜色变得沉稳。银色感觉坚硬又冰冷，它可以削弱色彩强烈的对比，使各种颜色很好地协调到一起，而且也使作品显得更加高贵和冷艳。

通常比较高级的搭配口诀是：暖配金、冷配银、复古的古铜色可以任意搭配。同样的，无彩色黑白灰也分冷暖，金属色和无彩色搭配的口诀是：金配黑、银配白、古铜配中灰。

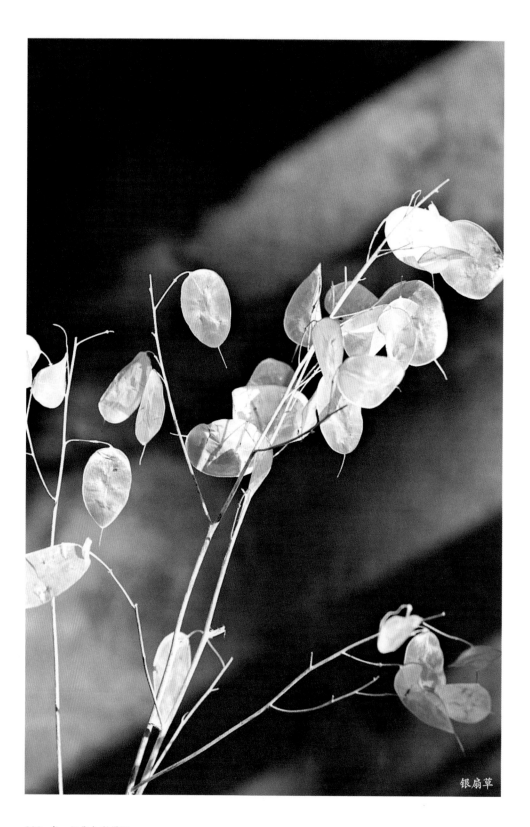

银扇草

金色会在黑色的映衬下更加灿烂，银色会在白色氛围里更加冰冷，古铜色加上50°灰用来体现中性的质感。但是，当你能熟练掌握到金属色和所有颜色的性格时，就可不拘于任何口诀，随心所欲任意搭配。

配上朋克风格的酒杯，一个完全颠覆传统、极具反叛意味的花艺作品呈现了出来——一组人间富贵"有钱花"。

Step | 花材：铜色虞美人、两种大小不等的铜色尤加利果、铜色胡椒果、银色'朋克'玫瑰、小米果、银扇草。

①首先用胡椒果分三个方向勾勒轮廓，胡椒果的颜色与花器一致，可以起过渡作用。

②将大尤加利果枝剪成小枝满铺花泥，可依据第一步的胡椒果姿态将长长的枝条插在右后方。

③插入五朵方向各异的银色玫瑰，瞬间点亮作品。在花材间隙处插入金色的小米果。长长的虞美人果线条优美，可以再次强调花艺作品整体的三角形造型。

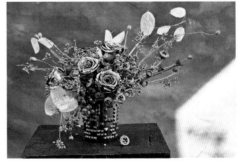

④点缀通透的银扇草，它有着贝壳一般的流光溢彩，也是一种略带金属光泽的花材，它非花非叶，只是十字花科植物的种荚，也叫大金币草、金钱花。它可以打破金属的厚重感，增强整个作品的呼吸感。

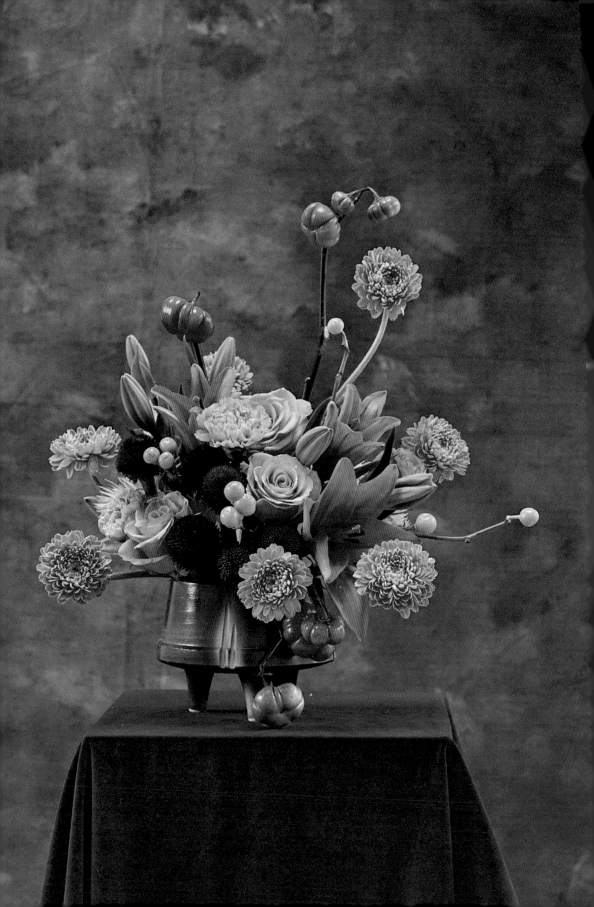

17

零度同色搭配

经过前面的学习，我们了解了色彩的色相、明度、彩度以及冷暖之分。这些都是很基础的色彩原理，但要真正做到和谐、平衡，这些还远远不够。

在众多色彩搭配原则中，有没有一个一成不变的法则呢？答案是有的，那就是在统一中找到变化，在变化中寻求统一。万变不离其宗，这句话在后面每一节色彩搭配方案中都有体现。

接下来我们要学习的就是角度配色。

按照我们之前学习的色相的理论，每一个色相就是一个点，所有肉眼可见的色相可以按照顺序连成一个360°的色相线，加上明度就是一个色相圆，再加上彩度就是一个色相球。就这样通过点线面组成一个有机的色相球体。

在360°色相线上，每两个色相之间的夹角就是色相的角度。这节学习的就是配色原则之———零度配色。

第一种零度配色方法就是在单一色相里寻求变化，即第二节讲的明暗搭配。这是最简单也是最自然的搭配方法，因为在这个配色上我们可以感受到光的变化，也就是空间的变化。第二种零度配色方法是大家容易忽视的，就是第三节讲的彩度搭配，把饱和度不同的颜色搭配在一起，也是我们常说的纯色和浊色的对比，一朵花从盛开到衰败的颜色变化就可以看见清浊的对比，掌握了这种方法就是掌握了时间的变化。

我们先通过左图复习零度配色原则中的明暗对比。乍一看图上只是一个纯色的橙子，但再观察可以看见颜色的变化，在受光面，橙子是接近黄色的，中间是橙色的，反光面是深一些的橙色，背光面是浅咖啡色的，阴影部分是极其深的咖啡色。一个纯色的橙子在单一光线下呈现出如此众多的色彩，因此，零度配色要明白色彩搭配的自然原理，才能设计出和谐的配色。

下面这个橙色为基调的零度配色作品虽然从花瓶和猫眼极深的褐色过渡到了康乃馨的淡橙色，但经过几种明暗度和饱和度的阶梯变化，依然和谐统一，这就是零度配色神奇的地方。

Step | 花材：旋花茄的果实、拉丝非洲菊'黄蜘蛛'、康乃馨'橙忆'、猫眼、多头百合'橙色梦想'、浅橙色的彩椒、橙色非洲菊、橙色玫瑰'辉煌'。

①首先把猫眼呈放射状组群聚焦在花器的左前方，注意错落有致。将深色的果实类花材置于比较低矮的一侧，这符合色彩设计的深低浅高的规则，这条规则也适用于形态设计，重的低，轻的高。

②右前方插一支多头百合，第二支加在左后方。用饱和度略低于百合的橙色玫瑰提亮作品的色调。

③加入浅橙色的康乃馨，再次拉开一层橙色的渐变。加入线条花材非洲菊，三支伸向三个方向。

④插上修剪好的彩椒，增加趣味性，圆圆滚滚的果实类总是花艺作品中软萌可爱的代表。为了四面观，花艺作品的后侧也要用花材填满。分别在前景、中间和背景处加上"小南瓜"。

18

30° 类似色

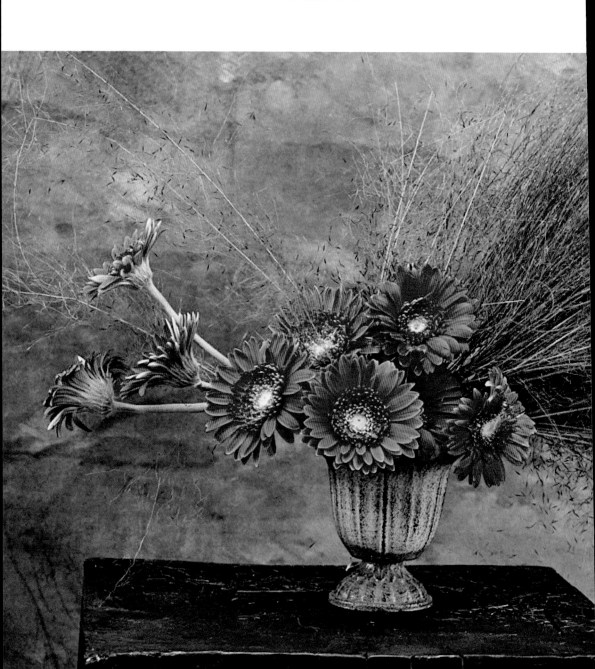

零度单色的搭配，仅仅是单一色相中加入了深浅或者浓淡的变化，我们就可以得到非常和谐的色彩关系，这也是设计中常见的两种手法，叫作明暗对比和清浊对比。零度的配色是最安全、最稳妥、最保守的方法，简朴自然。但为了表达更多元的情绪，以免单调乏味和无趣，我们需要在一个画面中加入更多的色彩，接下来的几节内容我们会学习两种色相搭配在一起的几种原则。

紫红色芦荀草

　　比零度搭配更活泼一些的方法就是选取色相线上夹角在30°左右的两个颜色进行搭配。红、黄、蓝是三原色，橙、绿、紫是三间色，将一个正色一个间色再次调和到一起就是六个和色，继续细分和调配会得到更多的复色，也叫次色、三次色。可以发现，无论在色相中选择哪两种颜色，30°的配色关系里，至少有一种是复色，当然也可以是两个复色。

　　在阿尔伯斯的《色彩构成》的理论研究中，用了很大篇幅讨论了色彩与质感、平面、三维以及具体形状之间的微妙关系。所以说色彩设计不能仅仅着眼于颜色，更要结合物体的形状以及质感来综合诠释。

　　这一节我们除了学习类似色的概念，更要结合花材的形状来探讨。换句话说，就是颜色选好了，还要考虑花材本身的形态。之前的篇章提出了一条黄金法则：变化中求统一，统一中找变化。既然花材的颜色选取非常接近，我们就把形状完全不同的花材组合在一起，提升花艺作品的趣味性，在形态上做出更多的变化。

我们选取暗红色的粉黛乱子草和紫红色的芦荀草。它们看起来是很接近的红色系颜色，这就是30°左右夹角的类似色搭配。暗红色会比紫红色更偏温暖，因为紫红色里面有蓝色的成分。极其接近的颜色搭配起来经常会和同色0°混淆，所以我们可以在色相不变的情况下加入明暗对比。用两种梦幻花材结合常见的非洲菊可以搭配出可爱的童趣。

左右两侧的花颜色和而不同，花材形状也有极大反差，形成一组虚实的对比。插花的手法也是用一反常态的组群式构图来将30°类似色搭配出不同的感觉。玫红色和紫红色看起来差别很大，甚至会感觉这是两种完全不同的色相。殊不知，明亮的玫红色加上一定程度的黑色就是暗红色了。所以即便看起来是三种颜色的搭配，其实也是30°夹角的配色。

Step | 花材：非洲菊、紫红色芦荀草、粉黛乱子草。

①首先用非洲菊'紫霞'插在小花瓮的左半侧。第一朵半掩瓶口，第二朵在后方略高位置，第三朵在左侧平行而出，第四朵藏于第一朵和第三朵的身后，露出半个身体即可；第五、六朵左侧平行探出更远；第七朵置于中心负空间；第八朵在后方，花脸朝后；第九朵拉回花瓮的右侧插入。在右侧插入紫红色芦荀草。

②左侧略微点缀几枝暗红色的粉黛乱子草，大部分插在右侧芦荀草之间。粉黛乱子草的暗红色与非洲菊的玫红色形成一组浓淡明暗的对比，又与右侧的芦荀草形成一组质感相同颜色不同的对比。这样一个简单有趣的作品就完成了。

19

60° 邻近色

当两种颜色在一起的时候，绝对不是静态的毫无关联的。实际上，色彩和色彩之间是相互影响相互作用的，我们把这种关系称为色彩的动态关系。也就是说，单一的色彩只是一种颜色，而只有加入了另一种层次或者颜色，这个原本单一的色彩才有了氛围和变化，两种颜色互相以对方为依托，顺从或者逆反，相对或者相生，这样达到动态的平衡。所以说颜色是绝对的，而色彩却是相对的、变化的。

举个直白的例子，现在有两个大小颜色完全一样的圆，换上不同的背景，会发现两个圆的颜色和形状变得不同，左边粉色内的圆看起来变成灰色而且更小了，这就是色彩的动态关系。带着这个概念，

就更能懂得两个色相搭配时候，夹角的度数不同会带来的感观的变化。

　　上一节，我们虽然选取了粉紫色和紫红色两个色相，但仍是和谐统一的。这节我们来学习奔放一些的配色，60°的配色关系，也叫邻近色配色，例如红橙配、红紫配、黄橙配、蓝紫配等，都是邻近配色。这也叫正间配色，就是一种正色加一种间色的配色关系，当然也可以是两种相邻60°的复色相配。

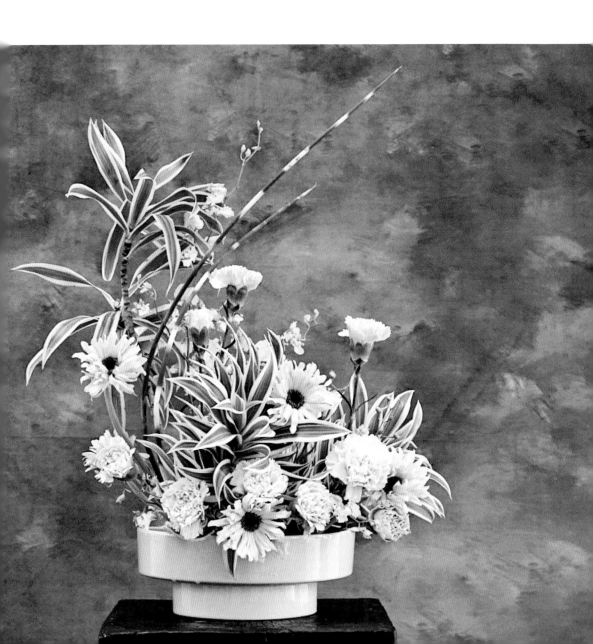

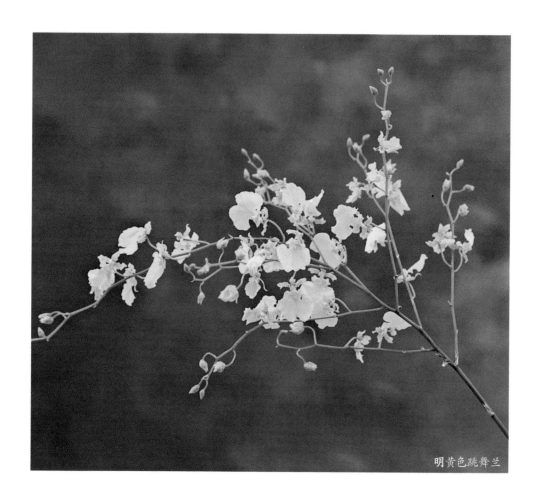

明黄色跳舞兰

 虽然这会比30°的相邻色稍显大胆，但也非常和谐，因为一定可以在其中一个颜色中找到另一种颜色的身影，是一种你中有我，你又不是我的距离关系。

 案例作品临摹一种春天的配色。如果你仔细观察一棵春天的树，就能发现在树梢处很多刚刚萌动的叶芽呈现的是黄色，树枝上完全舒展开的叶片，就是翠绿的颜色。

 一个底盘稳实的"C"字形花艺作品，明快轻盈的两种颜色象征着青春活力。黄色的非洲菊和跳舞兰搭配绿色的康乃馨非常清新和谐，再利用黄绿相间的百合竹与班太蔺起到两个颜色的过渡。略微卷边的百合竹叶和非洲菊的卷边花瓣也起到呼应的作用。虽然黄色热情跳动着，但是有了绿色的衬托，即使是在炎炎夏日，这组配色也能让眼睛降温，具有透心凉的视觉感受。

①首先将花器置入剑山三枚，并注入清水。

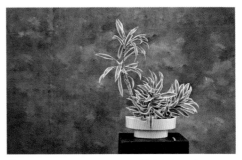

②第一支百合竹一分为二，带有长长茎秆的一段插在花器左后方，为了更加稳固地站立，需要先垂直插入，然后再推倒至自然生长姿态。木质化的茎秆要进行十字切口，插于左前方。第二支百合竹同样一分为二，将多余叶片去除插在右后方，长长的一段插在第一支的后面靠下的位置。

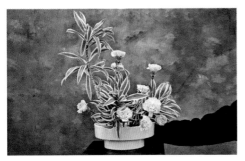

③康乃馨长短不一插在剑山上，需要注意每一支高度和花脸朝向各不相同，但是茎秆的基部都在花器内的一个中心点。

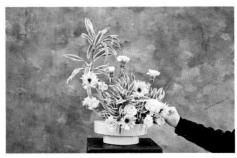

④插入五朵非洲菊'卷边弗朗'，与康乃馨一样，高度、角度都不同的任意三朵呈现不等边三角形。

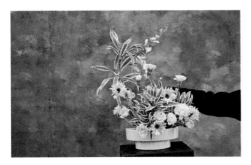

⑤将跳舞兰修剪得更加轻盈，依势插在第一支百合竹旁边，修剪下来小枝插在花器前沿器口。

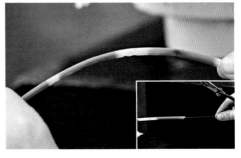

⑥笔直的班太蔺内部穿进20号花艺铁丝，然后再手动弯曲造型，可以得到自然的弯曲姿态，插在高挑的百合竹旁边。这个方法来源于东方花道，非常适合所有茎秆中空类的花材。第二、三支都用同样的方法塑形，插在最后一层延伸创造更大更分明的负空间。

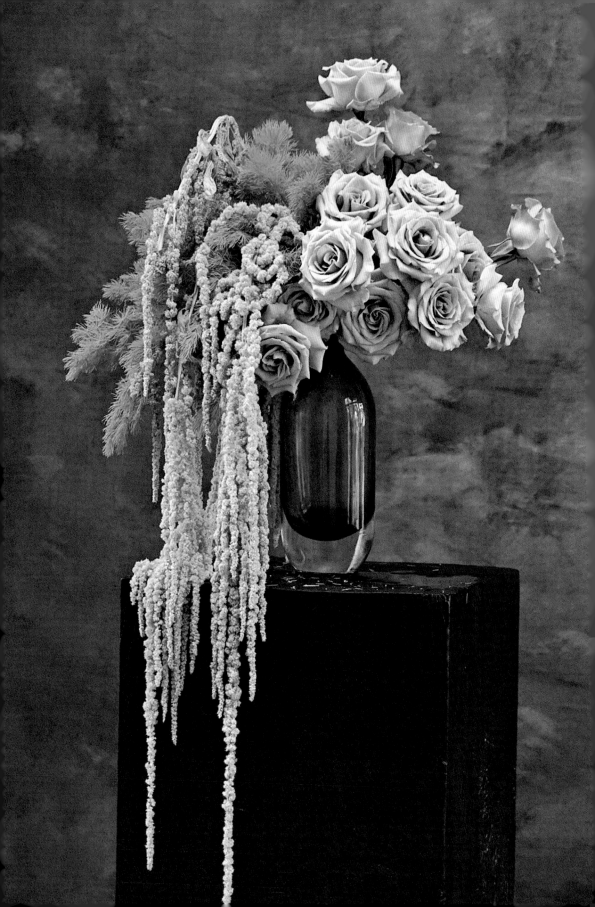

20

90°中差色

　　画家保罗·高更（Paul Gauguin）在谈到色彩的作用时说："色彩像音乐一样震荡，能够获得自然界中最普通的又最难捉摸的东西，这就是它的内在力量。" 每一种色彩波长不同，频率各异，其蕴含的能量是色彩发生联动的关键，看起来静止不动的颜色都因其内在的高低能量差异而相互流动。

　　提到色彩搭配，离不开和谐、协调等字眼，但无论是我们的圣贤老子、庄子，还是古希腊朴素哲学家赫拉克利特（Heraclitus），都认为自然是趋向差异对立的。所谓的协调不仅仅是从类似的东西或颜色中才能产生。差异对立构筑的美学，才是真正可以撼动人心的。色彩动力学研究的就是色彩之间的动态关系，接下来的三节我们感受一下差异下的色彩流动感。

　　中差色对比也叫中度对比，是在色相环中夹角90°左右的两种色相搭配，会比相距60°的配色距离更远。纯正的紫色配蓝色是60°配色。确定紫色后，再把蓝色往绿色的方向拉30°左右。蓝色靠近绿色区域的部分在彩虹色谱里叫作青色，诸如大家熟知的蒂芙尼蓝和绿松石蓝都是以蓝色为基底，加入少量的黄色，再加上白色调和而来的。因为青蓝色和紫色跨度比较大，久视容易产生疲惫感，我们必须依靠调整明度、纯度和材料体量的差异来解决这个问题。

　　紫色是波长很短、频率很高的高能量色，虽然饱和度没有另外两种颜色浓郁，却也完全不失它在整个画面中的影响力。它的能量在两种泛着青色的蓝色上流动，中度对比下的色彩，清新明快、柔美秀雅，蓝色也在紫色的调动下活泼了起来。这种配色方式在很多服装色彩设计中应用非常广泛。这就是色彩之间的差异对比带来的视觉和心理上的协调。

染色的孔雀蓝蓬莱松

①首先将一块湿花泥置于花器的瓶口处，用花艺胶带固定稳妥。将蓬莱松剪成短小枝条插在左半边花泥内，因为用的花材比较简约，尽量选择组群式插花手法来提升每一种花材的气场。需要特别注意的是，无论是圆形、方形或者异形的花泥，都要将每一支花朝向一个中心点插入，多个生长点的花艺设计则另当别论。

②将紫色玫瑰 '海洋之歌' 插入右侧花泥中，同样是花脸朝向各不相同，根部朝中心生长点插入，需要错落有致。

③插入悬垂花材尾穗苋，除了直接插入花材枝干的方法，还可以用花艺铁丝制作U形针插入花泥中，营造蓬莱松的体块向下流动的色彩视觉效果，这是一种动静有法的无声对比。

中差色就是看着很合又完全不像的两个颜色进行搭配，打破了同色配、邻近配的单调与乏味，用差异显著的两个颜色进行氛围营造，青蓝色让紫色看起来更加温柔与贵气，小体量饱和度低明度高的紫色也让青蓝色更加深邃。这种配色也是中国古代彰显尊贵的纡青佩紫，是达官显贵才可以驾驭的高级配色。

整体造型没有设计焦点位，以左右两区明显分布实现颜色的差异对比，再用同色搭配的上下呼应方式来营造动感，同时将青蓝色的面积和体量进行了改变，使得两个颜色实现了有差异的和谐美。

21

120° 对比色

上节提到差异对立构筑的美学，才是真正可以撼动人心的。这一节，我们来继续感受更大的差异——对比色配色，是指24色相线上间隔为120°左右的色彩搭配组合。

三原色的正色相配以及三间色的互相搭配都是对比配色，当然也包括其余相间120°左右的复色相配。比如黄色搭配蓝色就是很明显的对比色搭配。这个夹角的配色是非常醒目惹眼的。采用色彩冲突性比较强的色相进行搭配，从而使得视觉效果更加鲜明、强烈、饱满，给人兴奋的感觉。

蓝色和黄色是最典型的一冷一暖的颜色。春天里盛开的油菜花田，在蓝天的衬托下摇曳生姿，冷色和暖色交织出一幅明快朝气蓬勃的画面。黄色，极度温暖活泼又跳跃；蓝色，特别冷静安逸又深邃。蓝色里面完全没有黄，黄色完全解析不出蓝，就像白天和黑夜，完全相对却又亘古更迭。两个颜色就是两个性格完全不同的人，各自在原地却能在一起碰撞出日与夜的交替，动与静的相宜。静在动中现，蓝色在黄色的动势里越发冷静；动在静中生，黄色在蓝色的静态中更显热烈。这就是大自然构建的矛盾美学，矛盾中运化的差异美学；这就是为什么黄色与蓝色的对比，可以使得画面色彩更加丰富跳跃；这也是差异美学下的动态和谐。

自上而下地认真观察案例作品：黄色的花材和蓝色的花材体量感比例达5：5。为了让对比色更和谐，加入了黄色的柠檬，以此增加黄色花材的比重，但是花器又是蓝色的，又将黄蓝比例拉回5：5，视线停留在一开始加入的香蕉，又将黄色的比重增加，最终整个画面中的黄蓝达到0.618黄金分割的比例，这恰好是人类眼中和心灵潜意识的审美习惯，也是差异美学中的黄金法则，是大自然带给我们的美学启示。

无论你是否在意，黄金分割美学的比例都在我们身边存在着、影响着，普通的一张A4纸的长宽比和照片上的焦点位，宏伟的古埃及金字塔、帕特农神庙、故宫等建筑，甚至自然界中的一颗鸡蛋的弧线，一朵花的螺旋曲线直到银河系的旋臂，都无一例外地呈现了黄金分割美学。

这不是人类发明的审美章法，这是大自然本身就有的美学规律。因此，了解了黄金比例，按照这个比值进行色彩体量的分割，就掌握了撞色对比搭配的绝招。

大花飞燕草

①准备两个相同的蓝色酒杯，一高一低、一前一后摆放。将黄色的香蕉置于两个酒杯之间。柠檬一分为二，半颗柠檬插上竹签挂在杯口，另外半侧放在香蕉旁。

②将整枝大花飞燕草解构成小朵花插在杯中，特别注意可以将低垂的花朵插在器口，破掉画面中整个杯子的形状。

③插入剪得短小的澳蜡花，加入了一种新的蓝色，画面中三种蓝色是同色系搭配。

④剪下跳舞兰的侧枝备用，留下最完美的一朵，定下整个作品的最高点，插在花器左后方。

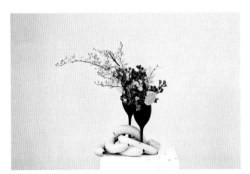

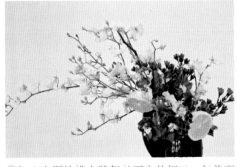

⑤将剪下的跳舞兰侧枝插在飞燕草之间，剪掉过长的跳舞兰插在右后方衬托第一朵跳舞兰。取一支弧线最美的跳舞兰插在第一朵的下方，让黄色向左侧蔓延，创造一个更大的弧形负空间。继续加大黄色的体量与蓝色呼应。

⑥加入半颗柠檬在跳舞兰下方的杯口，与前面的半颗进行呼应。这样的黄蓝搭配的餐桌花艺装饰就呈现了。

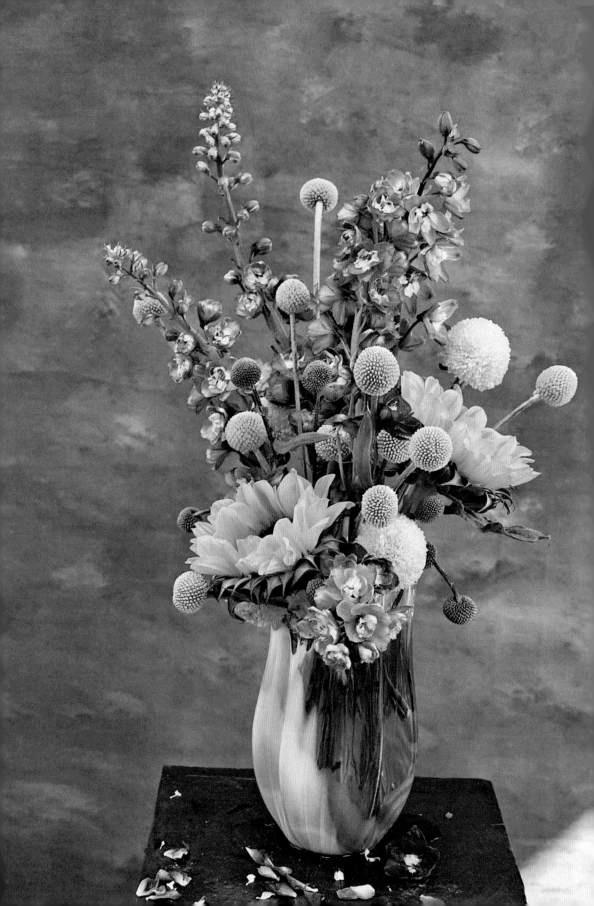

22

180° 互补色

　　在一个圆中，最远的两个点的角度一定是180°，所以色彩搭配中的极致差异美学，就是180°配色，也叫互补色配色。距离产生美，两个距离最远的颜色遥相呼应，互为衬托。互补色是所有双色搭配中最强烈、最张扬、最醒目的，极具号召力、感染力，富有刺激感。常见的三组互补对比是红配绿、紫配黄、蓝配橙。互补色站在一起的时候，相互对立，可以衬托对方达到最大的鲜艳程度。特别是饱和度都很高的两种互补色在一起的时候，可以营造出十分震撼的视觉效果。

　　红绿两种互补色并置，会让红的更红，绿的更绿。互补色包括但不限于纯色的对比，复色同样可以，例如橙红色和蓝绿色，紫红色和黄绿色，这些都是复色的180°互补配色。饱和度低的两种颜色，只要跨度在180°的色相上，也同样称为补色对比。有意思的是，如果将两种纯色的互补色颜料一比一调和，我们将得到一个灰色。据研究，如果是互补色的光叠加，二者将相互抵消，成为一道白光。

　　同色系和邻近色配色简单不易出错，但是经常频繁地使用也会审美疲劳，互补色加强整体配色的对比效果、拉开距离感，表现出一种力量、气势与活力，有非常强烈的视觉冲击力，而且也是非常现代时尚的搭配手法。

案例作品是两种互补色组合的简单瓶花。黄金球与乒乓菊的颜色形成浓淡差异，形状上形成一组显著的大小对比。黄色的向日葵与温柔娇媚的飞燕草形成一组补色差异之外，还构成一组质感上的阴阳对比。两种对比鲜明、差异显著的颜色却有着共性，都是高贵的代表。古时候皇帝的龙袍经常是黄紫配，来体现皇权的至高无上以及皇室的神秘感。在现代，这两种颜色也经常出现在服装搭配中，是一组时尚活力的摩登配色。所以，让我们大胆地将紫黄配应用在花艺上吧。

自然界也有非常多天然的紫黄搭配，最特别的当属双色草莓鱼，它穿着最抢眼的互补色时装，悠游在海底深处，惬意又自在。

黄金球，学名金槌花，也叫鼓槌菊，是菊科的植物，瓶插期格外长，脱水后不会枯萎凋谢，可以当干花摆放。

Step 花材：大花飞燕草、黄金球、向日葵、乒乓菊。

①首先准备装好水的橙黄色渐变花瓶一个，两朵向日葵一高一低背靠而立。加入3支乒乓菊，正黄颜色的加入让花瓶和向日葵的明度递增。

②开始加入互补的紫色大花飞燕草，短枝的插在前面，高大挺拔的插在后方。

③散点式加入黄色的黄金球。

④加入经过染色的紫色金槌花，呼应大花飞燕草的紫色。

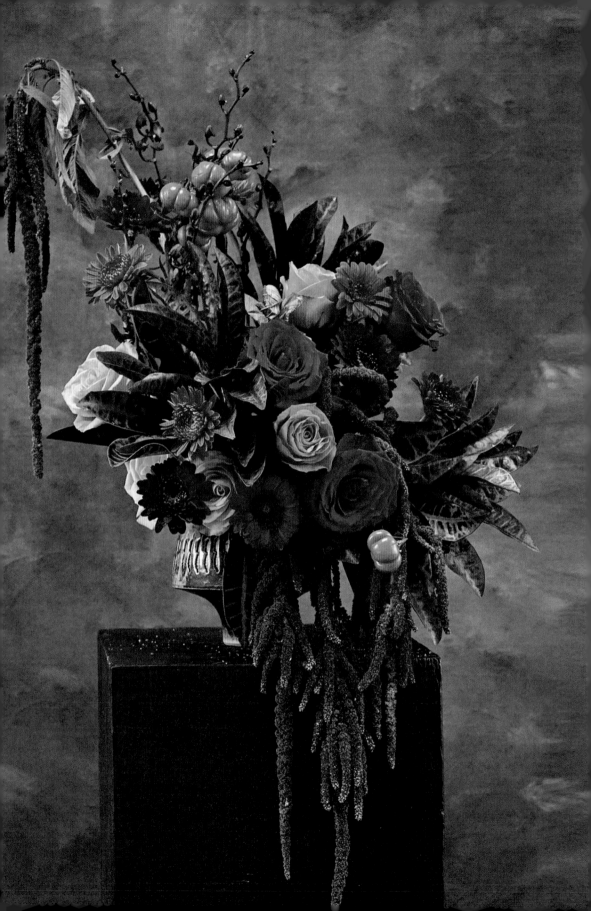

23

红色高阶配法

一个极具凝聚力的配色原则除了要考虑颜色本身的色相以外，我们要加入一个新的概念——体量（即颜色在设计中所占的面积或体积）。

在设计领域，通常都不会把三种颜色简单地三等分，因为这看起来会很刻板，就好比一部优秀的有节奏的电影，一定是有主角、配角和群演之分的，每个角色的戏份绝不会等分。特别是平面设计中，大家几乎都会遵循黄金分割的色彩比例：主色占60%~70%，辅色占据30%~25%，剩下的5%~10%的占比是强调色。这种用辅助色映衬主色，强调色作为点缀的配色方法，在花艺设计中称为黄金分色法。

红色配橙色，是一种非常和谐的60°邻近配色，也是在花艺设计中常用的配色关系，积极、热烈，加入了橙色的红色看起来更加温暖，完全没有攻击性，橙色在红色的映衬下突显活力，更加明亮，这两种色彩搭配在一起，充分体现了暖色的魅力。

我们这里加入一个非常意外的颜色，玫红色。玫红色在色相线中是接近紫色的红色，紫色是红蓝调和而得。我们可以在玫红色里面解析出蓝色的成分，所以玫红色相较于红色和橙色是冷色的。这里新加入了一个设计原则，就是冷暖对比，用冷色来衬托暖色的温柔气息，同时暖色也会将冷色突显出来。

案例作品放弃冷暖体量等分的对比，用大面积的暖色搭配一点点冷色调，是冷暖搭配和谐的常用方法。

火焰兰

Step | 花材：旋花茄、火焰兰、深红色非洲菊'派德'、橙色玫瑰'辉煌'、非洲菊'紫霞'、红橙色变叶木、红玫瑰'珍爱'、紫红色尾穗苋

①第一支变叶木十字切口，插入花器左前方；第二支变叶木置于右后方；第三支在右前方，角度可以低垂一些。

②加入酒红色的尾穗苋，在前侧垂下来。

③插入焦点花红玫瑰，呼应变叶木上的红色，同时提亮画面的色调。加入橙色玫瑰，再一次提亮画面的色调，实现从暗调到明调的逐渐过渡。

④在高处加入火焰兰，与红色变叶木完美呼应。

⑤在火焰兰的后面加入橙色玫瑰，让作品四面都丰盈起来。加入深红色非洲菊'派德'，前后、左右、高低都可以不同角度插入。颜色重复了变叶木的深红色部分，同时加入质感不同的对比。

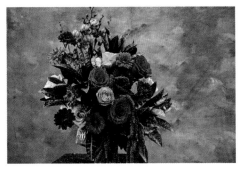

⑥加入玫红色非洲菊，点亮作品的橙红基调。同样是朝着一个中心点在不同角度加入。插上旋花茄，在增加作品趣味性的同时，用光亮的橙色来重复玫瑰的橙色。在红玫瑰之间加入橙色玫瑰再次呼应旋花茄。最高处插入悬垂的花材尾穗苋，呼应重复右下角的一组。

整组画面中红色、酒红色以及变叶木中的红总和占据70%左右，橙色花材和果实加上变叶木中的橙色合计20%左右，玫红色占据10%。利用黄金分色法分配的颜色，即使是冷暖搭配在一起，也有赏心悦目的和谐感。

'紫霞'的颜色完全漂浮在暖暖的红橙花材之间，成为整个花艺设计中的点睛之笔。这就好像群演虽然戏份不多，但是他们的存在是为了让事件发生，让主角、配角与剧中的世界、观众的世界产生关联，才能更加鲜明、生动地刻画主角的性格特征和人格魅力，引发观众的共鸣和关注。

因此，加入5%~10%的强调色、点缀色是花艺设计中非常有用的手段，可以迅速将作品从同色、邻色的平淡中提升，显得与众不同。

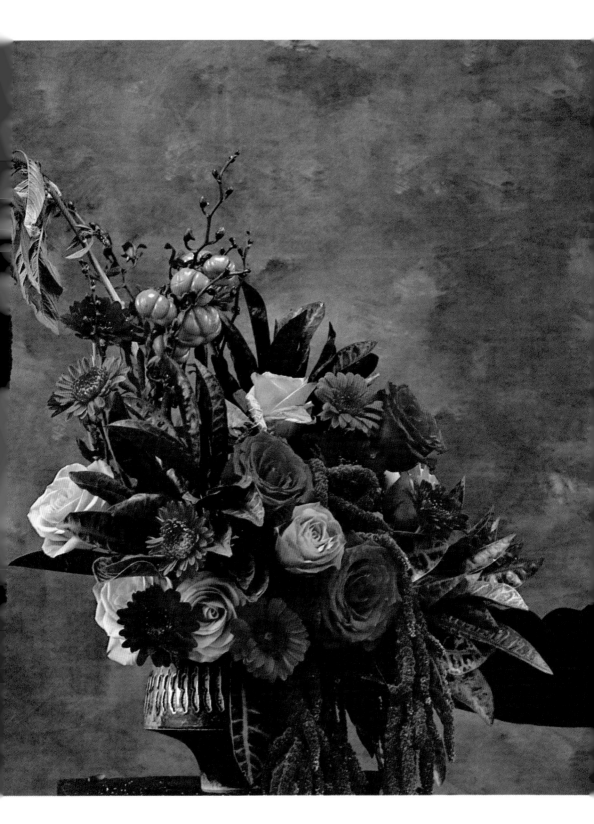

24

橙色高阶配法

　　我们了解了色彩的动态关系不仅仅跟色相的角度有关联，还要参考体量，即花材多与寡的对比。这一节要加入一个新的内容——浓淡对比，即饱和度对比。

　　我们都知道两种颜色的色相差距越大，越能够呈现戏剧般的冲突感。要把差异对比的和谐感强调出来，除了改变色彩的面积和体积，最有效的方法就是降低其中一种色相的饱和度，以此来柔化焦点，缓解张扬，这就是浓淡对比。

　　现在我们以橙色为例来详细讲解。橙色要实现和谐自然的搭配，习惯性手法就是用橙色配咖啡色，橙色配红色，需要绝对抢眼时，可用橙色配蓝色互补。

　　现在我们打破常规，用橙色搭配紫色。紫色和橙色一冷一暖，共性在于可以从它们的色谱成分中解析出红色。一个发黄，一个发蓝，搭配在一起会呈现强烈的视觉冲突，是很浓烈的对比色组合。

为了削弱这种紧张感，在橙色饱和度和明度不变的情况下，降低紫色的饱和度。也就是用淡雅一些的紫色来协调橙色带来的冲击感，同时呢，再加入一种饱和度低的橘粉色，拉近与低饱和度紫色的距离。

整组画面中两个主色：橙色和紫色。我们运用了三种色彩调和手段来缓解暖色和冷色对比的冲突。

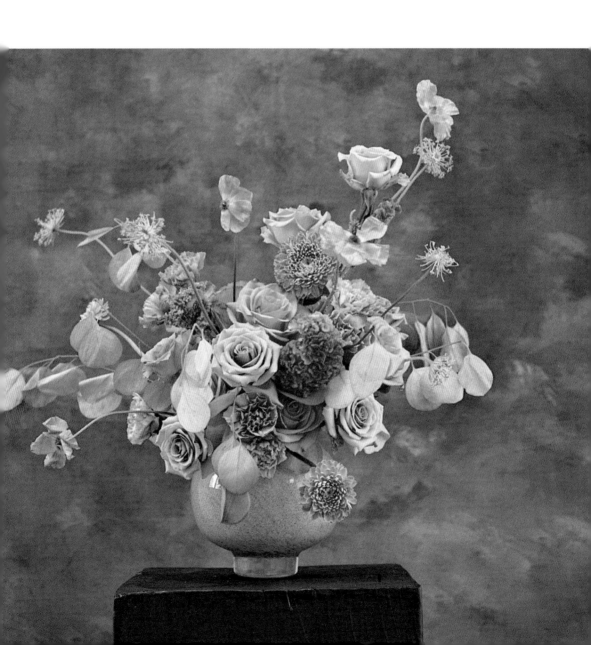

尤加利叶

尤加利就是桉树，是澳大利亚的国树。有的叶形像柳叶，有的像桃心、铜钱等等，种类繁多，有600多个品种。这种像苹果叶子形状的就叫苹果叶尤加利。由于尤加利叶耐腐，可以作为长期存放的干花材料，经过染色可以得到很多种颜色的尤加利叶材。

其一：降低冷色的饱和度来对比纯正的橙色，浓淡对比称之为以柔克刚。

其二：纯正橙色色相和比例不变的情况下，加入了不同饱和度和明度的橙色，以此增加渐变质感。

第三：粉色和紫色是邻近色，加入了橙色和紫色的过渡色橘粉色，以此柔化焦点。

最后一种色彩柔化的手法就是加入线状花材翠珠花和'蝴蝶'花毛茛，将这种冷暖对比利用从聚到散的视觉分散法，形成一个无声的对比以及想象的空间。

花材：尤加利叶、玫瑰'海洋之歌'、康乃馨'橙忆'、康乃馨'粉墨'、鸡冠花、翠珠花、非洲菊、'蝴蝶'花毛茛。

①插入饱和度略低的橙色来作为插花的打底材料。插入叶材尤加利。

②插入玫瑰'海洋之歌'。这是紫色玫瑰的绝佳代表，不浓烈夸张，饱和度很低，极具温柔知性气质。高低不等、角度不同地朝向一个中心点插入，好似一丛而发。加入橙色玫瑰'辉煌'。浓烈的橙色与低饱和度的尤加利形成浓淡对比，也与紫玫瑰形成一组冷暖对比。

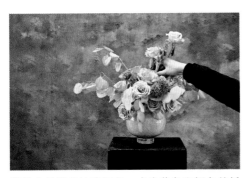

③插入粉橙色的鸡冠花，成为紫色和橙色的桥梁色。

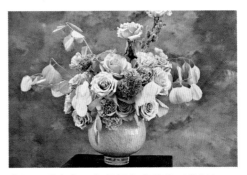

④插入明度高一些的橙色康乃馨'橙忆'，与之前的橙色形成明暗对比。插入康乃馨'粉墨'，橘粉色再一次成为鸡冠花的过渡色。

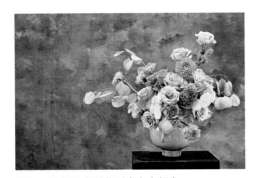

⑤加入橙色的非洲菊再次点亮橙色。

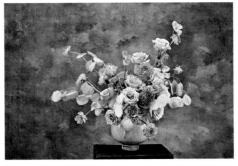

⑥插入灵动曼妙的翠珠花，浅浅淡淡的紫色在外围呼应内部'海洋之歌'的紫色。加入轻盈飞舞的橙色'蝴蝶'花毛茛，与之前加入的翠珠花形成冷暖对比。

25

黄色的高阶配法

通过橙色配淡紫色我们掌握了浓淡对比，现在我们来学习调节对比配色冲突感的第二种方法——明暗对比。

正黄色是昆虫喜爱的颜色，花材极其丰富，当然也是花艺师们喜欢的。因为搭配很和谐：黄配绿醒目又清新，黄橙配是邻近色，同样具有律动感。但是红配黄就经常一言难尽，两种醒目的颜色掌握不好比例就极容易"翻车"，流于俗套中。想要增加红黄配的高级感，除了调整红黄1：1撞色的面积比例以外，最安全的方式就是降低其中一种颜色的明度，比如鲜红配姜黄，或者用正黄来搭配低明度的红。

明度很低的红色最典型、最常用的是两种，一是酒红色，即葡萄酒的颜色，有一点发紫，相对于正红色来说偏冷感；另外一种就是类似砖红的赭石红。赭石，世界上最古老的颜料，是三万年前的洞穴壁画使用的颜色，它来自赭石矿，是氧化铁的颜色，自然本真。

美术生如果没有现成的赭石红，可以通过红、黑、白加黄四种颜色来调配。因为加了黄，所以赭石色是偏棕又发暖的颜色。

我们在色彩的冷暖的章节里学习过，黄色是非常典型的暖色调。因此在选择花材时，已经是色相不同、明度不同的两种花材，尽量选择冷暖一致可以减少整个画面的跳脱感。

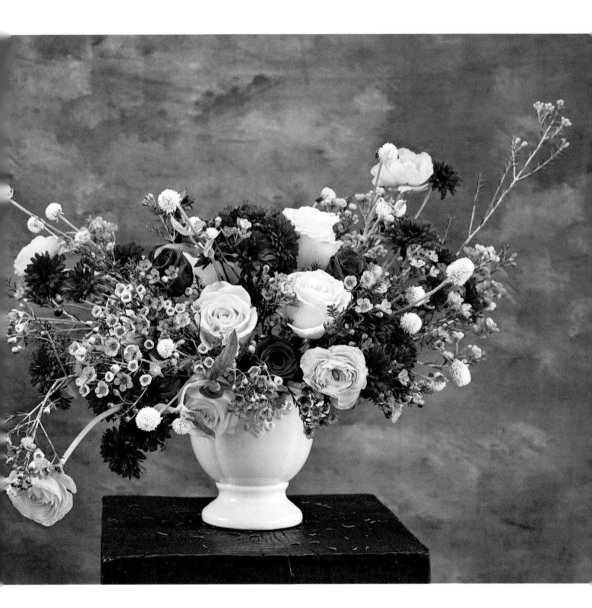

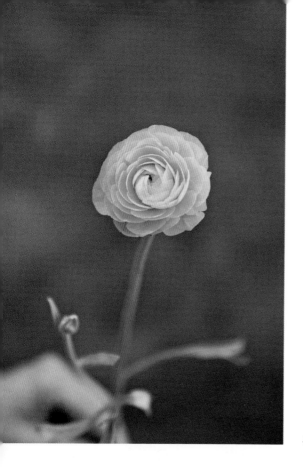

花毛茛

在这一节的花材颜色选择中，因为加入了明暗对比，色彩画面不仅呈现出黄红颜色的热烈与欢快，一唱一和的颜色也因为赭石色而显得格外有张力。

这样一个黄色为基底色，大胆地融合了红色的花艺作品，是不是很简单？赭石色的复古感可以让明亮的黄色沉静下来，正黄色玫瑰也让砖红色的多头小菊跳跃起来。澳蜡花正好兼具了明黄和深红双色，因此红色和黄色的距离感通过复色的澳蜡花调和统一，明亮又温暖。最后，点缀白色的千日红来呼应白色的花器，不仅打开空间，更是增加作品的轻盈感。整组花艺作品通过色块的不断重复、色彩的聚散分布以及色彩加深的手法达到一种动态的平衡，利用这些小技巧将红黄双色架构出了一种很熟悉却又不俗套的色彩关系。花器的颜色也要考量进整体配色中，花艺色彩的情绪就是这样通过花与花、花与器的氛围感自然而然地表达出来。

①首先，将剪成小枝的澳蜡花作为基底花材插入花器中，每一支朝向花器中心生长点插入，前侧的花材高度以适当遮挡花器的沿口为宜，稍长的枝条按照生长方向顺势加入。

②加入明黄色玫瑰，大色块的黄与星星点点的澳蜡花的黄色形成大小的对比。所有的玫瑰按照高低不等、花脸朝向不同，向中心生长点放射状地插入。插入砖红色玫瑰，与黄玫瑰形成同质不同色的差异对比。

③加入黄色花毛茛，三支长长的花朵形成不等边三角形，与中心的黄玫瑰形成颜色上的呼应。

④加入与砖红色玫瑰呼应的赭石色多头小菊'铁锈红'，开放度以及体量大的剪短插在黄玫瑰的边侧形成明暗对比，带花苞的侧枝可以留长些插在外围。

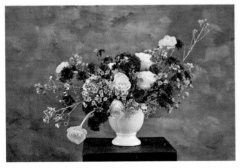

⑤插入点睛的白色千日红，毛绒的质感打破了丝绒感的冷静，让整个画面颜色和性格都丰富跳跃起来。

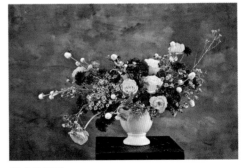

⑥成品展示。

26

蓝色高阶配法

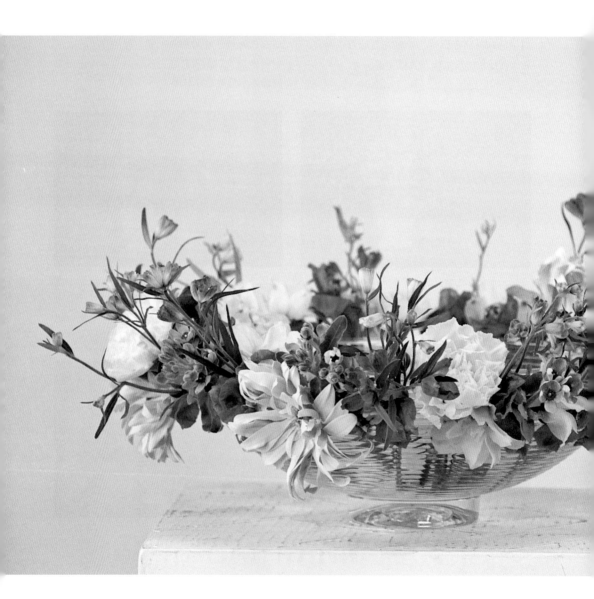

蓝色在花艺色彩设计中是一个极有存在感的颜色。在公园里，我们常见粉、红、紫、黄以及其他颜色的花，却不容易找到蓝色的花。正是这种稀有性更加吸引众人的目光。我们也总是能在繁花灿烂的花店里一眼定格那一抹少有的蓝。像天空大海一样的湛蓝色花卉总是可以牵动着我们向往自由的心。

蓝色搭配什么颜色最令人心生向往呢？毫无疑问，和蓝天最配的就是白云了，和大海最搭的就是浪花了。夏日的美好都在抬头看见的湛蓝天空里，都在聚了又散、散了又聚的洁白云朵里；在俯首遇见的碧蓝大海里，在卷了又舒、舒了又卷的雪白浪花里。

当天不蓝的时候，云也不白了。蓝色和白色简直就是焊死的一对。蓝色，清新、恬淡又淡雅，是典型的冷色调。白色，是无彩色中的冷色。因此白色加上蓝色就是最清冷的色调组合了，让人有置身冰川的清凉感，简单、干净又明亮。

为了调和这种蓝白配色的绝对冷，可以适当加上温暖的黄色，但并不选取饱和度和明亮度极高的正黄色，而是这种淡淡的、柔柔的10%奶油黄，像马卡龙甜点一样的温柔甜蜜，它可以柔化整个画面的色调，成为整个花艺作品精妙的亮点。

可爱萌动的浅色蓝星花，在作
品中与蓝色形成浓淡对比。

　　我们选择两个透明的玻璃盘器堆叠在一起，作品完成后盘器合二
为一，成为一个非常环保实用的花器，这个方式适用于家中的各种盘、
碗和杯子。融合了大小飞燕草的荧光蓝与蓝星花的浅蓝，与纯白飞燕草
和康乃馨的蓝白对比是极其常见的冷色搭配，有如蓝天白云的深远意境
感，但是这种神圣的配色往往给人以距离感，点缀上奶油黄色作为焦点
色使其更贴近我们的生活。

　　我们一起分享的每一餐每一食，在平凡似水的流年里，见证着一份
可以成为亲情的爱情，在一动一静，一冷一暖，一张一弛之间，岁月如
此静好，这就是花艺带给我们的幸福感以及花艺色彩带来的情绪价值的
深刻体现。

①首先准备一个透明的花盘，注入适量的清水。叠放一个相同的花盘在上面。将整支大花飞燕草分解成小朵插入两个花盘的缝隙处，第二、第三朵围绕花盘依次插入一整圈。

②将白色的大花飞燕草小朵插入蓝色飞燕草之间，按照同等体积下深低浅高的原则，花头可略高于蓝色的飞燕草，形成同质不同色的对比。

③将蓝色小花飞燕草高高地挺立在大花飞燕草的上部，将花盘的形状向上得到一个延伸，同时可以欣赏到每一朵小飞燕草的灵活姿态。

④加入可爱萌动的蓝星花，与蓝色飞燕草形成一组浓淡对比。加入白色的康乃馨，为下一步奶油黄花材的加入做好过渡。

⑤加入卷边非洲菊'香格里拉'。

⑥上层花盘加入清水后，漂上几朵平面的绣球花瓣。

27

绿色高阶配法

绿色，在花艺世界里是极其宽泛的，不管花朵的颜色如何，几乎都有绿色的叶子，甚至很多花本身就是绿色的。

绿色的花艺设计一直都在全球花艺潮流中独占鳌头，因为绿色为主的花艺几乎可以随心所欲地搭配，也不挑场合、不挑季节、不挑主题，在婚礼、商务宴席、家居环境以及酒店大堂都能轻松驾驭，有一种将大自然搬进室内的愉悦感。如果说蓝白配是天生的一对，那么绿白配就是地造的一双。白配绿，不焦虑。

纯洁的白色遇见富有生气的绿，会流露出生机盎然的感觉，不浮夸不复杂，将活力值拉满，仿佛置身在森林秘境中看见氤氲的白色雾气一般，极具清新通透和明亮感。这样的白配绿自然成为全球花艺师们都热衷的配色原则。

想让白配绿突显与众不同的高级感，我们可以加入第三种色相——银色。在金属色的章节中，我们学习过银色可以削弱色彩强烈的对比，使各种颜色很好地协调。在清冷色感的白绿中加上同为冷调的银色，可以柔化整个画面的饱和度，它的科技感和未来感可提升作品的时间感和空间感。

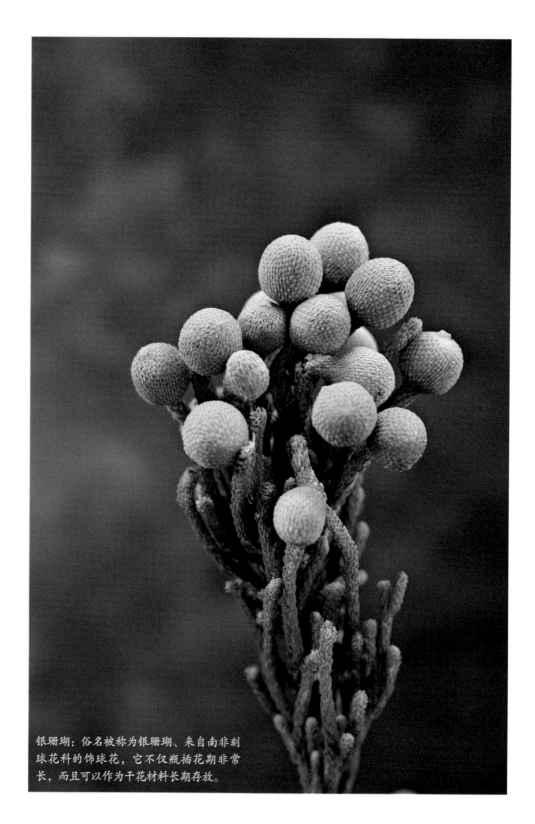

银珊瑚：俗名被称为银珊瑚、来自南非刻球花科的饰球花，它不仅瓶插花期非常长，而且可以作为干花材料长期存放。

颜色上：利用黄金分色法分配的颜色包括60%的绿、30%的白和10%的银色，选取了富有视觉冲击力的高饱和度须苞石竹，搭配白色的康乃馨以及飞燕草，焦点色点缀的是银珊瑚。

质感上：银珊瑚上硬朗的金属鳞片质感点缀在柔美的花瓣中，提升了整个作品的质感对比，为安静的画面增添了动感的艺术张力。令人时而宛若置身清新森林，时而宛若在南非的绿洲中。

形态上：可爱的一丛丛银珊瑚圆球和一朵朵须苞石竹在形式上融入了聚散对比，完全没有多了一种色相的跳脱感。这就是从变化中找统一，统一中求变化。整组作品色彩搭配悦目赏心，非常适合营造清新恬淡的下午茶氛围。

Step | 花材：须苞石竹、贝壳花、康乃馨'白色公主'、银珊瑚、白色大花飞燕草。

①花器满铺湿花泥，首先将须苞石竹剪短插入花泥中。石竹类的花期都非常长，适合做各种花艺造型的铺面打底。先以"S"形铺陈基本造型。

②在大空隙处插入白色的康乃馨'白雪公主'，开放度不够的可以将花萼手动翻开后再轻柔地舒展开花瓣。

③插入银珊瑚。

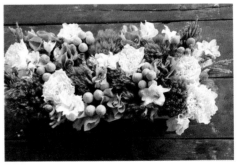

④插入贝壳花，因其喇叭口的花萼形似贝壳得名。也叫象耳、领圈花。花期虽长，但茎上有尖刺，取用须格外注意。最后在间隙处插入剪短的大花飞燕草。

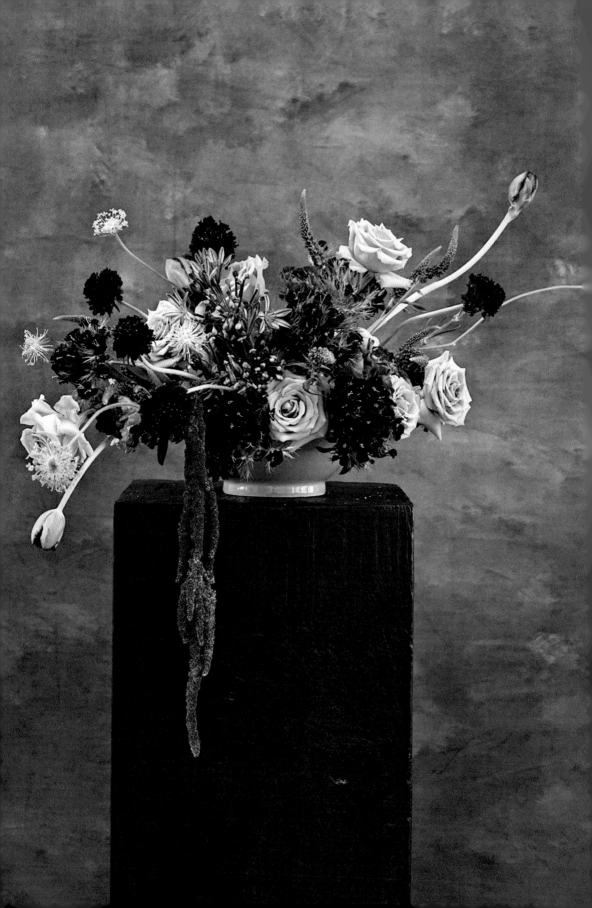

28

紫色高阶配法

　　紫色在花艺配色设计中，几乎是一个完全不用思考的单色。大多花艺师都喜欢用粉色的花来搭配紫色。紫色和粉色在色相线中的夹角为30°的类似色，搭配非常和谐。

　　为了增强流动感，可以尝试加入蓝紫色来搭配紫色和粉色，这些不同色相的紫都带着高贵的气质。蓝紫色又兼具星空一样深不可测的浪漫情调，将紫色的神秘性更加突显出来。紫色是蓝色和红色调和而得，同时蓝紫色相较于粉紫色和紫色更具有冷感，可以重复以及延伸紫色中含有的蓝色成分。

　　这节案例作品加入第三个色相——酒红色。酒红色的情绪里没有任何躁动感，不像粉红那样艳丽娇俏，也不像红色那样光彩夺目，融合了红色的热烈与黑色的稳重，恰到好处地演绎了内涵气质。酒红色就是沉静内敛不张扬的波尔多红酒，温文尔雅，静谧醇厚。酒红色更是日落时分山影最深处的余晖，温暖直入心田。

　　作品以紫色为基调，在色相线上向红蓝两个方向进行横向延伸，并且在紫色的明暗浓淡上进行双向调节的色彩关系。

鼠尾草

酒红色是发一点紫的深红色，相对于红色属于冷色。饱和度非常高、明度很低的酒红色可以把紫色的温柔性感发挥到极致。同样，略带丝绒质感的酒红色须苞石竹的成熟感又可以被饱和度低、明度高的紫色玫瑰'海洋之歌'衬托出来，是一组极富深度的配色关系。蓝紫色的百子莲，神秘性感，兼具海洋的深邃，又有柔媚的气质。

花材虽然每一种都颜色各异，但是所有的主色都带有红色基因，深化了花材气质，具有艳而不俗的美感，将紫色的风格特点变得更加鲜明。

Step | 花材：康乃馨'野马'、鼠尾草、翠珠花、尾穗苋、松虫草'魔术红'、须苞石竹、玫瑰'海洋之歌'、百子莲、郁金香'流苏'

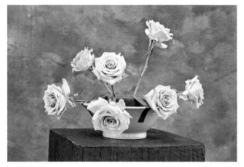

①湿花泥用花艺胶带十字固定，插入紫色玫瑰'海洋之歌'，先依次在右前、左后、右后定位三角形，再依次插入几朵，整体呈现右后高左前低的造型。确保每一支花脸朝向不同，基部在一个中心点。

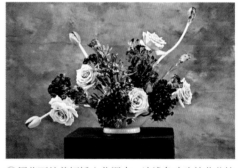

②须苞石竹剪短插入花泥中，让浅色玫瑰的花茎掩映在酒红色花朵之间。加入紫色康乃馨'野马'，开放度小的高一些，尽可能插在玫瑰的边侧，形成颜色上的呼应。中心C位插上两朵百子莲，瞬间将冷感凸显出来。插入紫色郁金香'流苏'，低垂姿态的就插在左前侧，姿态挺拔的在后部扬起。

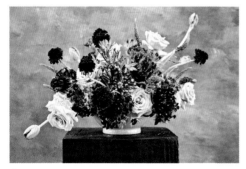

③插入紫色鼠尾草，360°各个方向向中心点插入，与百子莲颜色形成聚散的呼应。插入松虫草，在花艺造型外围浮动的色彩重复了须苞石竹的酒红色。

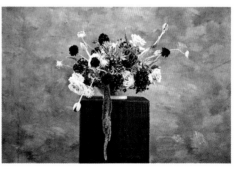

④增加垂坠感花材尾穗苋，增加造型上的流动感，同时将酒红色的深调提亮。加入浅紫色的翠珠花，如烟花般绽放在空白处，打开整个花艺造型的空间。

29

故宫配色

经过前面的学习，我们已经初步明确了每一种色彩都是有情绪的，也初步掌握了基于色彩科学的几种色相搭配原则。那我们现在是不是可以大显身手了？当然是可以的，但过往的学习我们还停留在追求色彩和谐的层面上，这显然是不够的！同质化、类型化的搭配模式会令花艺师以及受众审美疲劳，我们需要更丰富、更灵动的色彩表现关系。

在设计之前，一定要清楚，有了特定的色彩文化条件和语境才能体现出色彩关系的和谐感。也就是说好看的色彩搭配除了要考虑环境空间，更要注重人文的审美情趣。审美，主体一定是人，是人类理解世界的一种形式，是人与自然、人与社会经过漫长的历史发展进化而得到的一种情感关系。换句话说，审美，审视的就是在不同地域、不同文化、不同民族之间文化背景下的美学。

从这节开始，我们一起来剖析以及用花艺来复刻东西方两大主流审美价值观下的色彩特点，从广泛流传的建筑、电影、电视以及画作这些艺术表现形式中去寻找花艺配色的灵感。

在东方美学中，有一整套完全不同于西方的色彩体系，这一点我们在开始介绍色彩属性的时候略有提及。西方的色彩观念是偏于理性的，我们很容易找到每种色彩在色相球中的位置。但是中国的传统色彩观念

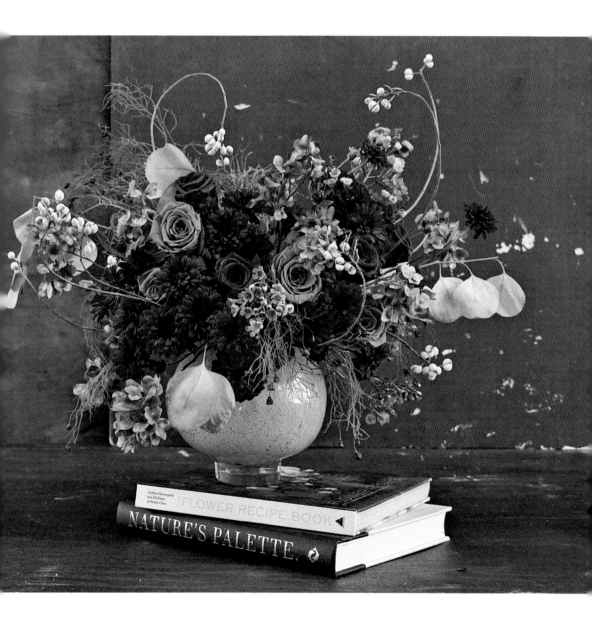

琉璃黄的迎客豆

中是蕴含着传统哲学观的，每一种色彩融合了自然、宇宙甚至伦理在其中，都刻画着流逝的时光。色值只能是中国传统色命名中的一个参考。对于中国传统色的研究要从织染色、矿物颜料、瓷器色以及一些抽象色中着手。

首先，我们来了解一下故宫建筑的配色。

赤，故宫的底色，故宫的朱门红墙，满眼尊贵；黄，帝王之色，故宫的琉璃黄瓦，尽显辉煌；绿，屋檐彩画，青绿叠翠，寓意草木初生、万物生长的力量。再来一抹故宫的雪，揉杂进厚重的色彩里，恍惚间可以穿越千年。

诚然，绝色故宫在每个季节不同时辰都可移步易景，每一个画面中的色彩搭配都蕴含了东方的审美和哲学观。故宫的配色关系就是用一整本书都讲不尽，我们只是选择了其中一个角落就可以搭配出一个专属于中国风的色彩方案。

作品运用故宫红墙一角的配色。虽然选择了红、黄、绿三个大色相，但参考了故宫配色的明暗关系以及美好的寓意，使得整组花艺作品艳而不俗，浓而不烈，让庸常的生活更加富有内涵和深度。

古建筑的配色智慧给了我们更加丰富的花艺视觉体验。再去故宫就不会走马观花，而是能够用心去感受我们的祖先静观悟得的宇宙观以及人文情境的色彩画面。

Step | 花材：橙黄色尤加利叶、琉璃黄迎客豆、赭石红多头小菊'铁锈红'、草绿色黄栌花、砖红色永生玫瑰、雪白乌桕果、翠微色水牛玫瑰。

①插入赭石色的多头小菊。右前、右后和左前三点定位法，花团锦簇地剪短，紧挨着花泥插入，带花苞的侧枝留长架构空间。插入砖红色的永生玫瑰，得到一组同色不同质的对比。

②紧挨着已经插入的玫瑰边加入翠微色的玫瑰，融入同质不同色对比。加入与翠微色呼应的垂坠感绿色柔丝，增加花艺作品的慵懒气质。

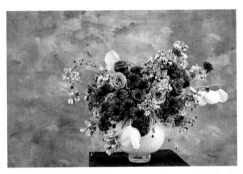

③加入琉璃黄的迎客豆、澳蜡花以及尤加利叶，点缀在红绿花色之间。

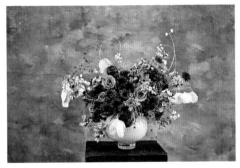

④插上乌桕果，弯曲的枝干弧度呼应花器的弧形，颜色像故宫的雪。

30

布达拉宫配色

始建于631年的布达拉宫，是人类艺术的瑰宝，不仅仅因为它是全世界建筑中运用黄金最多的，以及无数奇珍异宝之所在，更重要的是它对历史、文化和宗教的传承，是无数信仰者心中的圣地，在蓝天白云的映衬下格外壮美。那雪域高原独有的自然环境和文化历史造就了藏族独特的色彩观念。

对于藏族，白色就是最吉祥纯洁的象征。白色是满天柔软的云霞，白雪皑皑的雪山，成群结队的白羊，还有飘逸的哈达。每年，家家户户和大小寺庙都将房屋外墙用白色涂料粉刷一新。布达拉宫也会在天降日之前换上新装，用白色石灰粉混上牛奶、蜂蜜等材料将墙壁粉刷一新，以此来迎接众神的降临。

布达拉宫的墙是绛红色的，象征着火焰，抢眼又威严，红白双色砖体城墙中间还夹杂着边玛墙，边玛是由藏语称之为"边玛"的灌木树枝捆扎、堆叠、夯实制成。边玛就是柽柳，也是新疆地区用来烤肉的红柳。为了和红色城墙颜色一致，边玛墙也会被染成同样的红色。黄色，在藏族聚居区同样也是权利的象征，代表万寿无疆和繁荣兴旺。黄色极少出现在寻常百姓家里，有威望的僧人以及具有一定规模的寺庙才可以使用黄色。

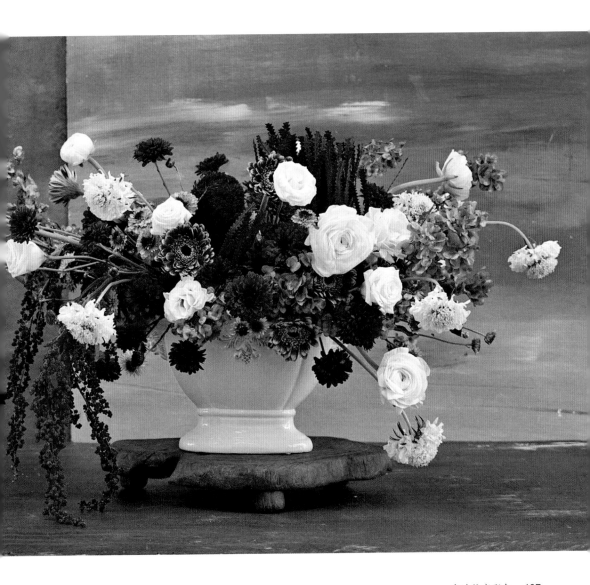

深红色班克木

　　案例作品高明度的三种白色花材重复花瓶的颜色，更是提亮整个花艺作品的关键色，它点亮了暗沉的红色和黄色，使得饱和度高、明度低的红色更加肃穆威严，黄色、土黄色的浓淡对比也体现了布达拉宫的地位以及历史感、沧桑感，配上蓝天、土地的背景板，布达拉宫仿佛跃然于花间。

　　古建筑布达拉宫的配色是雪域独有的神圣色，运用到花艺色彩设计中体现出独特的高级感。以后遇到打动你的建筑，尝试着用花艺的方式记录下来。

花材：咖啡色迎客豆、砖红色多头小菊、红色尾穗苋、白色洋桔梗、砖红色非洲菊、白色花毛茛、白色松虫草、深红色班克木。

①用剪短的迎客豆满铺花泥打底，这个黄色与布达拉宫金顶下的土黄色围边非常接近，用长一些枝条将白色花瓶的形状顺势向上敞口延伸。

②用深红色班克木作为焦点花插在花器C位。插入砖红色多头小菊，大花头剪短一些，花苞留长一些向四周散开。

③插入砖红和土黄复色的非洲菊，将之前的颜色融合统一。插入黄色和砖红复色的小菊火焰，呼应红色的同时让土黄色得到色彩上的提亮。

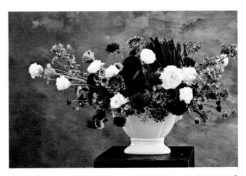

④加象征边玛墙的奶白色洋桔梗，整个画面瞬间明亮起来。重复奶白色，插入不同长度的花毛茛。

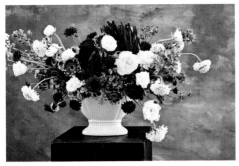

⑤继续重复白色，加入松虫草，同时可将作品的空间继续打开。

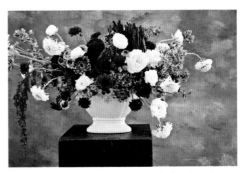

⑥加上垂坠感花型的尾穗苋，颜色呼应砖红色的主色以外，更将水平花瓮的造型向下延伸。

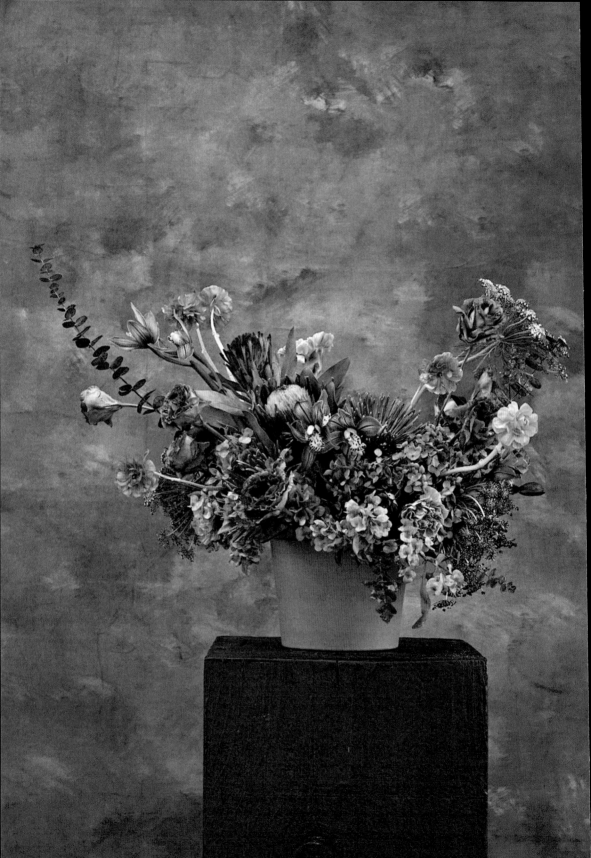

31

延禧攻略配色

任何艺术作品只有借助一定的表现手段才能实现其审美价值，进而让欣赏者发现其内在的意义。影视艺术也是如此，而色彩恰恰是创作者们表达思想和传递情感最为直接的载体之一。色彩除了表现自然物体的客观形象外，更上升为一种极其重要的、富有意味的叙事造型的元素，创作者可以用色彩来传递美感、激发情绪、参与造型、营造气氛，将整个故事的结构有机地表现出来。色彩可以为影片的主题、人物和环境，塑造故事的发展以及内容服务，对突出影片主旨、塑造人物、丰富和增强影片的美感发挥着巨大的作用。

当年，一部清宫剧《延禧攻略》大火，三天两头就挤上热搜榜首，它颠覆了以往大红大绿的宫斗剧形象，整个画面素雅而沉稳大气，这部剧追下来完全就是视觉的享受。它以清新脱俗的色彩圈粉，不仅掀起了全民看剧的热潮，更是让各种自媒体将这部剧的色彩里外分析了一个透。但是，很多不懂历史文化的人硬生生地把《延禧攻略》的颜色冠之为莫兰迪色。其实，《延禧攻略》的配色是真正的中国传统色彩。看《延禧攻略》的剧照就知道，剧里色彩比莫兰迪色更沉稳，明显加了墨色，色彩也很浓郁，而不是像莫兰迪一样加了灰度。纯而不艳、灰而不脏，给人一种浑厚的历史沉淀感。

正是依照这些中国传统色来进行的布景，每一帧画面都满溢古画的质感。作品让我们感受到中国独特语境下传统美学的丰饶之美，满眼都是诗情画意又精致微妙的中国色。中国的传统色彩体系从中国传统五色论起，结合了五方和五行，与四季、草木、节气、鱼虫与飞鸟等自然之物一起幻化出万千色彩。每一种色彩都有着如诗如画的名称，无不突显出中华民族的底蕴，真实传达了自然之色和大朴不雕的蕴意，更是生动地绘制了流传数千年的东方审美和智慧。

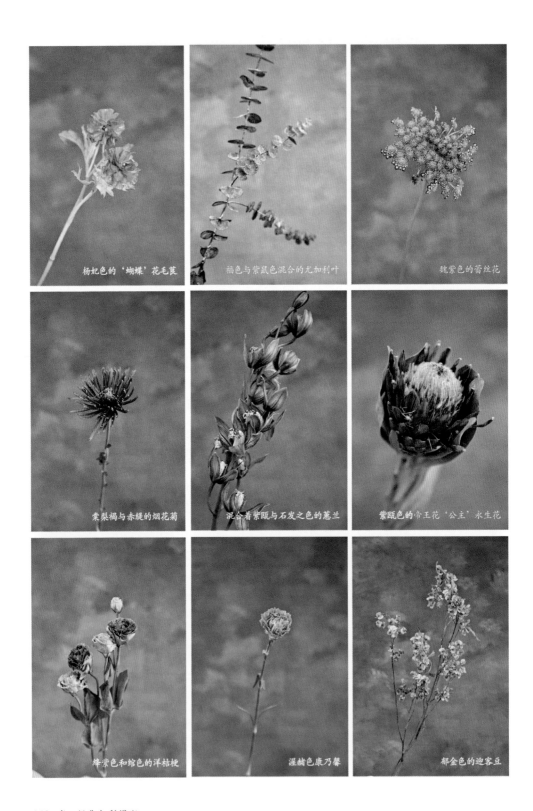

杨妃色的'蝴蝶'花毛茛　　　　　稿色与紫鼠色混合的尤加利叶　　　　　魏紫色的蕾丝花

棠梨褐与赤缇的烟花菊　　　　　混合着紫瓯与石发之色的蕙兰　　　　　紫瓯色的帝王花'公主'永生花

绛紫色和缙色的洋桔梗　　　　　渥赭色康乃馨　　　　　郁金色的迎客豆

本作品选用的花材颜色都对应中国传统的色彩。

郁金色，麦秋至之转色，意思是麦子即将成熟的颜色，是唐宋两代流行的裙色。

棠梨褐为树叶干枯后制作成的红褐色染料，褐中发红的颜色叫赤缇，是惊蛰之起色，源自一种红色滋沃的土壤。

椒褐色是发一点红色的褐色，非常典雅有深度。

绛紫色是略带红色的暗紫色，也是古代贵族常用的服饰色，端庄又高贵，也是北宋时代皇家才可使用的定窑釉色。

绡色是一种近乎褪色的红，一种低调内敛的颜色，是洗尽铅华绡起发髻不着痕迹的松弛之美。

紫瓯石发混色，石发色起源于石头上水苔的青绿，顽石上生出的绿，是大自然的生命力。

渥赭色是润泽光艳的朱砂色，多用来形容红润的面色。

福色就是浓郁的发紫发红的深绛色，是清代流行的官服颜色。

紫鼠色是来自貂鼠的紫黑皮色，是异常珍贵的貂皮色。

杨妃色就是淡绯色，源自于粉色黝帘石制成的矿物颜色。

魏紫色是一种牡丹花色，是北宋宰相洛阳魏家红牡丹的花色魏红的变异色。

绀色是一种发紫的深蓝色，绀紫就是发蓝的深紫色。

燕尾青，因和燕子尾腹的颜色相似而得名，是一种发灰的浅浅淡淡的青紫色，是明清两代的流行服饰色。

紫瓯色是一种棕褐色，来自紫砂壶的颜色，出自北宋书画家米芾的《满庭芳·咏茶》"雪溅紫瓯圆"。

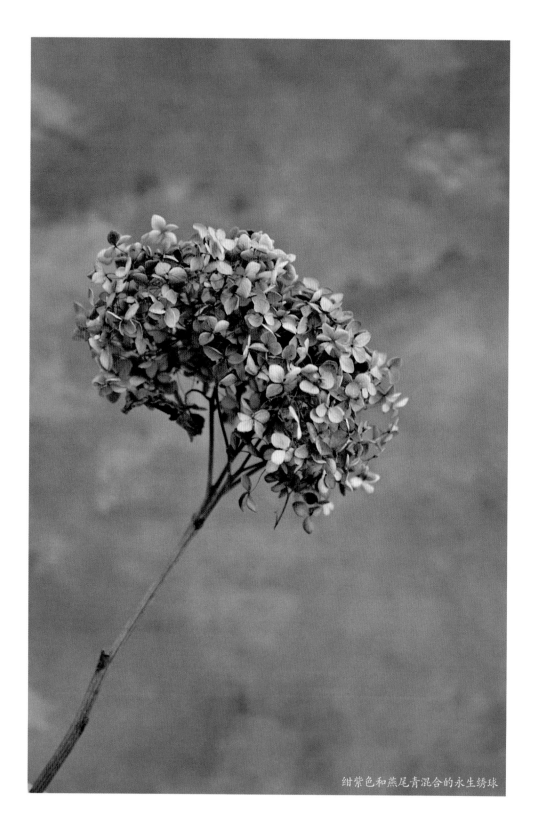

绀紫色和燕尾青混合的永生绣球

杨妃色的'蝴蝶'花毛茛、福色与紫鼠色混合的尤加利叶、魏紫色的蕾丝花、棠梨褐与赤缇的烟花菊、混合着紫瓯与石发之色的蕙兰、紫瓯色的帝王花'公主'永生花、绀紫色和燕尾青混合的永生绣球、绛紫色和缩色的洋桔梗、渥赭色康乃馨、郁金色的迎客豆。

①首先插入郁金色的迎客豆。

②插入绀紫色和燕尾青混合的永生绣球和紫瓯色的帝王花'公主'永生花。

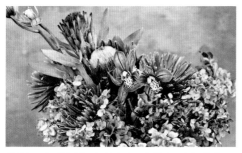

③插入棠梨褐与赤缇的烟花菊和混合着紫瓯与石发之色的蕙兰。

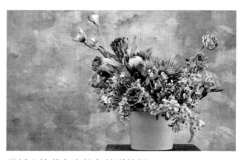

④插入绛紫色和缩色的洋桔梗。

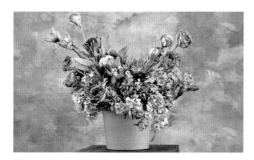

⑤插入渥赭色康乃馨。

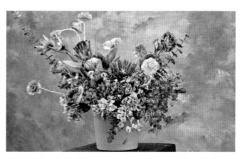

⑥插入福色与紫鼠色混合的尤加利叶、杨妃色的'蝴蝶'花毛茛和魏紫色的蕾丝花。

32

哪吒配色

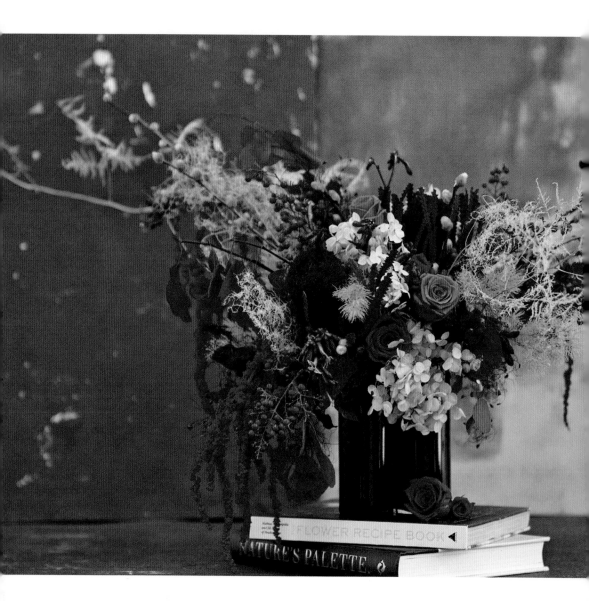

色彩作为电影视觉、语言元素，往往是通过对人物场景、空间的色彩布局、视觉气氛的渲染、画面构图以及色彩的运动变化，使观众从影像中感受某种超出影片故事情节以外的内容。色彩在影片中的运用是影片叙事的一种手段，有助于镜头的转换承接和影片主题内涵的揭示，使影片节奏鲜明，形式更加丰富生动起来。

上一节，我们提到了优秀的色彩设计可以在很大程度上推动影视剧的成功，也感受到了温润典雅的中国传统色所富含的文化底蕴。那么这节我们会发现色彩在电影角色的性格特征和故事情节方面也起到了很好的刻画作用。符合人物形象的色彩设计也会在没有对白等情节的情况下，潜移默化地强化观众的情绪。

2019年那个夏天，很多人被一部动画片震撼了。《哪吒之魔童降世》打破了一直惯用的动画片配色风格，颠覆了老套正反角色定位的人物形象，为此进行了独特新颖的色彩设计，成为人们津津乐道的大片。电影中除了给人物形象赋予鲜明的颜色，更是用色彩来完美实现时间和空间的转换，饱和度低、模糊不清的蓝绿色用来渲染混沌人间，仙界用明亮清澈耀眼的色彩将琪花瑶草呈现，魔界的阴暗幽冷色调又将其诡秘恐怖表现得淋漓尽致。哪吒的人物色彩形象以绯红色、赭石色和正红色来搭配，充满活力，且具有冒险精神，同时红色也是极其危险的颜色。敖丙的整体人物形象以蓝为主调，勾勒出了龙王之子的身份，同时不完全纯正的蓝色除了有一些忧郁、魅惑和魔性，一颗纯净善良的心也在粉蓝颜色中衬托出来，与哪吒的人物形象形成强烈的视觉对比。

袋鼠爪

花材：红玫瑰、南天竹果、绣球花、冰蓝色黄栌花、班克木、尾穗苋、点状银芽柳、橙色蓬莱松、尤加利叶、红色的黄栌花、袋鼠爪。

①首先用黄栌铺面打底，将花器在上部空间打开一倍高度。

②焦点位插上两支班克木，花脸向上和向前各一支。

③插上两支鲜红的玫瑰与班克木呼应，同时提亮画面。插上片状的尤加利叶，丰富花材的同时再次提亮画面。

④三个方向插入南天竹果实。插入袋鼠爪，以及垂坠感花材尾穗苋。

⑤将大朵的绣球解构成小枝，前、后、上、下都要顾及到位，插出水的流动感。蓝色黄栌花穿插在红色花材之间，呈现水火交融感。

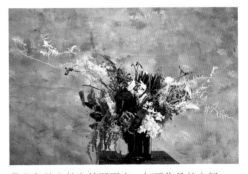

⑥蓝色的文竹向外围飘出，打开作品的空间。

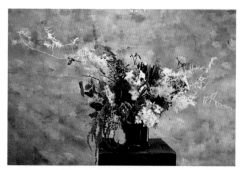

⑦插入橙色玫瑰提亮画面。加入蓬莱松让画面温暖起来。插入点状银芽柳，让画面的橙色更加跳动。

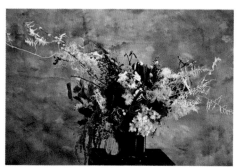

⑧在右后和左后方分别加上一支尾穗苋与左前低垂的那支进行材质和颜色的呼应。

在这里，色彩不再是绘画作品的简单再现和还原，而是充满了灵性，带有人物的主观性、情绪性，引发观众的共鸣。所以色彩不仅服务于眼球，它更应该从心灵出发。这部电影通过色彩语言赋予了所有角色全新的含义，使这些角色更加鲜活灵动，贴近生活。每位观影者会随着电影画面的灰暗而落寞，也会随着它的明快而心生欢喜，这就是色彩的意义，也是我们不可回避的色彩的亘常性。创作者最终通过剧情的发展，通过色彩的良好架构向我们传达人生的意义，深刻地描画了电影主题——不认命，不躺平，积极抗争，奋力争取，我命由我不由天。

案例作品以两个亦正亦邪的主角对战与合战的高潮桥段作为背景，用花艺色彩来体现红蓝的水火不容和最后的交融之势。

33

只此青绿

一夜之间，令无数国人梦回宋朝。仅青绿两色，点染出中国山水的壮丽恢宏；水袖飞扬，舞出中国传统文化的意蕴悠远。著名舞台剧《只此青绿》不仅凭借唯美的舞姿和精妙的配色捕获了亿万观众的心，更使千古名画《千里江山图》再次成为焦点。

《千里江山图》是北宋画家王希孟唯一传世的作品，青绿山水画中的典范之作，被历代画家奉为圭臬。近12米超长画卷上，千里江山尽情舒展，用绚丽的色彩和工细的笔法表现出壮丽山河的锦绣恢宏，为宋代青绿山水中的鸿篇巨制。画里一半诗意一半烟火的大宋江山峰峦起伏绵延，江河烟波浩渺，气象万千。山上高崖飞瀑四叠，曲径通幽；山下野渡渔村、水榭楼台、茅屋长桥依势而建，与山川湖泊交相辉映。

除了被后人深深叹服的多点透视和俯视的角度布局画面外，最有吸引力的还是画中的青绿色。千年不褪的青绿色大有讲究，不仅仅能看见色彩，更能感受到颜色反射出来的宝石特有的幽光，因而整个画面弥漫着氤氲的山水之气象。山体以赭石、花青以及汁绿做底，以高纯度矿物颜料的石青、石绿给山峰着色，水面以较浓的汁绿色细勾水纹，以淡汁绿色反复罩染水面，树木用花青点叶，还用石绿或石青擦点，一组草木和矿物颜料铺就的色彩，过渡极其自然。

在颜料斑驳的地方可以清晰地看到颜色不只一层，石青下面还藏着石绿，大大提亮了整个画面，突显出青山绿水之势，以及富贵豪华气派。石青色来自蓝铜矿，石绿色来自孔雀石、绿松石，这些矿物原料都非常昂贵。

王希孟以青春的朝气灵动绘出他心中的大好河山，让观者置身在高远、深远和平远的画境和气韵之中，感受亦真亦幻、虚实相间的山水。

我们用罗衣飞袖般的插花艺术再现了"只此青绿"的宋风雅韵。中国独特的青绿美学，用鲜花实现了一次穿越时空的对话。

Step | 花材：雪柳、水蓝色尾穗苋、蓝色绣球、柔丝、吸染蓝色非洲菊、澳蜡花、孔雀蓝尾穗苋、荧光绿苹果叶尤加利、青蓝色苹果叶尤加利。

①准备天青色花器，插入三朵蓝色绣球。

②三个方向插上三支雪柳，打开一个更大的立体空间。

③插入荧光绿色的苹果叶尤加利，在整个花器360°朝花器的中心生长点插入。

④在焦点位插入一支点睛的非洲菊，提亮画面色彩。

⑤插入蓝色的苹果叶尤加利，与非洲菊形成内外的颜色呼应。插入青绿色的对叶尤加利，将之前的蓝绿二色进行融合与衔接。

⑥加入绿色的柔丝，增加画面的朦胧氤氲的山岚雾气。

⑦点缀孔雀蓝的澳蜡花，与中心的蓝色绣球形成聚散对比。

⑧加上蓝色和水蓝色的尾穗苋，营造曼舞挥云袖、淡淡送花香的柔媚画面。

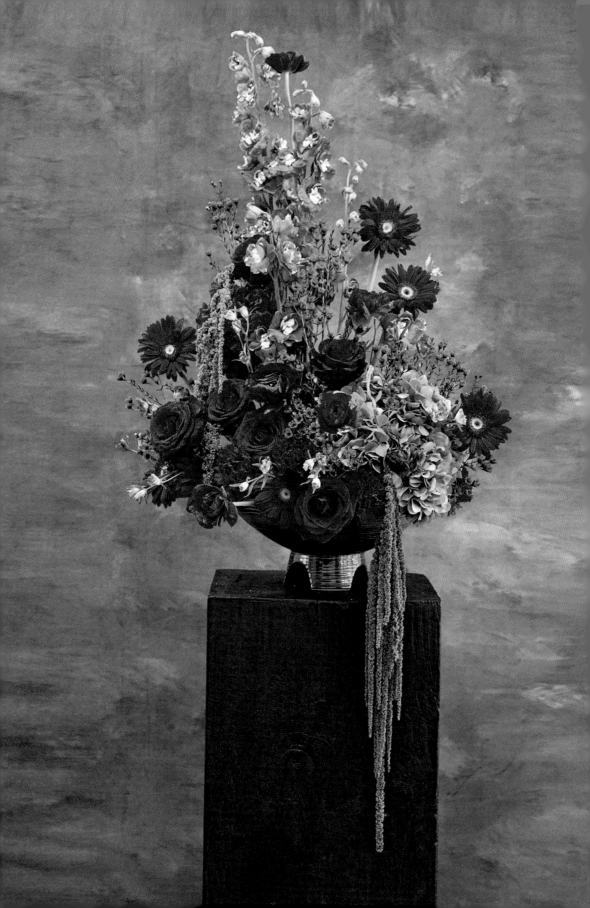

34

京剧配色

中华文化博大精深，不仅有含蓄、内敛克制的寂静大美，也有热烈奔放的酣畅淋漓之美。我们的国粹——京剧中的服饰之美，用色强烈明快，尽显爱憎分明之本色。伶人粉墨登场之际，戏服明亮的色彩率先就给观众以强大的视觉冲击力，吸引我们去了解人物和剧情。

在京剧发展这两百多年间，戏服已经慢慢形成了一套程式化的色彩体系，在戏剧艺术和人物性格塑造上不可或缺。京剧戏服的颜色有着明确的制式规定，主要使用的有十种颜色，分为"上五色"和"下五色"，上五色包括黄、红、绿、白、黑，也是我们之前提到的五方正色，多为尊贵和身份独特的人才能穿。下五色则是紫、蓝、粉、皎月、秋香，这些颜色又称为副色，是正色调配而来的间色，在剧中，多为社会地位卑贱的人物所穿着。这对于观众了解人物形象非常重要，可以通过颜色判断一个角色的地位或者品行。

在京剧中，通常绿色意味着威武、忠勇、刚直，黄色象征着至高无上地皇权和尊贵显赫的地位，黑色代表着粗犷，白色代表着庄重，红色代表着忠勇侠义，蓝色代表刚正不阿。人物形象以及情感靠戏服的色彩甚至花纹去进行表现与烘托。

案例作品以穆桂英服饰的红蓝配色为灵感进行色彩设计，红蓝配是属于120°对比色配色。这个夹角的配色非常醒目惹眼。红色的主体在蓝色背景的烘托下更为醒目。我们通过对花材的运用，花型的设计，将刚柔并济、飒爽英姿的刀马旦形象跃然花间。红蓝1：1撞色搭配；通过安静的蓝色我们可以感受到红色的热烈与跳动，蓝色的内敛与克制也在红色的豪迈与奔放中体现，将京剧中穆桂英敢爱敢恨、敢作敢当的刚柔并济呈现出来。

红色花毛茛

Step 花材：孔雀蓝色澳蜡花、红色康乃馨'洪福'、蓝色永生花尾穗苋、蓝色大花飞燕草、红色花毛茛、红非洲菊'欢乐英雄'、红玫瑰'珍爱'、蓝色绣球、红色永生花绣球。

①准备好花器花泥，插入一支绣球。为避免脱色，加入插了保鲜管的红色绣球在右后方。

②由低向高，从前到后依次插入红色玫瑰在花器左侧。紧挨着玫瑰插入红色康乃馨，可以丰富花瓣的肌理感。

③在右侧插入一支蓝色尾穗苋垂在蓝绣球花的前侧。将大花飞燕草截取一段高挑地插入花器的中部，截短下来的插在右侧。

④将大红色非洲菊插入左侧缝隙处，为了视觉平衡，右边的高处也加入几朵。花毛茛绿色的叶片全部修剪掉，稍微长一些的插在花泥中，可以破掉蓝色绣球的整体感。

⑤左后方插入一支尾穗苋，来呼应右前方的一支。将小花飞燕草剪短，点缀在花器的各个角度。

⑥在尚有空白的地方点缀上孔雀蓝的澳蜡花，最后一步，在最高处加入一支点题的红色的花毛茛，让红色和蓝色可以平分秋色的上下呼应。

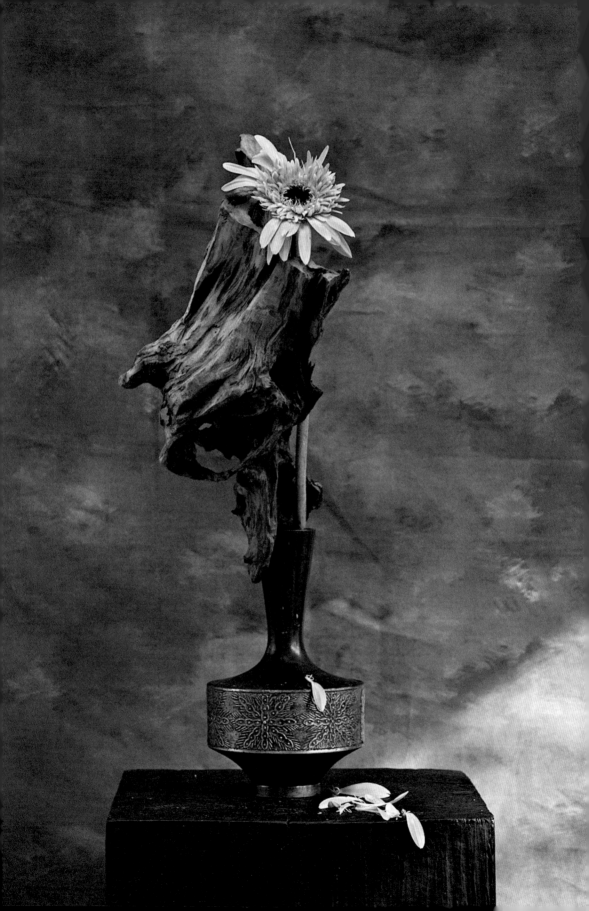

35

侘寂花道

优秀的花艺师能够利用花材捕捉光影艺术，运用色彩叙事，营造独特的审美情趣，引导观者自然而然地入神入境。我们可以在建构既强烈对抗又多元统一的花艺色彩语言体系，利用花材的衔接、分割，引导情绪表达，向观众述说人与大自然的链接。

观世界花艺潮流，西方花艺无疑是一个美妙的花园。形态各异、姿态万千地尽情骄傲着、绽放着。东方花道就像是花园里一盏明灯，当日头落尽，花园里的静谧之美就在东方人的极简花道中，就在一枝一叶一花极度克制中显现大美而不言。东西方花艺与花道合力构建了人类心灵花园的日与夜。

在第三节，我们首次提及了寂色！到底什么是寂色呢。提到寂，不得不提的一个词语：侘寂。这些年，我们从家装、工装、服装以及各个设计领域都频繁见到这个词语。那么到底什么是侘寂？

侘和寂，Wabi-sabi，来自于日语的两个词，很多人认为这是日本独有的美学精神，但侘寂美学的哲学观其实是受到中国道家思想以及禅宗的启示，其意境源于中国水墨画里的苍凉、阴郁还有极简的氛围，侘和寂是大道至简的东方美学。

老子在《道德经》中提出："万物之始，大道至简，衍化至繁"。返璞归真，方为自然，这便是侘寂美学最直白的释义。侘寂强调事物质朴的内在，抛弃物质表面的世俗，用残缺来诠释完美的大象无形，用无声来传达韵律的大音希声，用悲哀衰败来解读生生不息的壮丽。

侘寂美学是向整个物欲社会发出的宣言，权利、财富支撑建立的社会秩序和价值体系在侘寂美的面前完全崩解，它深刻接纳一切无常，体悟闲寂质朴的沉静。以真正空灵的心境接受这种至简至素，才能体会侘寂大美。只有时间的光泽在物象和心象上拂过并留下痕迹的美才是大美。

　　寂色从视觉上的粗浅理解就是"陈旧的颜色"，换言之，寂色是一种具有审美价值的"时间之色"。寂色包含了古红色、水墨色、烟熏色、铜绿色、古铜色等。寂色给人以磨损与陈旧、黯淡和朴素、单调及清瘦的感觉，真正契合了庄子提出的虚静、恬淡、寂寞、无为之美，低调、含蕴、朴素、简洁又洒脱，富有独特的审美价值。

　　东方花道的留白正是侘寂的空灵，来源于空间的"空"。侘寂中的留白设计更像是给花艺做减法，给花器和花本身自由呼吸的空间，用艺术的表现手法将空间的视觉焦点集中在一朵花或者少数的几个枝条上，营造至简的侘寂美感，呈现出别样的东方韵味。

　　这节案例作品表现大自然色彩的朴素，透露出大道至简的审美意识，感受一朵娇艳的花悠然自得地绽放和陈年崖柏因光阴流逝而自然流露的沧桑感。

　　我们使用花植的色彩表达不同的情感，就像运用鲜花与枯枝来象征光与影、生与死一般。万事万物都会在时间的面前崩塌，唯有接纳无常，才能在短暂的生命中真正拥抱当下。这正是花道的意义所在！

　　为了获得真正的清、简、寂、真的视觉感受，花，只取一朵。一朵少女色的非洲菊和一段干枯老朽木，呈现了生气与枯寂之美的冲突，营造一种寂然独立、淡泊宁静、自由洒脱的人生状态。只有心灵真正自在才能获得审美的自由。

　　花材：非洲菊‘璎珞’、树桩。

①切下一段完全可以契合枯木凹槽部分的湿花泥，将其填补在枯木上需要插花的部位。将枯木卡在花瓶的瓶口处，置入满瓶的清水。

②取一支非洲菊‘璎珞’，去掉花瓣，插在提前置入的花泥中，再依枯木的形态将花插成一整排，去掉花瓣的璎珞可以和最后加入的第九朵花形成大小的对比。

36

莫奈色系

在前面几节，我们学习了一些比较有代表性的东方美学语境下的色彩搭配实例，接下来的几节我们来到西方美术史，学一些经典配色关系。

纵观西方油画史，每一位伟大的画家对于色彩都有自己独特敏锐的理解。当你驻足在那些经典画作面前，除了为其灵动的笔触深深叹服，更会被那些迷人的色彩和光影折服。画家们精妙地捕捉到光与影的奇妙，并利用画笔将自己的理解跃然纸上引起观者共鸣，使之成为经典。

如果你站在巴黎郊外不远处莫奈的花园一整天，你就能理解为什么莫奈会画了那么多幅睡莲。睡莲在光影交错和云影水波中肆意生长着，莫奈画的是睡莲又不是睡莲。每一幅画都是换一个角度换一个时间，我们就看见了莫奈笔下颜色各异的天空。他到底是画了181幅还是251幅，这都不重要，我们可以从他的每一幅睡莲中感受到当下他的眼、他的手和他的心。

莫奈的一生都在追逐光，即使是常年烈日下在户外用画作记录光影，遭受了眼疾的困扰，也从不放弃继续用颜色来表达他眼中模糊不清的睡莲，每一幅睡莲都是他"漂浮世界的影像"，他创造了一个又一个的虚实难辨、无边无际、无形无象的艺术世界。

深紫色、浅紫色、粉紫色、红紫色、蓝紫色以及灰紫色等，各种各样的紫都在莫奈的睡莲池里幻化着，梦境一般地氤氲在吉维尼花园的整个湖面。

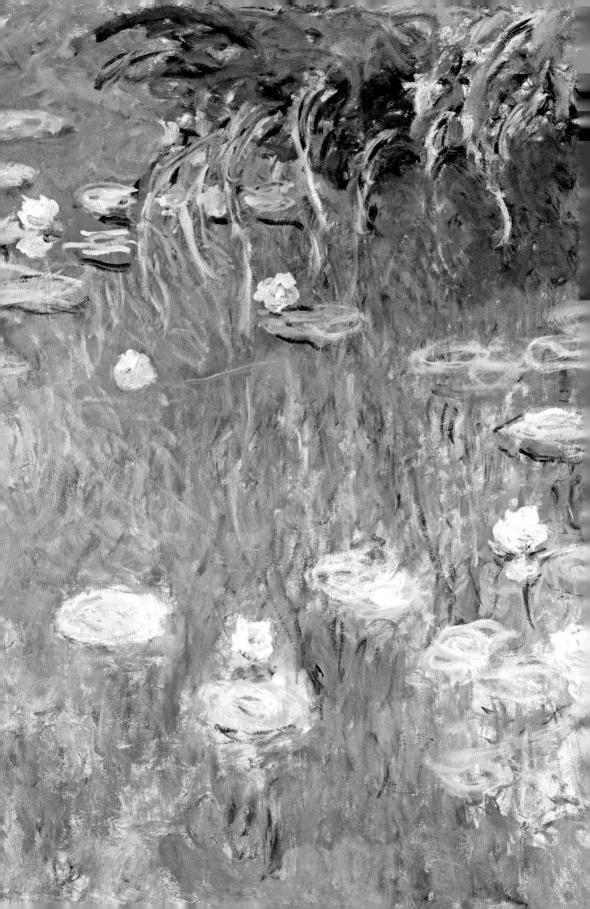

　　莫奈用抽象的意境来呈现真实不虚的世界，我们尝试用具象的花朵来临摹莫奈的抽象氛围。这个花艺作品以紫色为基调，色相上有偏红色、偏粉色、偏蓝色以及偏灰色，融入了不同的明暗和浓淡层次。也就是说以紫色原色为基点，在色相球体上进行了各个方向移动得到的颜色，就构成了一幅静谧深远的作品。

　　莫奈的睡莲我们分不清到底是花漂浮在天空，还是真实的天空隐匿在池中，我们只知道色彩的冷暖、明暗、浓淡，都是莫奈用来呈现自然的光与影。每一个花瓣都是莫奈忽长忽短的笔触，每一种色彩都是莫奈倾洒在画面的微光。

《睡莲》
——奥斯卡-克劳德·莫奈

百子莲

花材：红紫色松虫草、浅紫色翠珠花、粉紫色康乃馨、黑种草、紫色小飞燕草、紫色百子莲、紫红色郁金香、多头玫瑰'海洋之歌'。

①准备满铺花泥的花器，将多头玫瑰'海洋之歌'散点式插入花泥中，根据开放度由大到小依次插入。

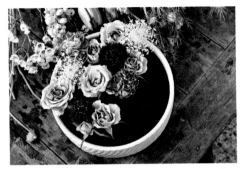

②再加入高饱和度和低明度的红紫色松虫草，增加画面的颜色层次感。增加虚实对比，加入柔雾般质感的浅紫色翠珠花。加入两朵开放度不同的粉紫色康乃馨。

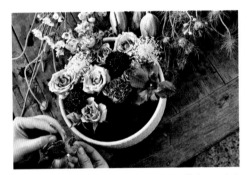

③为了欣赏到郁金香花蕊深处的蓝紫色，可以将紫红色郁金香手动翻开花瓣，然后再插入花泥中。

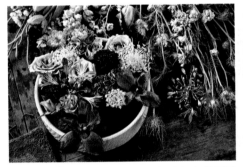

④插入渐变紫色的百子莲，不仅将颜色做了提亮，灵动的小花朵还在平铺的造型上拔高了一个小空间。暗紫色的郁金香旁增加浅紫色的翠珠花提亮局部的暗调。

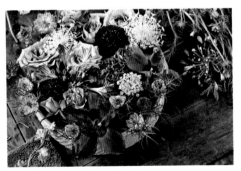

⑤在空白处加入紫灰绿调的黑种草，黑种草的花萼处长有柔软细长的羽状深裂，可以增加印象派作品的朦胧气息。

⑥加入紫色的小花飞燕草，明快鲜亮的紫色就像湖面上跳动的音符，能把原有淡淡忧郁的紫色凸显出来。在基本成形的平行花园的各个空白处填上各种花材的小花苞，以此来丰富小花园的时间感。

37

梵高色系

　　每个人内心都是孤独的，但是最孤独的人非梵高莫属了吧。可是他又是那么骄傲和热情，这一点在他的画中表现无疑。只在画册上看他的画作是不易体会的，只有站在真正的画作前面，才能用心感受他那些凹凸不平的短促笔触下释放的情绪，他爱极了的黄加蓝大胆张扬的配色，你会被其传达出的精神所震撼。

　　梵高肆意夸张地挥洒着夺目的色彩，开辟了完全用色彩表现画家内心主观情感世界的一条艺术道路，而不屈从于光影和构图。他铺陈的每一笔色彩都在他自创的厚叠肌理中绽放着，具有三维立体效果的笔触把我们带进他的黄房子，他的皇冠贝母，他的咖啡馆，他的乡野，他的星月夜以及他的精神世界。

　　他不仅将色彩作为重要的艺术手段，用色彩来表现他所见所想的万事万物，他还赋予了色彩一种神秘的意义，用之来表现自己的心灵状态，将自己的主观心理附于画作之中，甚至改造眼前的物象的形态来宣泄躁动不安的情感和疯狂的幻觉世界。不夸张地说，色彩是他用来和这个世界沟通的媒介。他非常擅长运用撞色对比，为了让每一种颜色看起来更明亮、更夸张、更简化甚至更抽象，他将自然中的色彩抽取出来，大胆地使用刺激视觉的明亮纯色。

但是高纯度的色彩直接大面积铺在画面上，会给人一种烦躁、刺激和压抑的感觉。梵高采用撞色和补色并置的手法，大大降低高纯的原色的冲击感，并彼此突出，使得纯色撞色的对比更加有戏剧张力。康定斯基在《艺术的精神》中提到黄色可以"刺激、骚扰人们，显露出急躁粗鲁的本性，随着黄色浓度的增大，它的色调也越加尖锐，犹如刺耳的喇叭声"。梵高用色彩疯狂地表达着自我感受，把躁动的黄色与蓝色进行着混合搭配，用一生的孤寂描绘着一幅幅最绮丽的色彩大作。就像他在描绘老师那篇《盛开的桃花》的背后书信写的："只要活人还活着，死去的人总还是会活着。"

梵高说过：没有黄色就不应该抹上蓝色，没有蓝色就不要涂上橙色，真的，如果你一定要用上蓝色，请记得加上橙色和黄色。

我们用一组黄蓝撞色花艺作品表现梵高最贴切最真实的情绪写真。他的黄色是明媚的阳光，而光芒是生命和力量的象征。他的黄色是一场艺术的移情，他笔下的黄色是跳动明快的音符，被人称为绘画里的"黄色的交响曲"。书写人生的痛苦纵然容易，但用自己的痛苦与磨难去绘制人间的喜悦和壮丽，这一点，没有人可以比得上梵高。他在任何时代，都是伟大的艺术家。

《星空》

——文森特·梵高

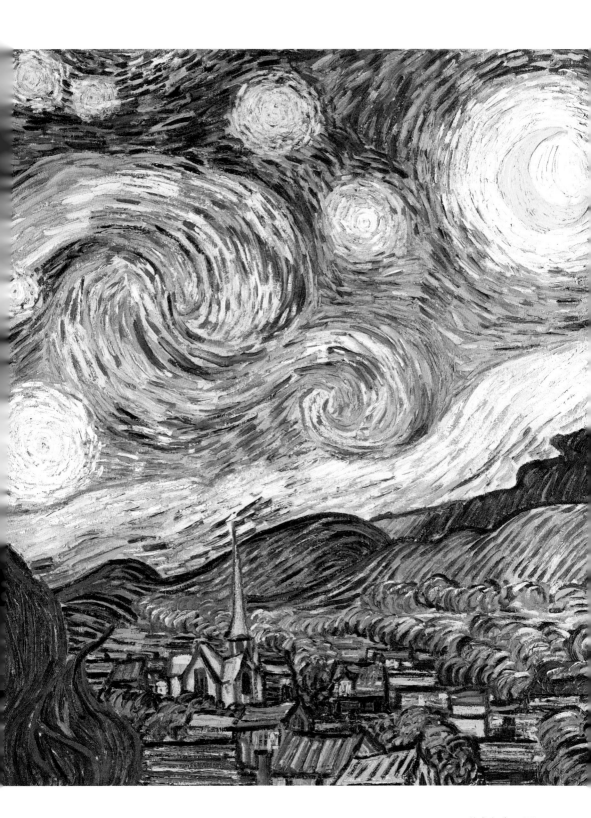

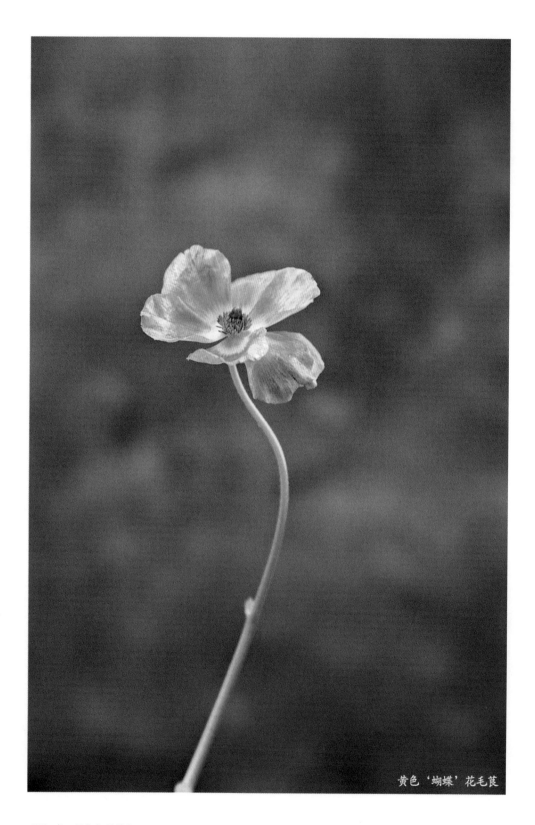

黄色'蝴蝶'花毛茛

 花材：康乃馨'橙忆'、蓝星花、蓝色小飞燕草、黄色'蝴蝶'花毛茛、橙黄色针垫花、黄色卷边非洲菊、黄玫瑰'辉煌'。

Tips

准备工作：在插花之前，制作可以替代花泥的菱格网。取20号花艺铁丝两根，交叉旋扭固定在一起。再取第三根交叉叠放，继续旋扭，第四根交叉继续，直到编织成一片网，团成球状。为避免过多花材插入网格后滑动，花器底部提前置入剑山一枚，用花艺胶带固定菱格网在花器中，再注入清水。

 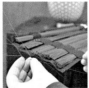

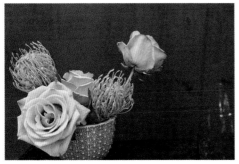

①一大一小、一低一高、一前一后的黄玫瑰插入花器。两朵针垫花呼应在两侧，再加入第三朵玫瑰。

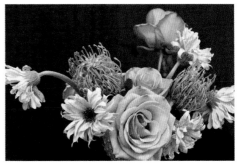

②非洲菊按照花脸朝向的不同插入，中间空心处补上一朵玫瑰。

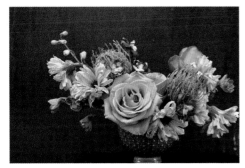

③缝隙处插入浅橙色康乃馨，丰富橙色的色相。将整枝的飞燕草分解成小朵，分别点缀在橙色花材的空档处。

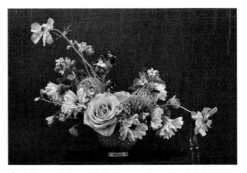

④点缀上呼应飞燕草的蓝星花。用两支轻柔的'蝴蝶'花毛茛打开作品的负空间。

38

莫兰迪色系

　　在梵高陨落之日的九天前，意大利诞生了一位著名的油画家乔治·莫兰迪（Giorgio Morandi），他的作品色彩与梵高的高饱和度、高明度的色彩形成强烈反差。因其独有的特点，被称为莫兰迪色。如今，莫兰迪色已经成为时尚、品位和高级感的代名词。

　　莫兰迪色不是指某一种特定的单一的颜色，而是一种色彩关系，是他为静物绘制的颜色，是一套耐住了寂寞的颜色。他绘制的色彩完全不明快，几乎从来不用鲜亮的颜色，在他的画面上，每一个物体、每一个色块都是灰暗的，低饱和度和低明度仿佛给每个静物都蒙了一层灰，不张不扬，体现了东方侘寂美学，某种程度上说，使用了很多的寂色。整个画面中，即使用了补色的两个色相，也能让每个色块、个体相互制约，让视觉达到完美平衡。平和自持、舒缓雅致又冷静，他的画作初看不觉特别，细心观摩会觉得整个画面熠熠生辉，高雅精致，浑然天成。我们的眼睛被莫兰迪的色彩吸引着，更确切地说，是色调吸引着。画面大面积留白，仅用几只瓶瓶罐罐，用柔美的色调和娴熟的笔触就捕捉到了光影。

　　莫兰迪就是为画画而生的人，一生不婚不娶，无欲无求，像一个苦行僧。他把一生都献给了挚爱的艺术，从沉迷于塞尚的后印象主义和模仿立体主义之后，在具象艺术中利用平常形与低调色的巧妙妥协，找到了自己独特的画风，找到了属于自己轻松的艺术语言来探索世界的道路。

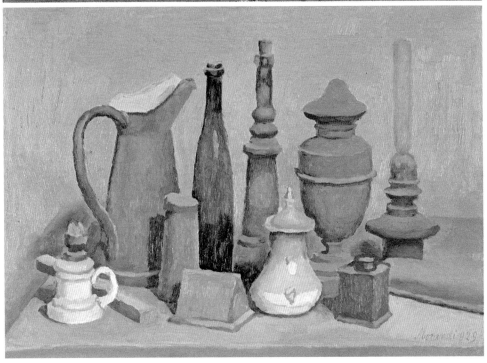

静物画作品——乔治·莫兰迪

灰紫色小刺芹

　　他在家乡博洛尼亚小小的画室一画就是20年，只画那些平凡得不能再平凡的瓶子和窗外熟悉得不能再熟悉的风景，平中见奇，以小见大。虽然只是厮守着稀松平常的瓶瓶罐罐，他在最平凡的日子里和状态下探寻自己最深层的精神境界。每一个作品都流淌着温暖、亲近以及内心平和的真诚，每一位观者都可以从他的画面中得到温柔的精神抚慰，像极了中国文人画家隐于野的心境下画的山水。

　　莫兰迪被称为是最接近中国绘画的欧洲画家。除了画面留白，用色和结构都是俭省到极点，他的作品在观念上、在表现上与中国画所追求的艺术境界是高度一致的。艺以载道，道以艺显，在中国是，在西方亦然。东西方的艺术都是一样，艺理相谐，殊途同归。

　　每一件艺术作品都是艺术家对自己、对人生态度最好的注解。他借由眼前的物象，用最符合人生追求的色调来抒发自己的心象，呈现了一个任时间静静流淌的纯粹的精神世界。莫兰迪一生寂寞平凡，用平常静物演绎无常的光。用平常风景演绎出艺术和人生的真谛本就是无常。诚如他自己所说："我本质上只是那种画静物的画家，只不过传出一点宁静和隐秘的气息而已。"

案例花艺作品低饱和度和低明度花材就是莫兰迪色系的代表性花材，不抢眼，不醒目，但是散发着优雅淡定与从容。

低头是莫兰迪窗边的静物，抬眼是窗外的风景，结合成了一个灰调的插花作品，安静倾听着他内心的波澜不惊。

Step | 花材：灰紫色小刺芹、橡皮粉柔丝、肉灰色芦荀草、灰粉调永生绣球、灰绿色银珊瑚、紫灰色永生绣球、灰色永生玫瑰。

①用灰紫色永生绣球前低后高铺面打底，再置入大小不等的灰粉色绣球确定整个作品的造型。

②开始插入主花灰玫瑰，五朵玫瑰不仅高低错落，花头朝向也各不相同。

③插入灰绿色的银珊瑚，留下一支带有弧度的在右后方最高处插入。在间隙处插入俗称情人果的小刺芹，为了打开花艺作品的空间感，点状花材在运用时候通常可以长一些，让星星点点小花跳跃在花器最远处。

④插入肉粉色的芦荀草，线状花材可以提升作品的轻柔飘逸气质，在适当的地方用剪刀将芦荀草打薄增加空气感。柔丝是非常典型的点状和线状结合的花材，分别高低错落插入花泥中，其线条感与芦荀草进行呼应，下垂的姿态可增加慵懒气质，末端自然悬挂的种子就像每个句子的终点，有如休止符一样的节奏感扑面而来。

39

马卡龙色系

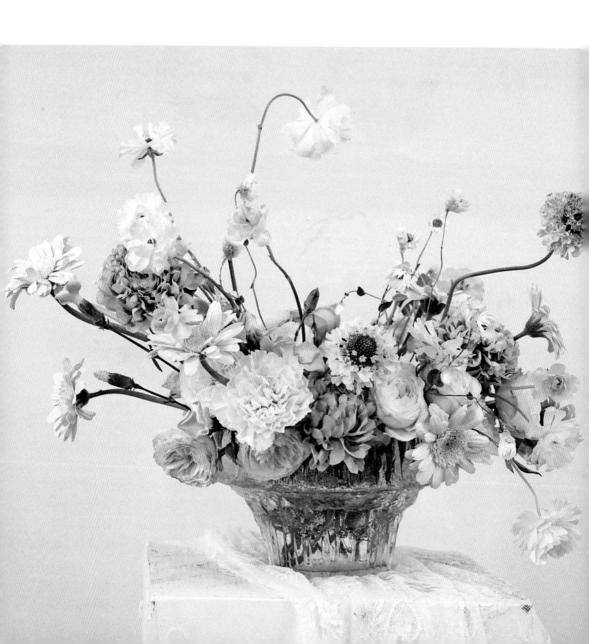

与莫兰迪色系形成明暗对比的一组色彩关系就是马卡龙色系。虽然同是低饱和度的色彩，但是马卡龙色完全不同于莫兰迪的低调静谧，是活泼可爱的甜点色系。马卡龙色既没有梵高繁华的躁动，也没有莫兰迪归隐的灰暗，它仙气十足，透出疗愈般的少女感。

是不是听到名字就能感受到这类颜色扑面而来的甜蜜感。甜，却不会腻。因为马卡龙色虽然明度很高，但是颜色都是淡淡的、朦胧的质感，微微泛着白色的柔光，像加了一层粉粉的滤镜，就好像制作马卡龙时极其克制地添加食用色素的感觉，使人视觉上舒适又心情愉悦，完全是充满少女青春活力的气息，初恋一般的美好。谁能抗拒少女带来的俏皮与清新呢？

马卡龙来自于意大利语maccherone，是精致面团的意思。它是一种用蛋白、杏仁粉、白砂糖和糖霜所做的法式甜点。总之，马卡龙色系就是让人垂涎欲滴，自带香甜感的配色。

这世间，唯有甜，能够治愈生活所有的苦。马卡龙色系也叫冰激凌色、糖果色、少女色，每一种马卡龙颜色都有极其香甜的名字，粉橘色叫作焦糖杏仁饼，粉黄色叫作香草奶油，粉绿色就是抹茶奶霜，粉粉的叫樱花粉，粉紫的就是香芋紫等等。这些颜色会让花器和整个空间瞬间被点亮，衬托出朝气少女的欢快氛围。

不管是偏冷的还是偏暖的色彩，每一种马卡龙色彩都可以互相搭配，又轻松好驾驭，只是一把马卡龙色系的花材随便丢进花瓶里都美得无法呼吸。现在，让我们用鲜明色调的花材来打造春天才有的视觉感受。

匠人手作的琉璃花器，配上淡雅甜蜜的奶油黄，与柔和亮丽的樱花粉，一起勾勒出精致时尚的轻奢感，温柔将浪漫紧紧包裹，沉醉在花香和花色的甜蜜中。

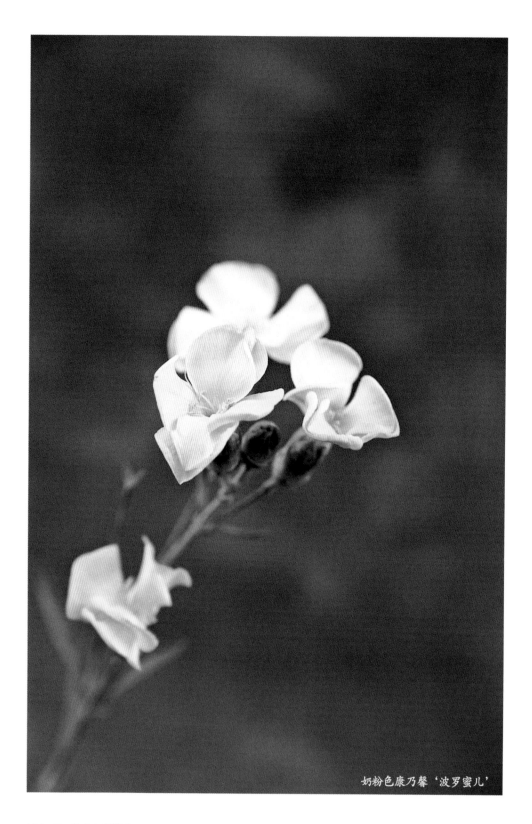

奶粉色康乃馨'波罗蜜儿'

花材：白色鲁丹鸟、奶粉色康乃馨'波罗蜜儿'、奶黄色花毛茛'蝴蝶'、淡粉色松虫草'草莓''琥珀'、粉绿色'锦鲤'花毛茛、白色康乃馨'白雪公主'、淡粉色的非洲菊'冰玉'、粉黄色的月季。

①将淡粉色月季剪短插入花器，作为整个作品的颜色和造型打底。置入花器中的是用花艺铁丝提前编织好的六角网，网状结构非常环保，又使得花朵可以按照设计的方向很好地站立。

②插入花毛茛'锦鲤'，稍深一些的粉色呼应了月季最外层花瓣外延的颜色。

③从花器的各个方向向中心插入长短不一的蝴蝶康乃馨'婆罗蜜儿'，简称蜜儿康，柔美雅致的粉强调了月季的淡淡粉色。

④按照高中低节奏插入三支'白雪公主'，雪白成为粉色的提亮色，为了呈现花朵更美的姿态，可以随意调转花朵方向。

⑤插入非洲菊'冰玉'。由于其茎秆非常柔美，自然有造型，留长一些可以将紧凑的花艺作品向外延展。随着每支非洲菊插入的角度不同，能够分别呈现片状、块状和线状花材的特点，是一种应用非常广的花材。根据每支花的自然形态，可以高昂挺拔，也可低眉解语。

⑥插入'蝴蝶'花毛茛，其花艺作品的茎秆柔美飘逸非常适合作为视觉焦点，宛若一只只蝴蝶飞在花丛中。点缀上松虫草和白色的鲁丹鸟，与粉色的月季和白色康乃馨形成大小的对比和颜色的呼应。

40

洛可可色系

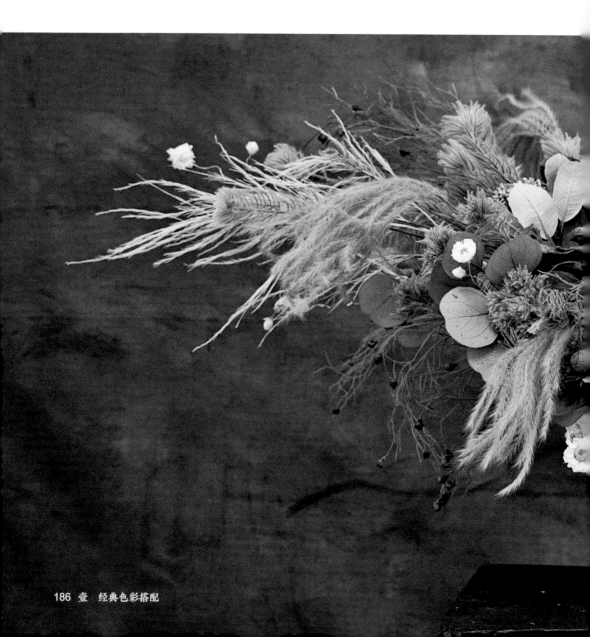

洛可可风格的色彩在所有色系中是极具辨识度的，其配色比莫兰迪更鲜艳，又比马卡龙色系更精致有内涵。想要了解什么是洛可可风格的配色，先要简单了解巴洛克风格。

　　巴洛克是起源于17世纪的意大利，其诞生背景是反宗教革命运动。服务于教会的建筑极尽奢华，目不暇接的各种波浪形装饰醒目浮夸而又富丽堂皇，深邃的蓝宝石色、浓郁的红宝石色以及金色的装饰将天国的荣耀在目之所及处尽情挥洒，这种奢华细腻、动人心魄的极致感发展到宫廷甚至法国的凡尔赛宫以及绘画、雕塑、音乐、文学等各个艺术领域。

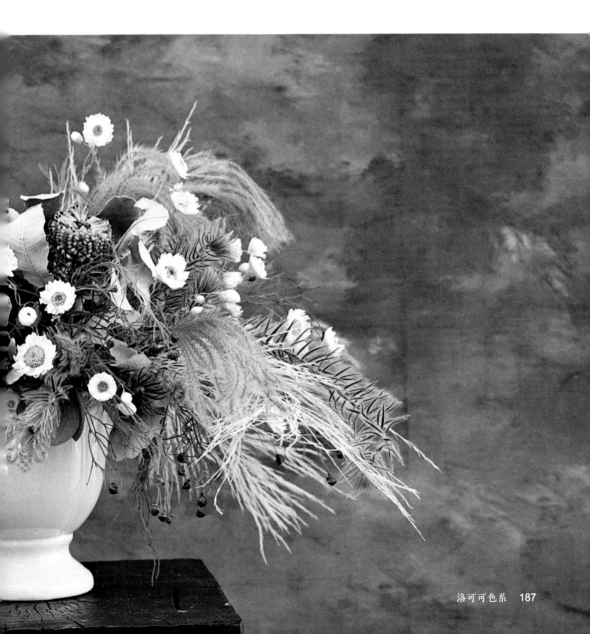

贝壳白鲁丹鸟

18世纪的法国，延伸和发展出了洛可可风格。洛可可延续了巴洛克的细腻奢华，更加崇尚曲线美和不对称的美，取而代之的颜色就由男性力量十足的厚重深色，变成偏重于饱和度略低但更加精致、更加柔和、更加女性化的颜色。

除了我们熟知的电影《布达佩斯大饭店》中甜腻的洛可可雾面粉和《绝代艳后》中的清新脱俗的洛可可蓝，象牙白、贝壳白、燕麦黄都会出现在法国宫廷贵妇的服饰、配饰以及宫廷装饰中。区别于巴洛克的绘画都是相对严肃的主题以及追求戏剧冲突感，洛可可风格的绘画主题转向了贵族男女流连忘返在大自然中的景象，所以画面中涵盖了各种层次的绿色和棕色。

今天我们用绿色和棕色两个色相来呈现洛可可时代的风格。花材很多是丝绒质感的，符合洛可可时期宫廷喜好昂贵奢华的丝绒面料的特点。

金鹅绒、荻花、柔丝，甚至看似硬朗的班克木，其实都是柔美、梦幻质感的花材，完全契合洛可可时期盛行的轻快、精致、细腻、文艺的特性。如果说巴洛克时期的力量是王权下的壮丽奢华，那么洛可可时代的力量是完全来自女性骨子里的柔美，这份柔美是蓬巴杜夫人划过一个时代的艺术印记。

花材：绿色金鹅绒、绿色柔丝、南非的玉米佛塔班克木、燕麦黄色荻花、象牙白芦荀草、贝壳白鲁丹鸟、苹果叶尤加利。

①渐变色的栗子木插进花泥中部。截短插入花器的右前方，略低于栗子木高度，第二支紧挨着瓶器口插入花泥，第三支稍长的在栗子木后插入。

②将尤加利叶子长短不一修剪后从花瓶360°放射状插向花器中心。

③添加丝绒质感的金鹅绒，短小的挨着尤加利叶插入形成质感对比，姿态曼妙的留长些增加插花造型的开合空间。

④增加墨绿色的点线状花材柔丝，同样是枝条造型优美的留长一些从左后方插入。插入象牙白的芦荀草，柔韧的特性与柔丝的下垂质感形成对比。

⑤插入燕麦黄的荻花，使得花瓶中心的棕褐色自然渐变过渡到外围的象牙白，是一个桥梁色。荻花柔美梦幻的质感与柔丝呼应，和硬朗的栗子木形成一组软与硬、聚与散、阴与阳的强烈对比。

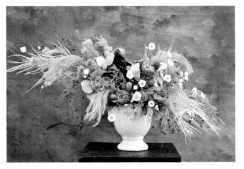

⑥点缀贝壳白的鲁丹鸟，既呼应了洛可可风格的花瓶，又是画面中起到提亮作用的高光色，也是洛可可时期宫廷女子偏爱的装饰色，点状花材增加了整个作品的空气感。长长的鲁丹鸟逐渐向外溢出，特别注意散点布局而不是平均，也有左右两侧的多寡对比，让白色布局在画面中呈现不对称，这也是洛可可极力推崇的不对称美学体现。

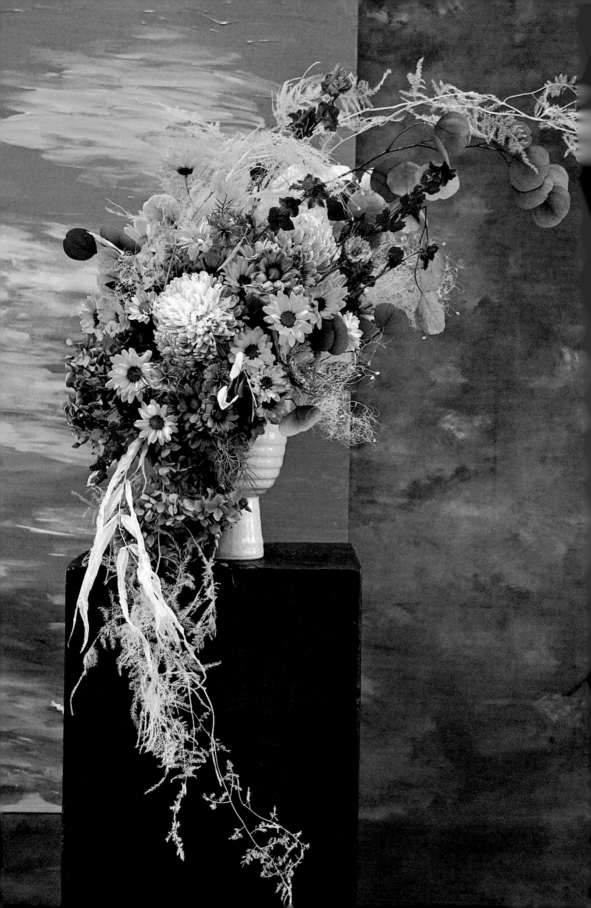

41

阿凡达配色

电影的发展离不开技术的革新，每一次技术上的重大进步都提升了电影的表现手段。回顾这一百多年的电影发展史，电影的第一次革命就是从默片进入到有声时代，色彩成为电影的第二次革命，使电影从黑白进入彩色时代。

色彩的加入使得电影这种视觉影像艺术发生了质的飞跃。人们在电影画面上可以领略到运动中的色彩美学，也收获了更丰富的画面视觉美感和更深层次的情绪共鸣。2009年，带着第三次电影变革的数字化技术，一部《阿凡达》横空出世，导演天马行空的想象力创造出了令人叹为观止的虚拟星球和无数个匪夷所思的景象，全世界刮起了"蓝色风暴"，极致的视觉盛宴成为划时代的影史里程碑。

地球上虽然蓝天和大海是蓝色的，但是肉眼可见的蓝色物质却屈指可数，极度稀缺。因此，这也让我们对这个色彩产生了神秘的探索欲望。一颗蓝色的潘多拉星球具有强大的象征力量，引出了整部影片的价值观。

蓝色是永恒的象征，这种绝对的冷色调是最能给人以深邃、冷静、广阔、包容、神秘莫测的未来科技感，完美契合了人类对于外太空的想象。影片中的每一帧画面都带着我们进入一种沉浸式蓝色场景中，进而激发了我们的好奇心和探索欲。在潘多拉星球上的植物环境中还加入了大量的蓝紫色，把科幻片的立意完整地表达了出来。纯正的蓝奠定了阿凡达风格和主题基础。生活在海边的纳威人是接近于水的泛着绿色的蓝，比生活在森林的纳威人看上去更清澈，更符合水族的特征。由人类改造而来的"纳威人"不似真正的纳威人那般纯正，所以他们的肤色是微微泛着灰色的蓝。

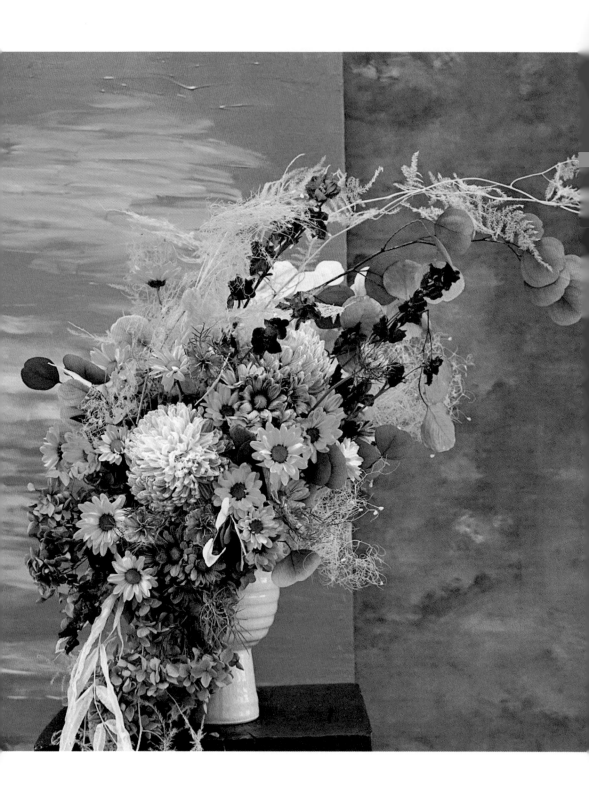

　　除了人物形象，影片的环境场景中满溢着各种浓淡程度不一、明暗层次不等的蓝。代表年轻的浅天蓝，代表希望的靓丽幽蓝的宝石蓝，神秘诱惑又骄傲的紫光蓝，深邃闪光的湖水蓝，遥不可及又神圣的孔雀蓝……阿凡达以其卓越的色彩设计，用绝对直观的形象，淋漓尽致地讲述了人类与异族、与自然、与星球的共生关系，也唤起了我们对这个虚空中潘多拉星球的神往。

　　案例以蓝色为基调进行了饱和度和明暗度双向调节的染色手法，大大解决了自然界中蓝色花材稀有的创作难题。

　　以各种颜色的蓝搭配上荧光绿和荧光紫，借由点状、片状、团状、雾状和线状花材的组合而成的新月形花艺作品，展现潘多拉星球的神秘。

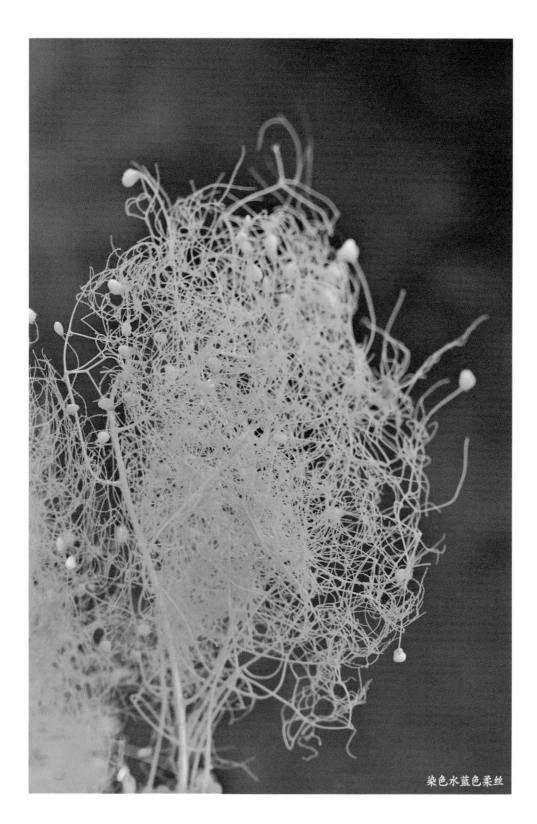

染色水蓝色柔丝

花材：染色蓝色文竹、荧光绿蓝色苹果叶尤加利、浅天蓝龙爪叶、吸染荧光蓝小菊、灰蓝色黑种草、吸染荧光紫小菊、染色水蓝色柔丝、荧光紫飞燕、吸染渐变蓝牡丹菊、宝石蓝永生绣球。

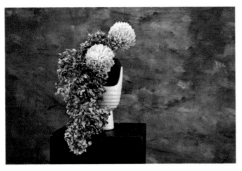

①将永生绣球花解构成小团花簇，然后用花艺铁丝进行捆绑连接，形成瀑布形态的一串置于花器前侧。插入两朵渐变蓝的焦点花牡丹菊。

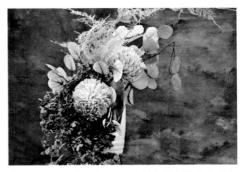

②在花器低矮位置加入自然瀑布形态的永生花文竹，选取弧线优美的置于最高处，打开整个花器的负空间。短小的尤加利叶材填补在裸露花泥处。

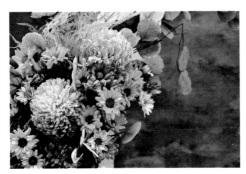

③将荧光蓝色和紫色小菊点缀在尤加利之间，这一步可以用组群式，也可以用散点式构图法，模拟草地上星星点点小花随意开放的姿态。

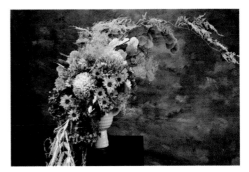

④用柔美线条的尤加利划破负空间的半圆，小枝绿色尤加利上下呼应。继续丰富花材的形态，加入柔丝和龙爪叶。

⑤加入灰蓝色黑种草，以浊色丰富亮蓝色的空间层次。

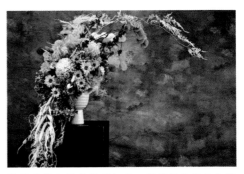

⑥荧光紫色的飞燕草加入，提升整个花艺作品的色彩能量。

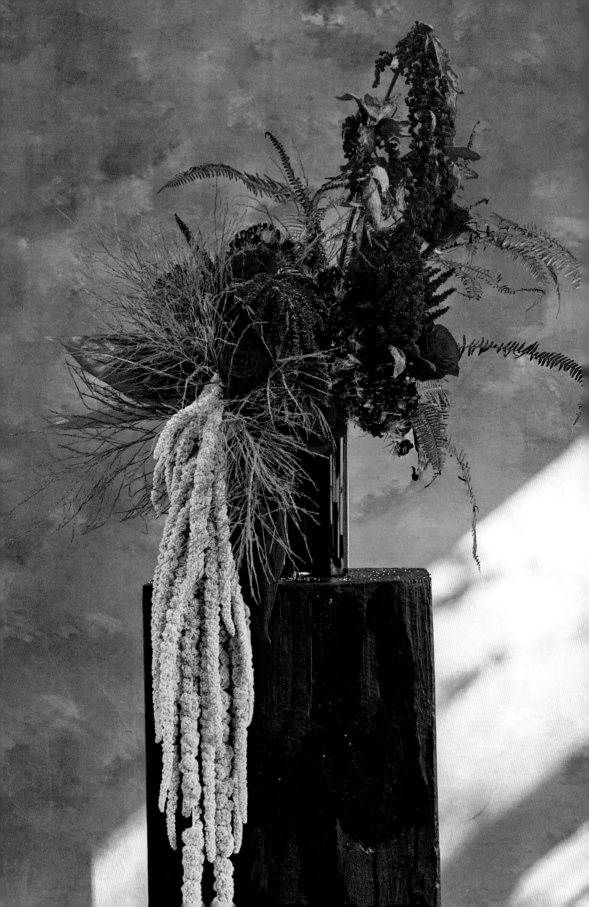

42

天使爱美丽

　　《天使爱美丽》是一部法国浪漫喜剧，从一张补色对比的红绿海报来看，就已经明确了电影的基调。整部影片全程采用了互补色搭配，与同色系的《阿凡达》完全不同。

　　电影色彩是最易穿透表象，直达人物内心的设计元素，合理的色彩传达呈现人物深层次的灵魂。导演在整部剧中用专属配色表达主角的生活状况以及心境。红色是热烈的、激情的、兴奋的、活力四射的，有时候又代表不幸。Amelie性格的象征色用了贯穿她一生的红色，刻画了她童年不幸却依然热爱生活、充满激情活力，以及直面爱情时的真挚热烈。卓越的色彩构思与设计使银幕上的人物形象强烈，深刻地影响观众的感官和情绪。

　　贯穿整部电影的美术置景颜色选择了与Amelie夸张跳跃的红色性格高度反差的绿色，从家具装潢到服饰搭配，甚至街景的布置，或用明红配暗绿，或墨绿配酒红。在黄色基调上进行调和的红绿配色画面非常抓人眼球，营造了一个温暖的世界，呈现富有张力的画面与对立的戏剧效果，令人仿佛置身童话世界。

　　所以，相较其他表现手法，色彩更能调动观众的情绪。它既包含着深厚的美学意蕴，又完全符合审美的情感和思维逻辑。"有了色彩，无须赘述。从来色彩都是任何画面最好的存在"。红配绿，从不让人失望。

花艺色彩美学作为花艺的重要构成之一，是最具感染力的视觉语言，用多姿多彩的花艺设计将沉闷的生活从现实中暂时放空，放空在如花在野的自然中，是花艺师们一直所追求的审美主张。

　　案例作品所有花材都在红绿两个色相间的不同明度、不同饱和度之间选取，两组有强烈反差的补色花材堆放在一起已经足够吸睛。

　　整体设计布局以花瓶左右分两区进行，黑色的玻璃花器端庄稳重，衬托红色玫瑰的高级丝绒质感。红绿补色并置，相互交融，显得红色花材越发鲜艳，绿色叶材更加翠绿。特别加入了酒红翠绿相间的须苞石竹，让整个画面从绿到红的过渡非常自然，整个花艺作品看似从高处向低处的红绿流动，就像水彩画一样的渲染效果，达到有形无边的渐变意境。

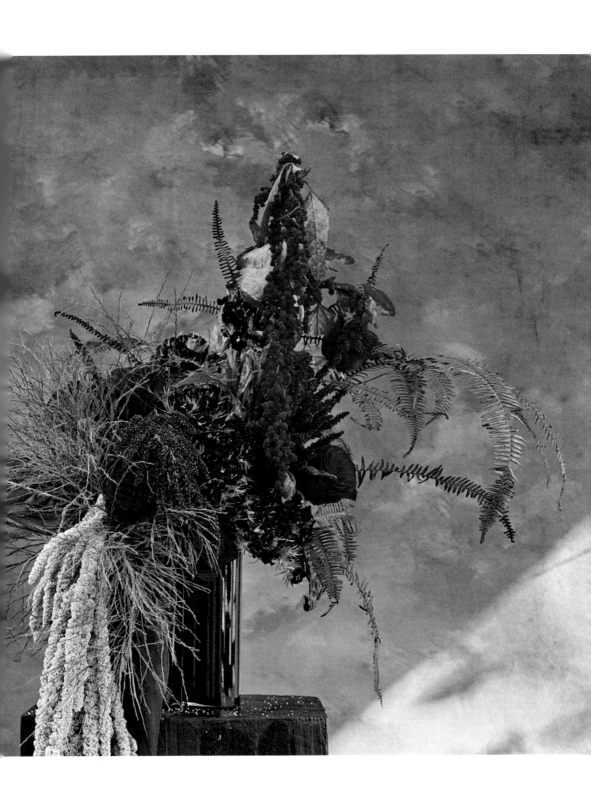

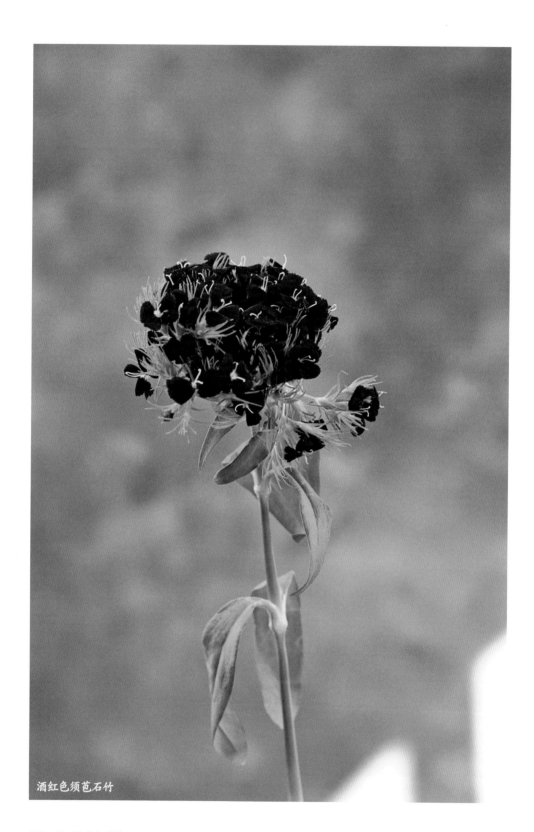

酒红色须苞石竹

花材：酒红色须苞石竹、酒红色芒萁、暗红色的尾穗苋、紫红色红米、翠绿色芦荀草、嫩绿色尾穗苋、墨绿色的粗勒叶（俗称万年青）、红色玫瑰'高原红'。

①以墨绿色粗勒叶初步勾勒出花器左半部分的造型。

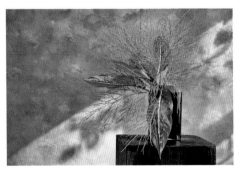

②将芦荀草围绕粗勒叶插入花泥中，形成两种叶材的虚实对比。

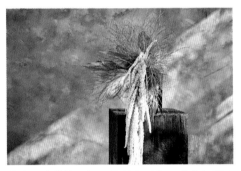

③将尾穗苋剪短插入花器左下方，形成色彩从墨绿到草绿再到浅绿的渐变流淌感。

④将红玫瑰插入右侧空白花泥处，三朵成高中低姿态布局，半遮掩在绿色叶材中，形成若隐若现姿态。须苞石竹紧挨着玫瑰依次排列，重复'高原红'玫瑰外层的暗红色。

⑤用尾穗苋和玫瑰继续把红色向花器右上部延展。

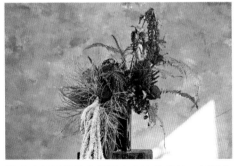

⑥羽毛般轻盈的芒萁插在右边最高处，打开作品的空间。继续在右侧加入更大体量的芒萁，展现一个更大的负空间。在作品背部插入红玫瑰和芒萁，前面加入红米，使得作品层次更加饱满，颜色更加浓郁。将柔美的尾穗苋在右上角拔高，以对阵左下角的浅绿色。

43

澄澈冰川

前几节内容，我们从东西方人文的角度来诠释色彩美学。但是我们必须清楚，无论多么趋于自然，所有人类的设计与表达依然是机心和妄念使然，真正与宇宙同频的设计微乎其微。大自然才是最有才华的设计师，只有大自然才能创造出最和谐、最完美的作品。

大自然总有一种奇妙的力量，鬼斧神工呈现许许多多绝美奇观。艺术家、设计师都会从自然中寻求设计灵感。

我们都见识过冰川惊心动魄的梦幻之美。通常冰块都是白色的，但冰川却呈现出让人惊艳的纯蓝色。冰跟水一样，红色和橙色的长波容易被吸收，波长较短的绿色和蓝色光则不易被吸收，所以反射到人的眼睛就是蓝色。

经过漫长的岁月，冰层逐渐加厚，颜色更蓝更深邃。这和游泳池里深水区的颜色比浅的更蓝是一个道理。所以冰川年代越久远，深层密度越大，

冰粒之间的气泡越少，这样波长较短的蓝光更加不易穿透冰粒，甚至在冰川裂缝深处还可以见到深蓝色甚至墨绿色。这种蕴含着时间以及空间上的演变形成的色彩样貌就是最妙不可言的配色，白色加上不同程度的蓝，自然纯粹又干净澄澈。

因此，冰川里冷藏着最和谐的色彩规律，只等我们一起打开。案例作品不同程度的蓝色搭配不同纯度的白色花材，形成了梦幻冰川清透纯净的配色关系。

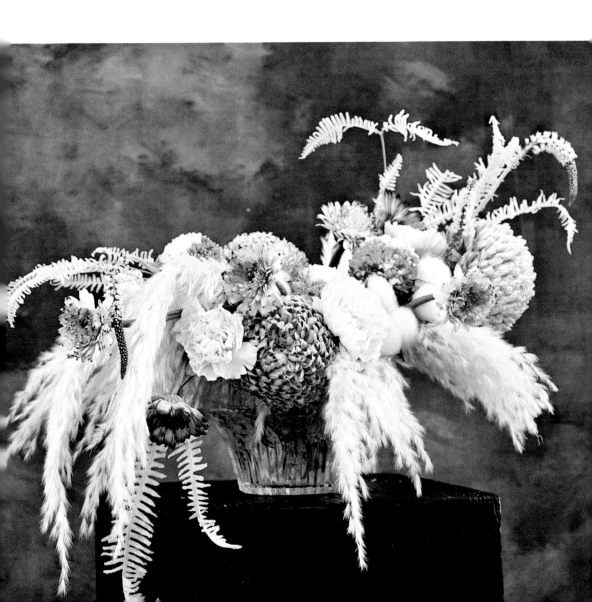

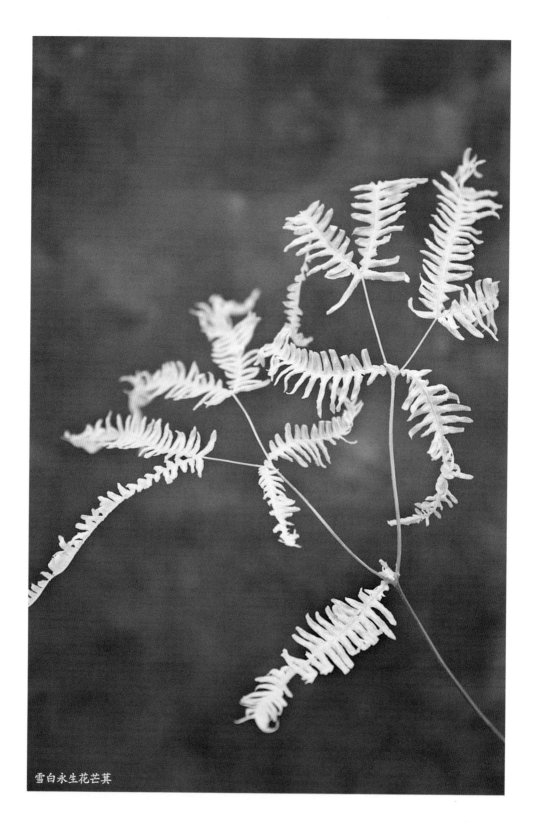

雪白永生花芒萁

芦苇的毛绒质感缓和了冰川配色的冰冷感，形成了质感冲突，又和羽毛状的芒萁形成上下的呼应，呈现流动的艺术张力。

如果你天生就具有感受大自然色彩并深深记忆的能力，将其用恰当的艺术形式再现出来，你一定就是天选的艺术家。当然我们也可以借助不断地学习来提高对色彩的敏感度，留心研究大自然色彩的呈现形式以及搭配规律。最简单的方法就是将打动你的那一幕用照片记录下来，再用绘画的形式复刻一遍，这种色彩关系就会深深烙印到你的记忆中。

Step | 花材：漂染白色芦苇花、纯白色棉花、康乃馨'白雪公主'、绿白色鼠尾草、雪白永生花芒萁、青花瓷非洲菊、深邃蓝非洲菊、梦幻蓝乒乓菊、吸染渐变蓝牡丹菊。

①将整支的芦苇花截成小支插在琉璃花器的器口，形成向下流动的统一姿态。将渐变蓝牡丹菊插入花器的焦点位，三朵花头朝向三个方向。

②将棉花和康乃馨分别插入花材的间隙处，康乃馨的颜色呼应芦苇，形成同色不同质感的对比。

③加入非洲菊和乒乓菊，重复和延伸牡丹菊的花蕊处颜色，刻画冰川深处浓郁的蓝。不要忘记，自然界还有许多泛着蓝紫色的冰川，来几支蓝紫色非洲菊点缀画面。

④用纯白色的芒萁，修剪成海鸥的形状飞翔在冰川上空。用略带绿色的白鼠尾草来改变蓝白色彩构成的比例，并且鼠尾草的下垂姿态呼应了芦苇的向下流动的形态。

44

绝美深泉

上一节我们打开了梦幻的冰川配色，现在我们一起来到号称中国最孤独的城市——青海茫崖的戈壁滩上。在这片古老的土地上，有一处喷涌了数年的温泉，水深600多米，是整个青海最深的温泉，因其含硫量高，泉水四周寸草不生，生禽不近，从高空俯瞰，好似一只大大的眼睛镶嵌在大地上，这眼泉水就叫艾肯泉。"艾肯"在蒙语里是可怕的意思，所以这里也叫"恶魔之眼"。荒无人烟却又美得令人生畏，泉眼周围因硫黄矿物质的长期沉淀，色彩斑斓，配上不断翻涌而上的热泉，光线强度和角度适宜时，水和地的色彩呈现出来一种无法言语的震撼感。

类似的配色景观世界各地均有代表，例如在阿根廷，有一个叫作阿格里奥的瀑布（Agrio Falls）。高约60米的瀑布滑落到一个由黄色和红色玄武岩环绕的深潭中。Agrio，西班牙语意为酸味。其河水中含有硫酸，具有柠檬的酸味，也因此得名。湖水中所含的硫酸产生了绝美的青绿颜色，与河床上的矿物质橙色和黄色形成了鲜明的对比。

美国黄石国家公园里的大棱镜泉的色彩更加瑰丽，甚至在一年中还会随着季节更替变换着绿色、橙色和红色，可谓奇观。

除了水景，甘肃张掖的丹霞地貌的色彩更是让人深深震撼。七彩丹霞土丘像极了打翻的调色盘，气势磅礴，层理交错。以红色、橙色和蓝色为主的土丘，在阳光的照耀下，熠熠生辉，色彩异常绮丽。

我们用一组花艺作品来呈现这种橙蓝撞色的美感。各种色相的橙色和棕色像极了泉眼周围的玄武岩，发青的蓝色呼应深深的潭水。两种互补色相在画面中极限拉扯，这就是大自然带给我们的配色启示。

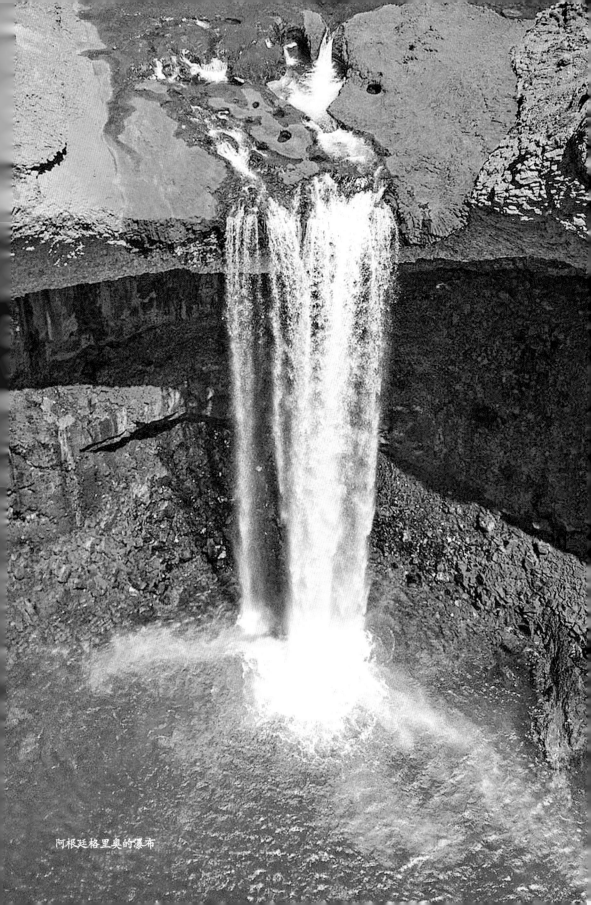

阿根廷格里奥的瀑布

橙色柿子

　　最后我们将作品置于充满铜绿色的锈板前，金属铜色在经过时间氧化后变化出来的颜色就是铜绿色，与尾穗苋的蓝绿色形成呼应，以此增加作品的整体腔调和氛围。

　　我们经常会选取橙色和蓝色撞色对比设计，久视会令心绪持续处于亢奋状态。大自然就懂得调试出能够让人舒适的补色方法，用介于150°之间的色相并置，成为既醒目又和谐的补色搭配。

花材：橙色针垫花、亮橙色旋花茄果实、橙黄色澳蜡花、橙色柿子、香槟色康乃馨'茶颜'、浅橙色彩椒、棕褐色枝条的雪柳、香槟色非洲菊、棕褐色非洲菊、宝石蓝永生绣球花、蒂芙尼蓝色尾穗苋。

①雪柳一支在花器左后方插入，第二支左前方，第三支右后方，三支雪柳在花器上方打开一个三角形。

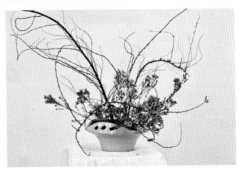

②在花泥上插入修剪好、长短不一的蜡花，统一朝花器中心生长点插入，遮挡花泥，同时好似一丛而发。橙花绿叶与青色的东方花道用器搭配起来十分醒目。

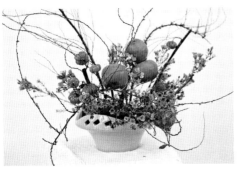

③插入橙色的球状花材柿子，和澳蜡花的细碎花头形成一组质感对比，再依次加入小南瓜以及彩椒，果实类的花材将硕大的柿子拉回澳蜡花的大小形成新的对比。

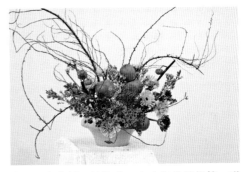

④在焦点位插上针垫花，大小与柿子相符，形态上形成一组虚实对比。将康乃馨和非洲菊填补在低矮位置，增加花艺作品底盘的体量。

⑥用较长的澳蜡花将底部的分量感向上延伸，为下一步加入的花材创造更大的暖色背景空间。

⑦加入深宝石蓝色的永生绣球花，三朵绣球花呈三角形分布在底盘位置。加上与花器颜色呼应的蓝色尾穗苋在雪柳枝头，取向下垂坠花形的流水之意，用姿态和颜色来呼应大自然中的清泉与深潭。

45

秘境森林

　　绿色加棕色的搭配是一个绝美的配色。在服装设计上应用非常广，为什么这组颜色配搭会令人如此愉悦？

　　大自然极度奢侈地在森林间泼洒着不同层次的绿，时而苍翠欲滴，时而恬淡雅致。康定斯基说过："绿色具有一种人间的、自我满足的宁静，这种宁静具有庄重的、超自然的无穷奥妙。"

　　棕色是大地母亲的颜色，广泛存在于自然界中，土地、矿石、树干等。植物树皮的棕色，麻类植物纤维的褐色，甚至土红的赭石色统称棕色。棕色虽然是暖色，但是代表着中立，代表着满满的生命力和浑厚的情感。不同色相的棕色有偏黄的、偏红的、偏灰的、偏绿的。棕色是结实的、稳固的，可以被保护和有价值的，对人类来说它意味着稳健与安全。就像人类无法离开大地一样，画家的调色板上也是各种各样的棕色，棕色在画面中起到决定性的作用，能够主宰画面的基本色调。荷兰画家伦勃朗非常擅长运用棕色，各种透明或半透明的棕褐色使阴暗布局处通透，呈现光影的真实效果。

　　大自然是最奇妙的配色大师。绿色加棕色源于森林与土地的天然结合，森林中的树木本身就是绿叶配棕色的枝干。所以，当绿色与棕色搭配在一起，浓浓的自然风便扑面而来，是一种无需刻意想象、本就植根于每个人心中的色彩印记。

　　不同层次的绿配不同色相的棕，呈现浓淡对比、明暗对比以及清浊对比。用鲜活对比沧桑，精致对比古朴，每一帧都仿佛将时间和空间在密林深处凝固。

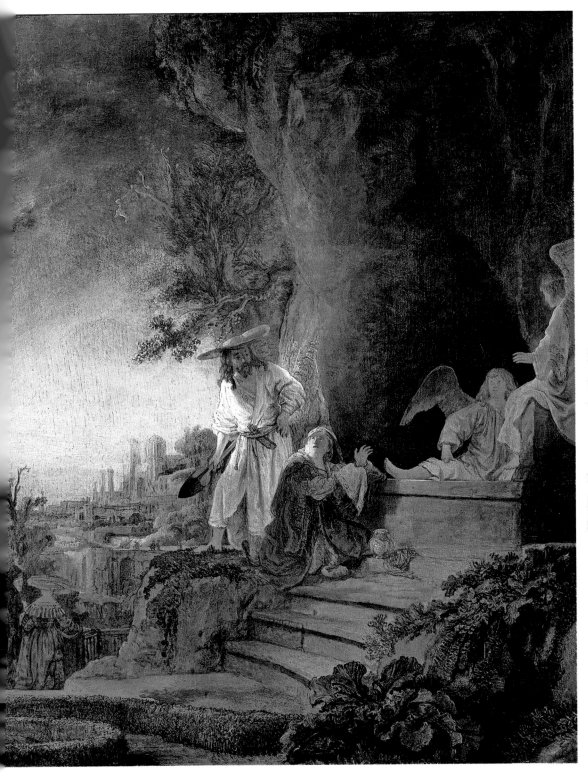

《玛丽·摩根德尔面前复活的基督》

——伦勃朗·哈尔曼松·凡·莱因

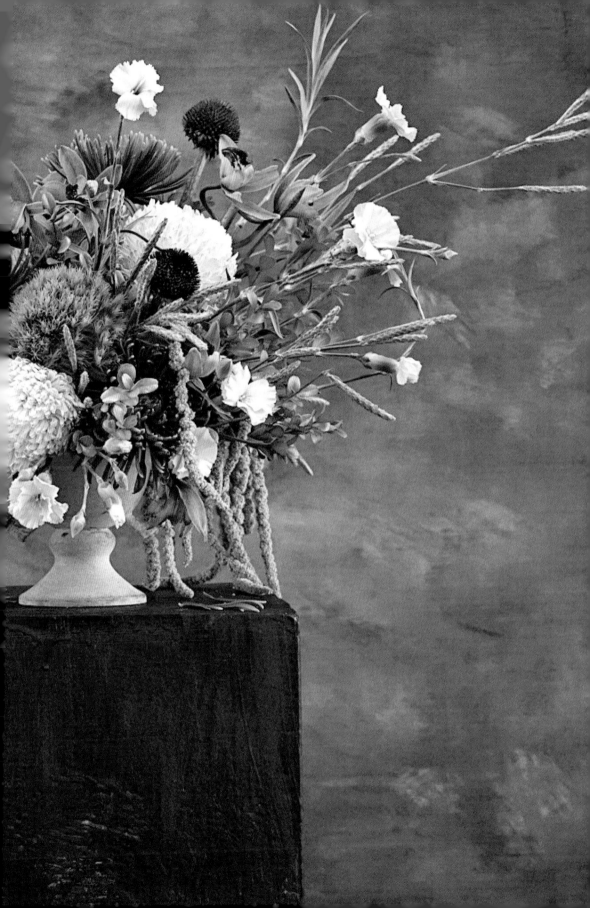

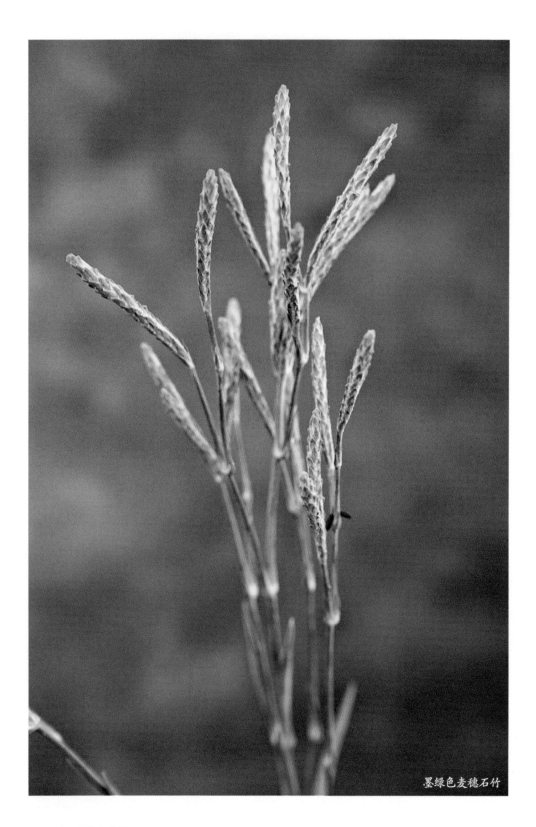

墨绿色麦穗石竹

花材：棕褐色米兰叶、棕褐色烟花菊、咖啡色蕙兰、嫩绿色牡丹菊、翠绿色须苞石竹、深褐色猫眼、草绿色蝴蝶康乃馨、墨绿色麦穗石竹、棕绿色尾穗苋。

①在提前放好湿花泥的花瓮中插入米兰叶，米兰叶提前修剪好，长短不一的小枝条依次插入，需要注意插入的角度，确保每一支都插向花器的中心位置，遮挡好花泥，像从花瓮基部的一个生长点呈现放射状生长的态势。

②挨着花器边缘插入第一朵烟花菊，接着第二、第三朵加入，三朵花头呈一个不等边三角形，为了让作品满足四面观，也要在后面插入两朵。

③加入嫩绿色的吸色牡丹菊，修剪多余叶片，让三朵牡丹菊依偎着烟花菊。加入三朵饱和度高的须苞石竹，成为两种菊花浓淡对比的衔接。

④将整枝的咖啡色蕙兰分解成小朵插在花朵的间隙处，与米兰叶形成同色不同质的对比。

⑤花团锦簇的基本形状架构之后，前后分别加入尾穗苋，让紧凑的画面开始向下延伸。加入蝴蝶康乃馨，取其蝴蝶飞在枝头之意。草绿的颜色又与牡丹菊进行呼应。

⑥根据花枝的自然形态，以右边高左边低的节奏加入麦穗石竹，打开整个花艺作品的空间，增加灵动感。修剪出短小的花枝，填补作品各个缝隙处。最后加入点睛的猫眼，用暗色调的花材从视觉上打破浅色牡丹菊整个球状的形态。

46

自然花艺配色法
之洋甘菊

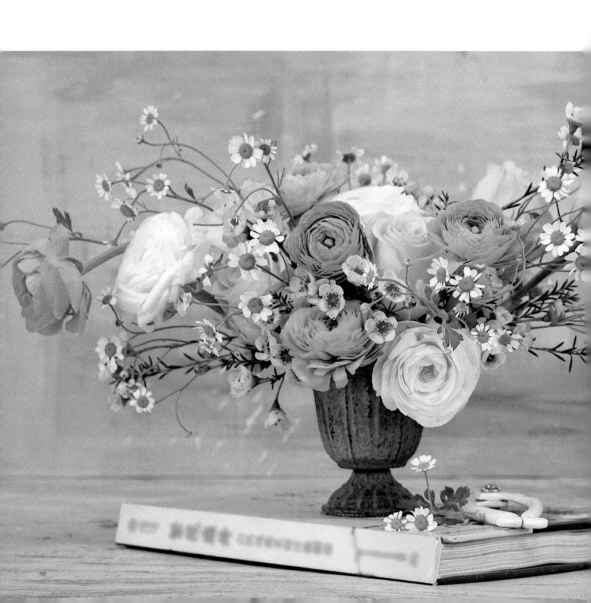

　　前面我们学习了很多方法，但有没有一种通用的方法来指导我们进行花艺配色呢？

　　作为能够每天接触鲜花这类大自然色谱的花艺师来说，有一条学习配色的捷径——跟一朵花学习。我们不需要像画家一样，用颜料进行调和搭配再创作，我们信手拈来的就是大自然最美的色彩！

　　只要用心观察，你会发现大自然在一朵花上就描绘了万千色彩，哪怕是小如米粒的苔藓花，也用橙褐色的柔软小茎撑起一片白绿的生机盎然。

　　一朵盛开的花从浓烈鲜明慢慢变暗变淡直至枯萎呈现出浊色，整个过程就是一个非常和谐的清浊浓淡对比的色彩变化过程。

　　即使看似单色的花朵也会呈现出渐变色，靠近花蕊的部分会深邃，越往边缘就越明亮，一个花瓣就呈现出明暗对比，甚至花朵的雄蕊雌蕊的颜色和花瓣经常形成互补色搭配关系。

　　一片毫不起眼的树叶，被小虫啃噬后，齿缘呈现出浅棕色、深褐色，深浅不一的叶脉呈现了各种层次的绿，和棕褐色展现了另一种不完美的美，是为虫噬之美。

　　大自然就是这样，千变万化令人惊叹！有雄壮宏大的美，也有入微精心的美。

洋甘菊

今天我们开始跟一朵花学习，一朵小小的洋甘菊。你用心观察会发现，它不仅仅是黄色的花蕊搭配白色的花瓣那么简单，黄色的花蕊里能看见很多种组合的渐变黄。

洋甘菊轻柔的质感随风起舞，与大花头的玫瑰和花毛茛形成一组对比，可以感受到花中动而有静，动静有常。黄色和白色虽然色相不同，但是有共性气质，都是很有吸引力与感染力的颜色，也都属于高明度的色彩，搭配在一起，清新活力感立马呈现。洋甘菊的花语是活力四射，不向困难低头，越挫越勇。相信这一定是因其明亮的配色。

Step 花材：白色花毛茛、洋甘菊、黄色花毛茛、黄色玫瑰'金枝玉叶'、白绿色澳蜡花。

①黄色玫瑰'金枝玉叶'剪短第一支插入左前方，第二支稍长插入右后方，第三支右前方，高度在二者之间，第四支角度打开插在左后方、第五支插入右侧，让任意三朵都成为不等边三角形。

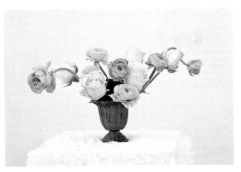

②选取弯曲造型的黄色花毛茛插在左前方，花头向下形成低垂姿态，其余按照花头大小高低错落插在黄玫瑰旁边，右后方插入一支自然弯曲形态的花毛茛与左前方一支形成前呼后拥之势。

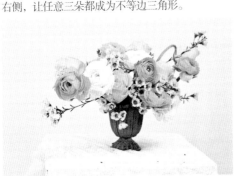

③三朵白色花毛茛再插一个不等边三角形，花头可朝下垂坠，适当遮住器口。基本造型固定好以后，开始加入澳蜡花，散点式加入黄色花朵的中间。既遮挡了花泥，又可将黄色花朵的轮廓勾勒出来。

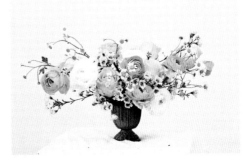

④将稍长一些的洋甘菊点缀在其中，长短不一呈放射状向花器四面散开。

47

自然花艺配色法
之提炼与重复

这一节继续从一朵花中学习配色。我们来看这一支百合'红宝石'。乍一看，很普通的暗红色的花朵。细心观察就会发现，花瓣的颜色中间一条深深的脉络和花瓣本身的颜色形成明暗对比，花瓣内外两侧颜色也不尽相同，花瓣尖呈现出暖暖的粉色和香槟色，雌蕊呈现一种紫红色，雄蕊却是更深的酒红色。花苞又是红绿相间的。

在一朵看似一种颜色的花上，我们由深到浅提取了酒红色、深红色、棕红色、紫红色、粉红色以及极少量的粉黄色。一个独特的花艺配色方案就这么诞生了。

在一朵花中寻找变化，在变化中追求统一，这就是自然花艺配色秘法的核心。自然配色法则非常简单实用，不仅是很多花艺师惯用的方法，更是很多设计师做色彩设计时驾轻就熟的好方法。因为色彩理论来源于大自然，通过光将颜色分析出来，再融入我们的情感思维。花艺师可以直接用拿来主义，拿来一朵花就可以复刻大自然的高超配色技巧。

大自然才是我们最好的色彩老师。

作品通过不断重复一朵主花的主要色彩来聚焦和强化其视觉焦点，并通过加入主花的细节色彩勾勒出花朵的轮廓，再用相同颜色的辅助花材过渡为更多元的姿态。虽然我们用了形态各异的十种花材，但是整体仍然和谐。从颜色上，呈现一朵红百合的自然渐变色过渡；从形态上，用了同色不同质和同质不同色的两种过渡方法；从构图上，用了内紧外松的插花技巧。

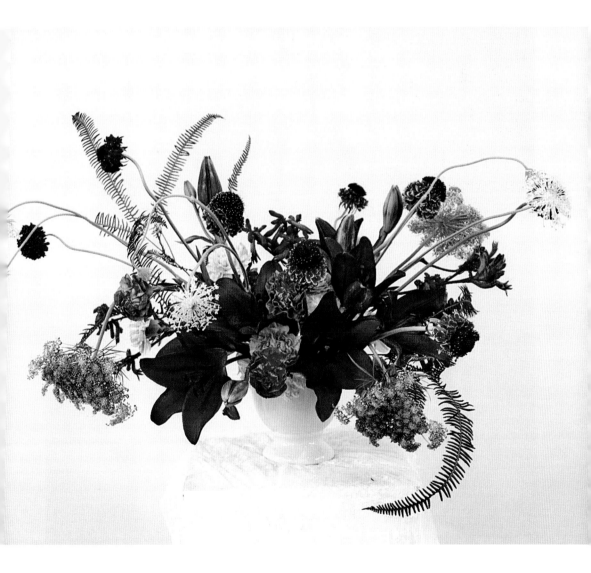

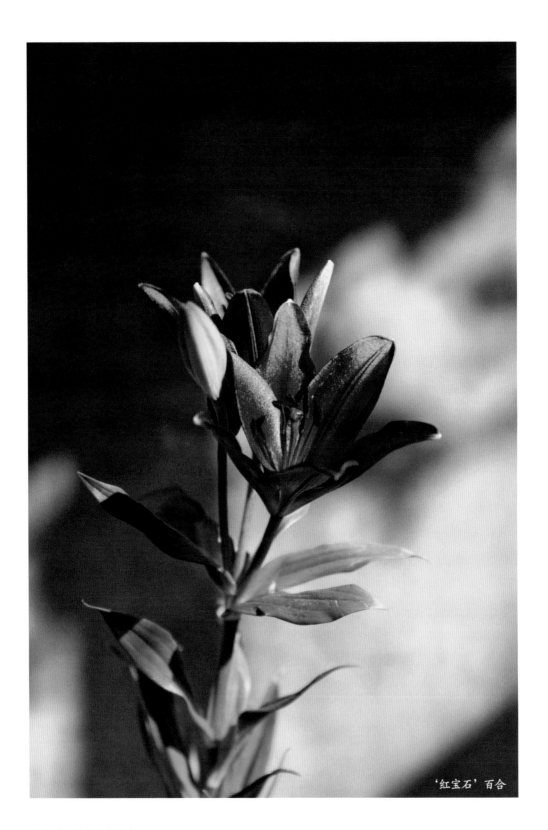

'红宝石'百合

①首先将大块暗色调的红百合紧贴着花器边缘低低地插入，花苞可以稍微高一些，全部的红百合以放射的角度插入花泥中。开放度越大插得越低。

②在红百合的缝隙处高低错落依次插入粉紫色的康乃馨'野马'和暖色的康乃馨'粉墨'，再加入明度高一些康乃馨'茶颜'，以提亮整个作品的色调，点亮'红宝石'百合花材的复古暗调。

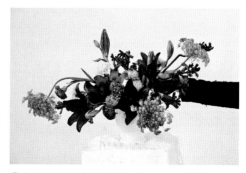

③加入同色不同质感的蕾丝来柔化主花的大色块视觉，以实现虚实相间之感。

④为了呼应百合花苞的红绿色，在不同的方向加入与主花同色不同质的袋鼠爪。

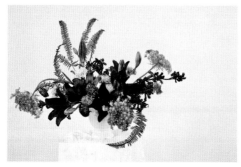

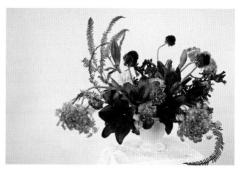

⑤芒萁也是选取了同样的颜色，羽毛状叶形增加作品虚幻妖娆姿态。

⑥最后一步插入线条感柔美的、深浅呼应的松虫草和翠珠花，打开作品的空间，增加更分散的视觉灭点，让整个作品更加舒放自在。

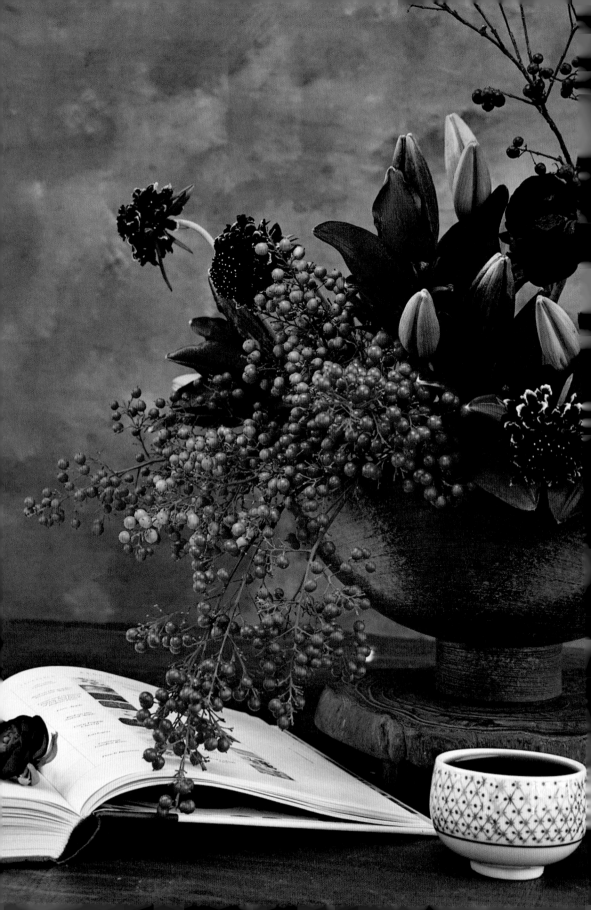

48

自然花艺配色法
之强调与延伸

在前几节我们一再强调，色彩是观者对于光线和物象本身的综合感知。每个人眼中的色彩都不是客观的，而是一种主观体验。这很大程度上取决于物体所处的光线条件以及所处环境氛围。

上一节，我们用百合'红宝石'做了自然花艺配色法设计的作品，创作在白墙、白色花器、白摆台以及白色纱帘的整体氛围中进行，最重要的作品在下午4点左右的自然光氛围下插制。所以最后呈现的效果，虽然是红色花材为基础，但是整体向紫色进行了延伸，紫色相对于红色来说是偏冷感的，所以整个花艺作品也是偏冷调的。

这一节，我们用完全一样的百合'红宝石'来营造一组相对暖调的作品。分析一朵花的颜色通常有两种方法：一是上一节所讲的通过细致观察，把花朵各处细节的颜色抓取出来，进行配色。另外一种就是这节中我们要提出的，自然花艺色彩调配原理下进行设计。

同样是分析一朵深红色的'红宝石'，结合我们前几节所学，它的色彩为深红色=正红色+黑色调和而得，黑色越多，颜色越深，红色越多，颜色越明亮。所以，当选择其作为主花时，可以加入红色和黑色，这样就可以让花艺色彩往两个方向延伸，向红色一边延伸更明亮，向黑色一边过渡就更沉稳。

我们选择在冬季上午10点阳光正暖的时候开始创作，用黑色的花台、咖啡色的东方花器以及暖调的油画背景布来营造氛围。

整个作品以中间深红色为起点，向右上方接壤过去更深的红色直到黑色，往左下方发展为明亮的正红色。处于中间的'红宝石'百合成为正红与黑之间的过渡色，这恰好就是我们所说的明暗对比的同色系搭配法则。虽然打破了深色在下、浅色在上的惯用手法，但是依照两种果实的生长状态而布局的颜色也和谐自然。纯黑色的赤楠果与南天竹的果实虽然大小一致，却在颜色和姿态上形成一组对比，这也是在有彩色中加入无彩色的一种无声对比方式，仿佛是自上而下流动的一抹颜料一般。

　　整组花艺色彩呈现暖色氛围，同样的'红宝石'和上一节的效果有所不同，这就是色彩间相互影响的动态关系，也是在自然花艺配色方法中需要格外注意环境空间以及配材用量的原因。

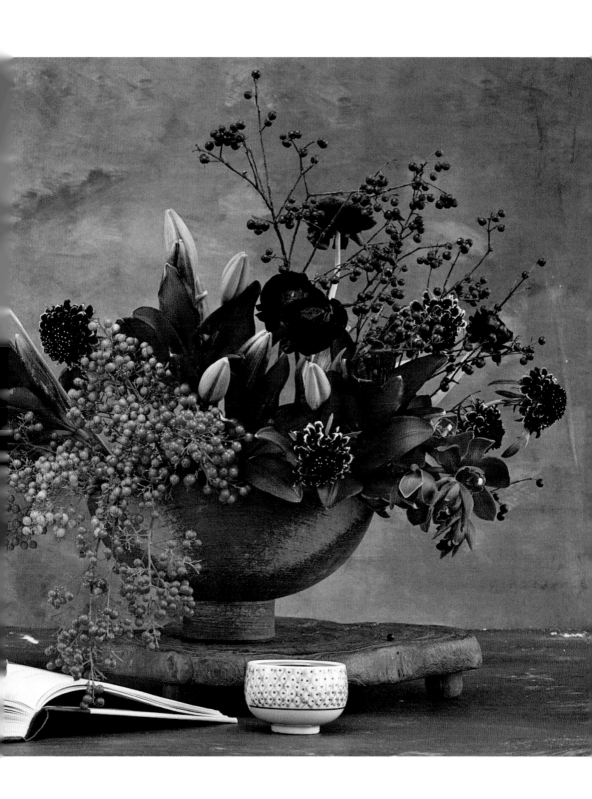

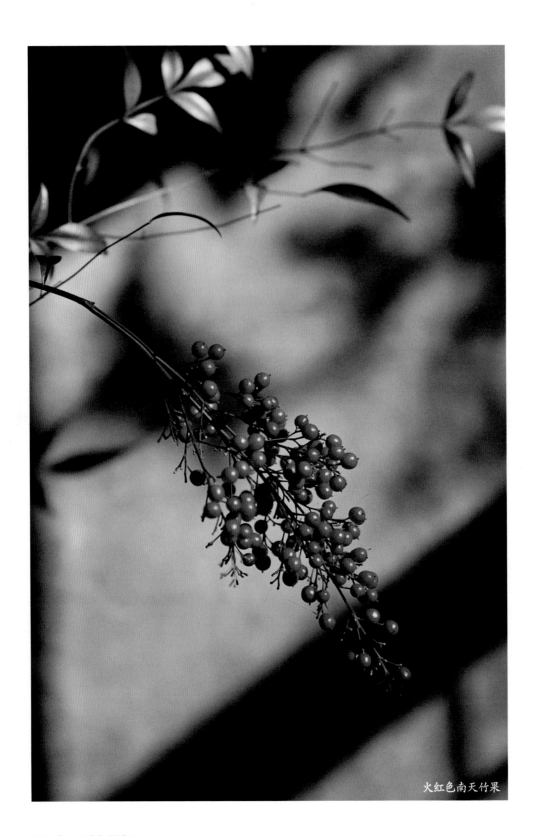

火红色南天竹果

花材：大花蕙兰、深紫色松虫草'芭菲'、深酒红花毛莨'黑天鹅'、红百合'红宝石'、火红色南天竹果、赤楠果。

①置入两枚剑山，注入清水没过剑山顶端。

②在花器左下角组群式在剑山中插入一组火红色的南天竹果实，每支插入的姿态和方向要顺势而为，枝干挺拔的就竖直挺立起来，枝条细软的就如瀑布一样奄在器口。

③插入焦点花'红宝石'百合，为了营造更加干净纯粹的红与黑的对比效果，需要剪掉百合多余的叶片。颜色偏红的紧挨着南天竹，颜色深一些的尽量高一些。插进剑山的每一支百合，不管是前后还是左右，只有一个基点，像从一个生长点怒放而出。

④加入同种颜色的大花蕙兰，和'红宝石'百合形成大小对比。

⑤接下来在'红宝石'后面加入几支更深红色的花毛莨'黑天鹅'。这个颜色完全呼应了'红宝石'的花蕊以及大花蕙兰花瓣尖端的颜色，也让整个画面从左下角到右上角有从红到黑渐变的趋势。

⑥点缀上几朵深紫色的松虫草'芭菲'，延续重复'红宝石'雌蕊的紫红色。在暖色中加入饱和度相近的冷色不仅不会让画面变冷，恰恰相反，它会将暖色花材推到画面的前方，反而显得画面更加温暖明亮。在右上角加上纯黑色的赤楠果。

自然花艺配色法之强调与延伸　231

49

自然花艺配色法
之渐变与重复

每一朵花的色彩都是相互影响相互流动的，好的色彩搭配也是鲜活的、灵动的，换句话说，色彩是有生命的。

大自然总是恰到好处地将浊色搭配到纯色的画面中。很多跳跃的纯色组合在一起的时候，就好像很多活泼好动的小朋友凑到了一起，从一开始的开心欢愉到后来的忘乎所以开始喧嚣，这个时候突然来了一个大人说：小朋友们安静一些吧。旁边的老人就默默地看着大家微笑。这个和谐而温馨的画面，就好像大自然的配色画面，年轻的纯色，老成的浊色，还有中年人的过渡色，浑然天成。

这节我们一起跟大自然学习色彩的渐变以及纯色和浊色搭配的方法，感受一个有节奏的配色画面。这个作品设计的是平行迷你花园，没有空间高度和足够大的面积可以变化，所以我们用散点式构图方法来不断强化这种补色对比。散点构图区别于组群式用整块的面积和相同的颜色来吸引时间线，而是将同样的花材在一定范围内无意识地分散在画面中，这样可以为每一朵花创造色彩氛围感。

从翠绿色过渡到最后的咖啡色，大自然教给我们的渐变与混合法通过这个作品体现出来。从中等饱和度和明度的绿色过渡到饱和度高、明度低的暗红，再回到中等饱和度和明度的橙色，再次过渡到饱和度高、明度低的咖啡色。

多头小菊'铁锈红'

　　色彩不管从饱和度还是明暗度上都经历了几次过渡，但是整个画面依然和谐自然，因为这是暗含着大自然渐变和混色规律的过渡设计。

　　所以花艺配色完全可以参照一朵花来进行解构与布局。只要用心和大自然交流，一朵花、一片叶、一抹云、一池水，乃至大自然中的万事万物都是你的色彩老师。

　　也正应了那句：人法地，地法天，天法道，道法自然！

花材：咖啡色澳蜡花、小菊'布鲁诺'、多头小菊'红丹特'、须苞石竹、米兰叶、多头小菊'铁锈红'。

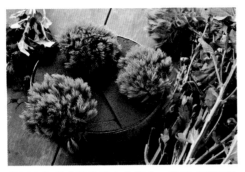

①浸泡好的花泥满铺在花器中。将三支剪短的须苞石竹分点插进花泥。

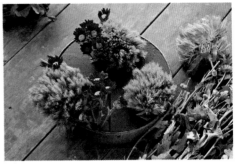

②选择多头小菊'铁锈红'，花蕊的颜色呼应须苞石竹的翠绿，花瓣又是饱和度高、明度低的红，这样的暗红配翠绿就是补色搭配最高级的手法。

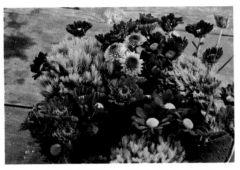

③插入花蕊略带橙色的多头小菊'红丹特'，为下一种色彩的加入做好过渡。

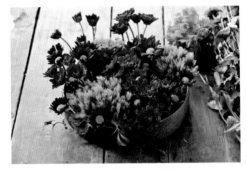

④加上小菊'布鲁诺'，它从橙色到暗红色自然渐变，花蕊的一点翠绿又呼应了须苞石竹的颜色。

⑤加入第五种花材米兰叶。一片米兰叶里就装下了整个秋天，从泛着青色的夏末慢慢过渡到初秋的浅黄色，一直到深秋的棕褐色，都在这种叶材中呈现出来。米兰叶的加入开始让画面的明亮色感继续过渡出一种暗调咖啡色，为最后一种花材的介入做好衔接。

⑥最后加上咖啡色的澳蜡花，用散点式插花的方法把浓郁的咖啡香铺洒在迷你花园各个角落。这个低调的咖啡色就好像画面中有故事的老人一样沉稳，看着孩童玩耍惬意自在。

50

色彩是一道光

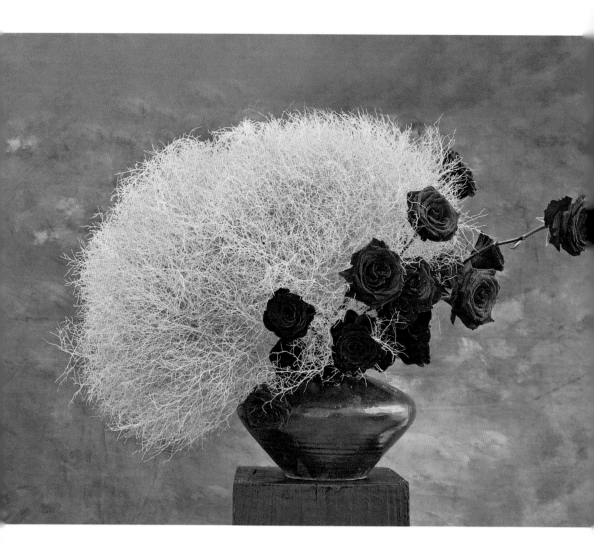

俄国著名画家康定斯基说过：色彩直接影响着精神。色彩好比是琴键，眼睛好比是音锤，心灵仿佛是绷满弦的钢琴，艺术家就是弹琴的手，它有目的地弹奏各个琴键，以使人的精神产生各种波澜和反响。

如此浪漫又诗意的色彩，我们太想拥有像大自然一样神奇的色彩力量。不仅仅是画家、设计师和花艺师，几乎每个人都有选择与使用色彩的经验。

色彩是一个最简单却又最难以捕捉的存在。虽然我们理解色彩的本质是光，我们妄图用人类理解的方式，把影响其视觉效果的因素简单粗暴地分为色相、明度和彩度三个基本特征，然后找角度、找规律、找感觉。殊不知，这三个变量经常变换着形式，幻化着姿态，令我们迷惑不已。

色彩是完全无法用纯理性的研究方式对其进行全面地描述和分析的。大道无名，吾不知其名，强名曰道。色彩的无法定义同出一辙。色彩表现的"和谐""流畅""自然不生涩"的境界，一定是与自然和谐统一的。

我们要掌握的就是如何从自然的色彩之美中提炼出来，甚至升华为当代艺术设计视觉的色彩之美，简单地说就是师法自然。但是人类之所以伟大，也是因为会思考。我们经常会加入人为表达因素，甚至在某种特定的语境下，我们需要表达不自然不和谐的部分，所谓机心启动，因此，我们也通常不拘泥于自然。

综上，我们对色彩的学习应该遵循规律，到最终任意发挥。学习这本书为始，最终要扔掉这本书。拿起色彩工具开始，扔掉色彩工具才可以更洒脱直接表达你的情感。

当我们逐步把色彩排列与互动的原理掌握，并且将色彩的构思和表现紧密地融合在一起，形成本能的反应，就可以打开色彩搭配的魔法盒，就可以拥有打动人类知觉，直接诉之于感情的无穷力量。

一道光可划破万千色彩，而美，是一道光！

案例作品中风滚草圆滚可爱的外形像极了摇滚歌手的爆炸头，也因此而选择红玫瑰作为搭配材料。

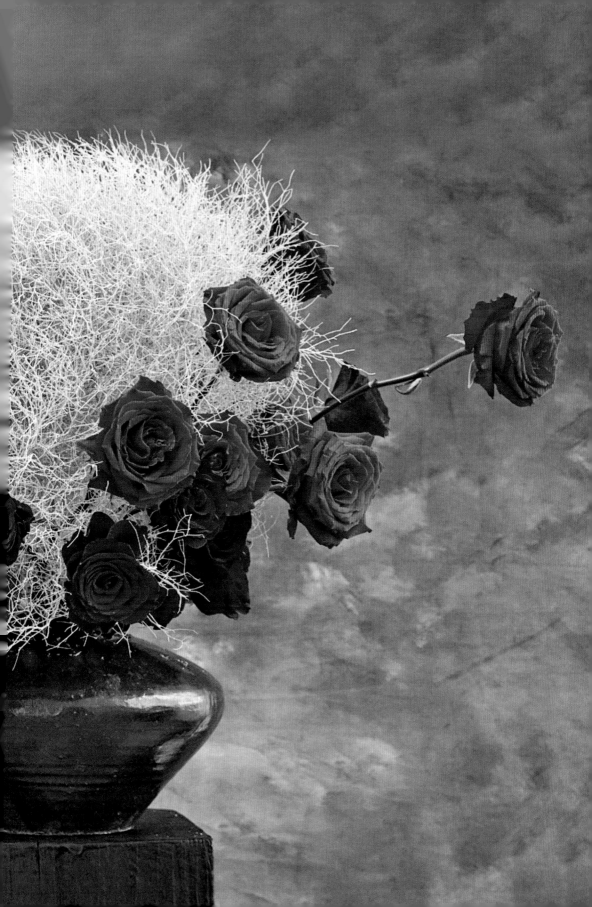

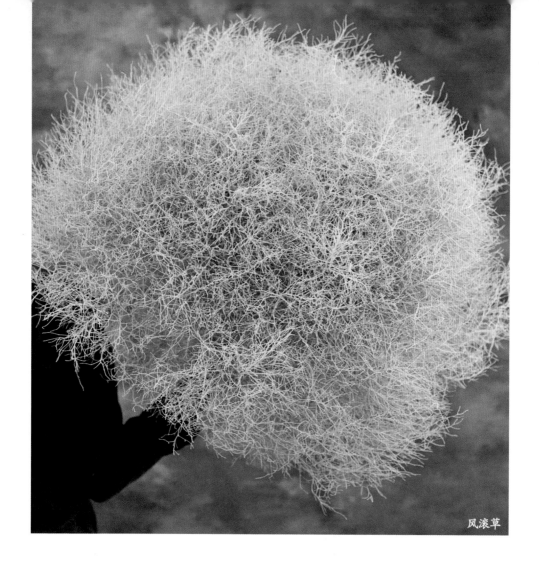

风滚草

这样一个仅有两种花材的作品虽然简单，但是可以从画面里看见花艺设计的各种无声对比。

颜色上：低饱和度的绿色风滚草与高饱和度的红色玫瑰形成互补色对比；红色玫瑰与黑色陶罐的颜色是有彩色和无彩色的对比。

质感上：玫瑰花瓣的丝绒质感与风滚草丝线一般的小茎形成呼应，是线与面的对比。

形态上：是一组散与聚的对比，通过玫瑰打造的不规则形状与圆滚滚的风滚草形成圆缺的对比。

意境上：是完全真实的枯败与繁荣的鲜活对比，是生与死的阴阳对比。最终东方花道的意境与西方花艺的插花手法进行结合的作品呈现在了眼前。美，就是划破万千色彩的一道光。

①首先将风滚草接上一根竹签插进花器中，用花艺铁丝将其固定在瓶口并拧紧。

②在花器右边紧挨着器口插入红玫瑰。

③第二支玫瑰可以在风滚草的枝条间隙中插入花瓶中，为了保持玫瑰简单纯粹的红色，将所有叶子修剪干净，同时可延长花期。

④继续在同侧插入第四、五、六乃至更多的玫瑰，确保每一支玫瑰错落有致。为了和黑色的陶罐呼应，暗红色的'高原红'插得稍低，鲜艳一些的'珍爱'可以插高一些。

⑤选取一支柔软的红玫瑰修剪多余叶片，置于左下角可以营造玫瑰的下垂姿态。

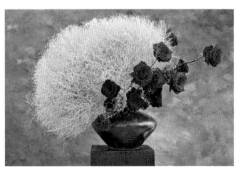

⑥最后一支鲜艳的红玫瑰'珍爱'插在风滚草水平线的延长线上，此视觉灭点可以将整体偏重于左侧的造型拉回右侧，以达到视觉的平衡。

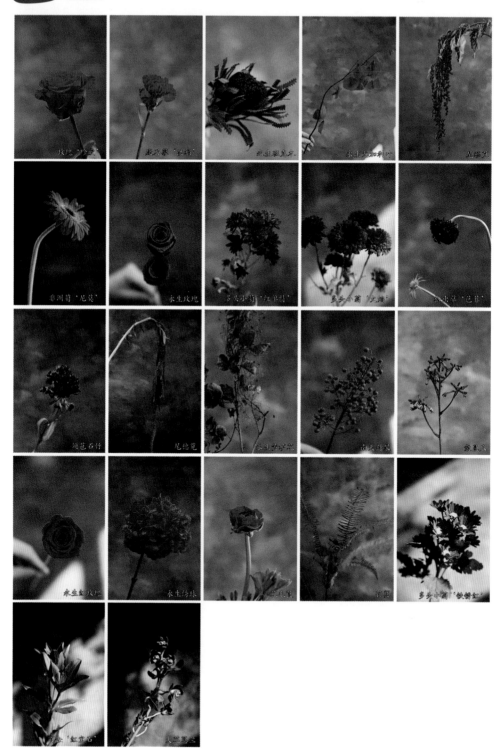

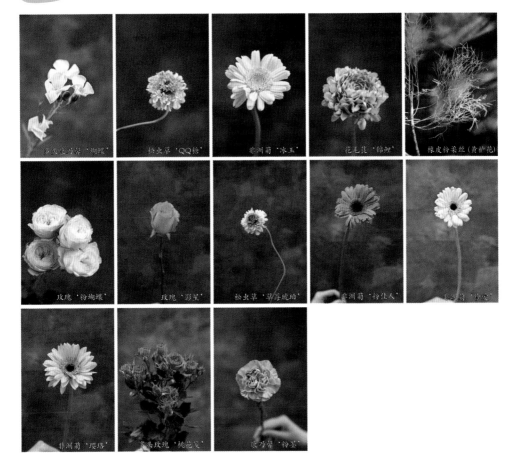

彩头朱丽蓉 '蝴蝶'　松虫草 'QQ糖'　非洲菊 '冰玉'　花毛茛 '锦鲤'　橡皮粉柔丝 (黄栌花)

玫瑰 '粉蝴蝶'　玫瑰 '影星'　松虫草 '草莓琥珀'　非洲菊 '粉佳人'　非洲菊 '珍爱'

非洲菊 '樱珞'　多头玫瑰 '桃花戈'　康乃馨 '粉墨'

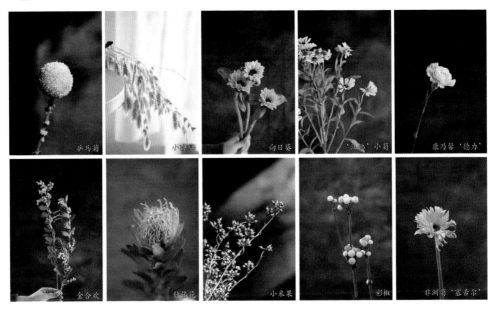

乒乓菊　小盼草　向日葵　'泡泡' 小菊　康乃馨 '德力'

金合欢　针垫花　小米果　彩椒　非洲菊 '塞舌尔'

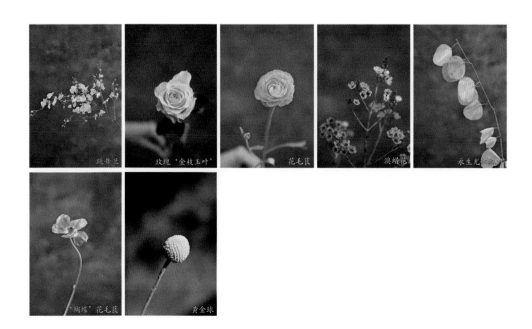

跳舞兰　　玫瑰'金枝玉叶'　　花毛茛　　澳蜡花　　永生尤加利鲜叶

'蝴蝶'花毛茛　　黄金球

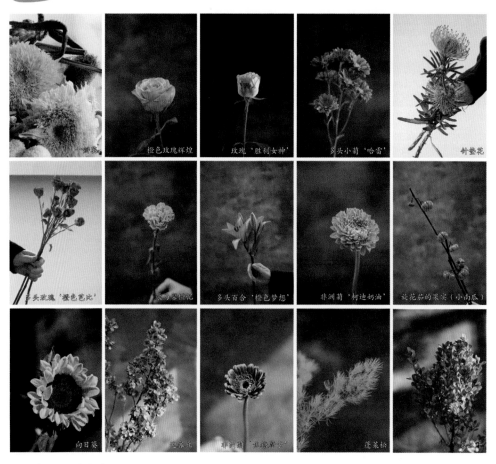

姬菊　　橙色玫瑰辉煌　　玫瑰'胜利女神'　　多头小菊'哈雷'　　针垫花

多头微型玫瑰'橙色芭比'　　果子蔓佛焰苞　　多头百合'橙色梦想'　　非洲菊'柯迪奶油'　　旋花茄的果实（小南瓜）

向日葵　　观赏豆　　非洲菊'恺撒斯卡'　　蓬莱松　　水蜡叶

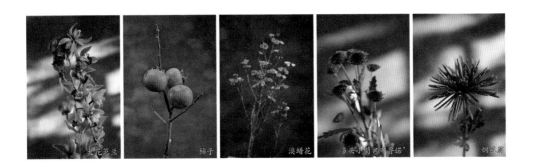

大花蕙兰　　　柿子　　　澳蜡花　　　多头小菊‘绿尊诺’　　　烟蒸蒴

Chapter 5 中性色系

玫瑰‘卡布奇诺’　　　鸢尾花　　　银币果　　　永生尤加利叶　　　永生玫瑰

赤楠果　　　虞美人果　　　尤加利果　　　胡椒果

Chapter 7 白色系

松虫草‘草莓琥珀’　　　满天星　　　小花飞燕草　　　白玫瑰‘骄傲’　　　澳蜡花

松虫草·炳香　　千日红　　大花个猫草　　康乃馨·白雾全台·　　乌柏果

洋桔梗　　花毛茛　　雪松岛　　雪柳　　棉花

芒萁　　芦苇花　　洋甘菊　　澳蜡花

风滚草　　·玫瑰·阿拉　　尤加利叶　　蓬莱松　　涵泉草

绿珊瑚　　绿色梅石竹　　唐棉　　大花蕙兰　　·玫瑰·冰玫（橘叶）

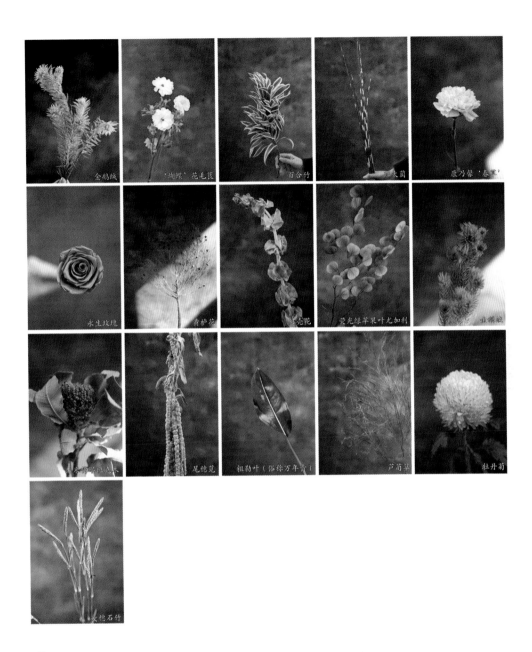

金鹅绒　'蝴蝶' 花毛茛　百合竹　�天蓝大鹏　康乃馨 '春翠'

永生玫瑰　黄栌花　紫宽花　荧光绿苹果叶尤加利　谁蝶蝶

多色帝王蜂巢木　尾穗苋　粗勒叶（俗称万年青）　芦荀草　牡丹菊

尖穗石竹

绣球　　　　　蓝灰冬　　　尾穗苋　满天星

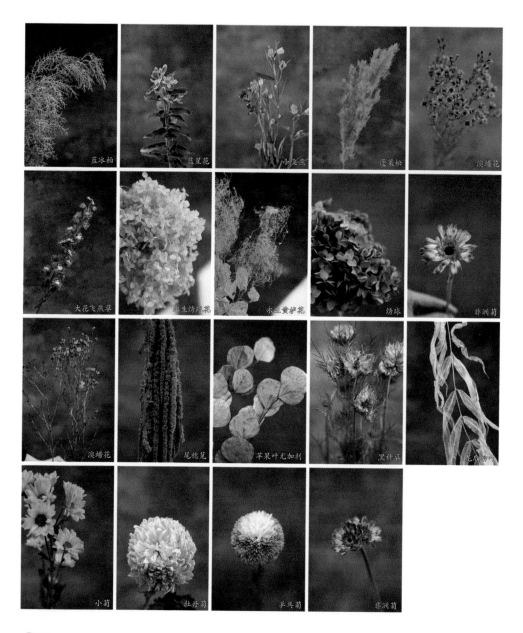

蓝冰柏　　　蓝星花　　　小飞燕　　　蓬莱松　　　澳蜡花

大花飞燕草　　　旱生绣球花　　　永生黄栌花　　　绣球　　　非洲菊

澳蜡花　　　尾穗苋　　　苹果叶尤加利　　　黑种草　　　龙爪柳

小菊　　　牡丹菊　　　乒乓菊　　　非洲菊

非洲菊 '紫霞'　　　彩掌 '玛拉维利亚'　　　尾穗苋　　　康乃馨 '野马'　　　矢车菊 '黑木红'

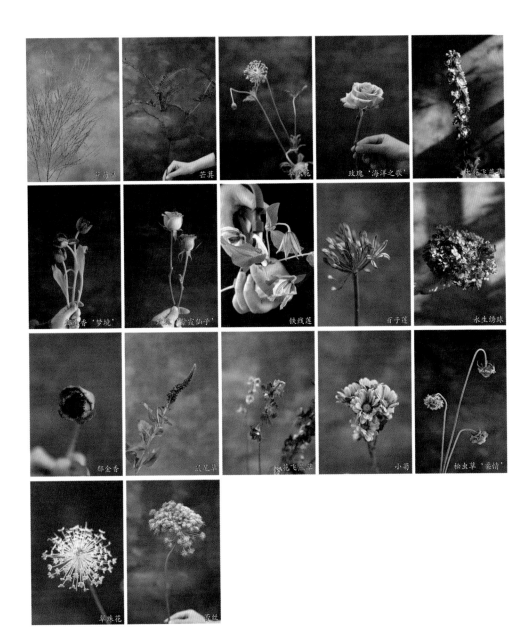

文笋草　　芒萁　　蓼珠花　　玫瑰 '海洋之歌'　　火花飞燕草

郁金香 '梦境'　　玫瑰 '紫霞仙子'　　铁线莲　　百子莲　　永生绣球

郁金香　　鼠尾草　　炫花飞燕草　　小菊　　松虫草 '柔情'

翠珠花　　苏丝

扫描二维码观看

本章视频教程

穿戴花饰

花艺是天然的生机艺术
可以给人以柔美的造型，也可以展现生机和力量

可穿戴花艺更是一种依托技法的艺术作品

本篇讲师：李孟秋　阿邝

可以穿戴的花艺设计

2022年夏末初秋，当格研文化的张宇老师邀约我拍摄"可穿戴花艺"的课程时，恰逢我刚刚完成了上一个花艺教学类拍摄的全部工作，虽然有顾虑，但最终我决定挑战一下。

可穿戴花艺相对常规花艺来说有些小众，但日常中其实应用很广泛，比如婚礼或宴会活动中的胸花、手腕花、手捧花，还有一些舞台表演或创作中，会使用到花冠、花帽、花艺手包等等。它可以精致到一枚戒指、一只耳环，素材也许只涉及一两个精致的小花头，也可能需要大量的手工编织，需要一个团队耗时几天完成，比如一个大体量的花艺礼服。

目前可查阅的相关资料，大多来源于西方花艺大师的作品，或者各类参赛及表演作品。这些作品中有的构思精妙，创意和技巧让人心生敬畏；有的偏向炫技，繁复程度和美观度未必成正比。作为花艺基础知识，我们这里的内容主要以简单清晰的示范讲解为主，偏向实用的基础技巧，可以直接学以致用。同时也涉及一些设计逻辑和构思方式，启发大家更多的创意及开展自己的可穿戴花艺的设计之路。作品中所使用的花材、工具及辅料，尽量使用常见且易采购的材料。

从开始的拍摄大纲、作品设计、材料准备、现场拍摄、文案编辑、视频剪辑、图片挑选，到校对调整、修改补拍、初步排版，再到看到这本书即将问世已经将近两年时间了，这其中也经历了各种难以预料......所以，非常感恩在这个过程中所有人的信任、支持和理解。

最后和大家问个好：我是李孟秋，有时也被称为Sunny老师。自认还无法担起真正的"老师"这个称谓。所以，这几年，一边作为"老师"分享一些我的所知所悟，同时也在学习如何能做好一名花艺"老师"。

李孟秋

2024.5

花艺是天然的生机艺术，

可以给人以柔美的造型，也可以展现生机和力量。

可穿戴花艺更是一种依托技法的艺术作品，

希望大家通过本书学到一些、忘记一些，

可以更多地去发挥自己的创意，挖掘自己的潜能，

作出美而不止美的作品。

01

火龙珠手环

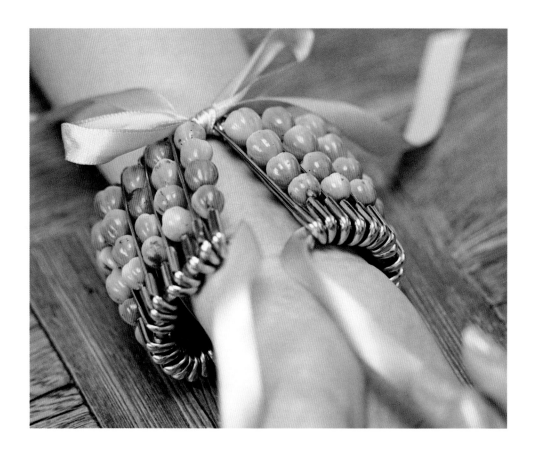

　　这节学习可穿戴的花艺手环。火龙珠是一种多年生低矮灌木金丝桃的果实，果实的颜色根据品种的不同有红、绿、白、粉以及咖啡等颜色，这里选取的是有珠宝光泽渐变质感的粉白色。

设计手法用的是"重复"，就好似写作中的排比，利用不断重复的语气或者结构达到一种力量的输出。重复绝对不是简单和枯燥的代名词，服装设计中的褶皱、平面设计中的重叠排版、空间与建筑设计中单一元素排列应用都是重复，甚至大自然中尽是无处不在的重复手法，微小到雪花的分形、鱼的鳞片、树皮的肌理、沙丘的脉络，大到四季的更迭和日月的交替，都是在不断重复。

因此，在设计中，使用相同或近似的形态，连续地、有规律地反复排列，虽然是最简单地把事物连续化、秩序化、整齐化呈现，却能使整个画面具有和谐统一、富有节奏的美感。

这款花艺手环采用了细小、繁密的基本形式重复设计产生肌理的效果。不断重复有规律出现的火龙珠产生了不同于大自然果实中的节奏感和韵律美，仿若是一串由散发着柔和光泽的彩色宝石串联成的精美手环。

工具
4号钢丝别针、丝带、花艺剪刀
花材
火龙珠

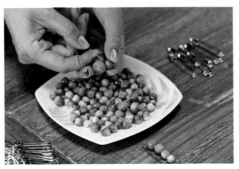

①用一根长约5.5cm的4号钢丝别针，将较大颗的火龙珠从正中心竖穿，牢牢固定在别针上，依次选择越来越小的火龙珠进行固定，穿好4颗以后将别针针尖驳回，第一个组件就完成。

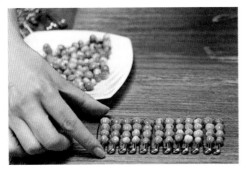

②接下来用同样的手法获得更多的手环组件，每一颗火龙珠都要从其果蒂处垂直插入，让针尖从果尖处穿出，只有这样才能得到匀称的渐变效果。

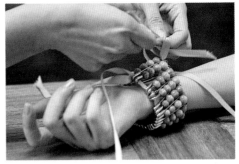

③最后，将所有组件按照同样的顺序和方向组合绕于手腕系好。

02

银花觅鞋饰

这节的作品用简单易学的粘贴手法将一双平平无奇的凉鞋改造得焕然一新，成为一双非常时尚立体的鲜花凉鞋，参加宴会时绝对可以惊艳全场。

Tips

整理花材：首先将银花苋的花朵从花蒂处剪下备用。银花苋可以作为永生花，花朵本身含水量极少，可以长期存放。再将白色火龙珠从果蒂处取下。澳洲地肤也是常用的银色叶材，可作干花，具有非常高级的毛绒质感银灰色调，选取每一枝条的顶端备用。俗称蓝星花的天蓝尖瓣木拥有着非常梦幻的天蓝色而被花艺师所喜爱，同样剪下蓝色花朵备用。最后一种花材是奶白色的绣球，由于其极容易脱水，将花朵剪下置于装满水的小杯中。

特别需要注意的是，花艺冷胶将花材的切口处涂满后，就切断了花材水分的直接流失，相对可以保持比较长的时间。直到一场宴会结束，花材都可以保持丰满的状态。如果用于时间更长的活动，可以将绝大多数花材的花朵浸泡在水中3小时左右，吸满充足的水分之后再进行创作。

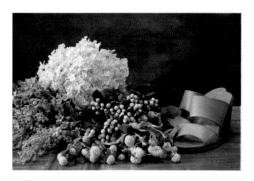

工具

凉鞋、花艺剪刀

花材

银花苋、白色的火龙珠、澳洲地肤、蓝星花、白色绣球

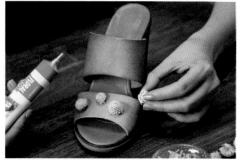

①在银花苋花蒂处涂抹适量花艺冷胶，粘贴在凉鞋的鞋面上。因其大小适中，花形饱满，质感轻盈，比较容易用冷胶固定，作为打底材料随意散落分布在整个鞋面。

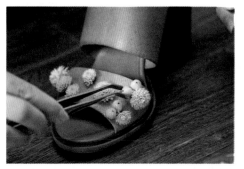

②将火龙珠果蒂处涂抹冷胶后粘贴在银花苋的侧面，已经粘贴好的银花苋可以起到很好的支撑作用。每一朵银花苋旁边可以粘贴两个火龙珠，形成有序的排列与组合。光滑的果皮质感与银花苋的丝绒质感形成对比。

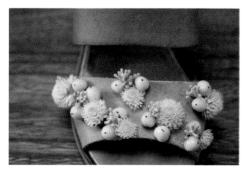

③用镊子将银色的丝绒质感地肤粘贴在银花苋的边侧，呼应其毛绒的质地，同时在颜色上形成银白差异。散落的小叶片与椭圆的整颗火龙珠形成聚散对比。

④将与火龙珠颜色接近的绣球两三朵聚合成簇，涂抹上冷胶，粘贴在火龙珠边侧，形成一组新的质感对比。

⑤最后将梦幻渐变蓝色蓝星花粘贴在鞋面的空白处，颜色与凉鞋的暖色皮革质感形成一组冷暖对比。

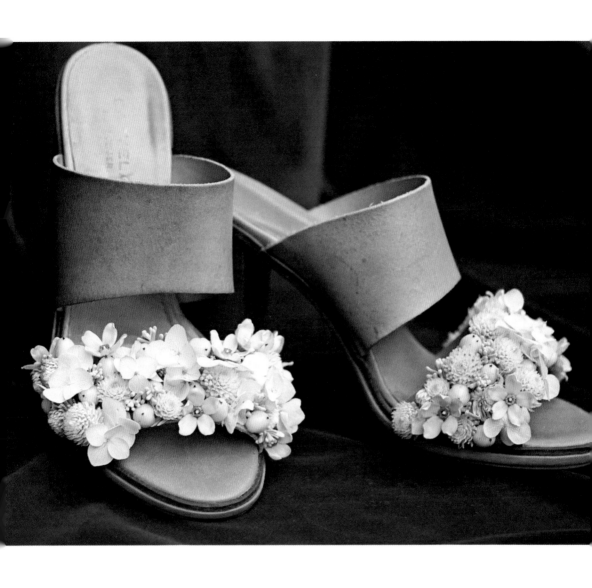

　　用简单易学的粘贴手法将一双平平无奇的凉鞋改造得焕然一新，变成一双非常时尚立体的鲜花凉鞋，是独特惊艳的巧思体现。

03

红掌头饰

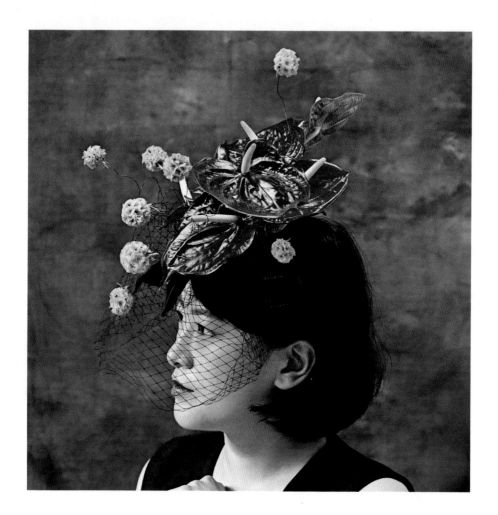

　　这节我们学习制作一个具有艺术雕塑感的鲜花头饰。极具造型感的头饰，由端庄大气的红掌搭配活泼甜美的风车果，形成了一组独特的气质对比。谈笑风生之际，风车果犹如音符一般跃动在红掌之间，仿若流淌出一段木琴与钢琴的和弦。

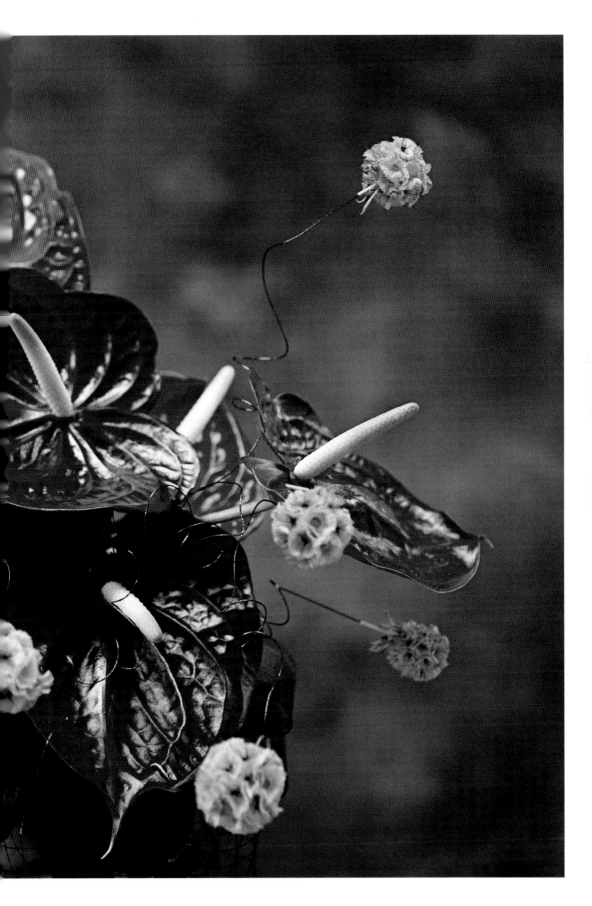

工具

黑色面纱、花艺铁丝、花泥

花材

红掌、风车果

风车果是蓝盆花结的果实，一个个薄如蝉翼的"小喇叭"像蜂巢一样排列有序，由于含水量极少，可以作为干花材料长久存放。

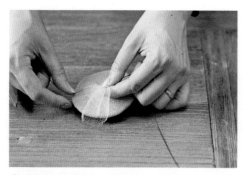

①切取圆球花泥的一块坡面，置入网袋中，以免其破碎。用花艺铁丝将其捆扎紧实后固定在头纱上。为了增强牢固性和避免太大晃动，可用胶枪连接固定。

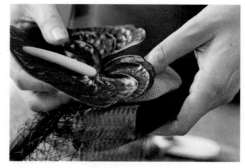

②取一支颜色略深的红掌'卡利斯托'剪短，紧贴着头饰插入花泥中。

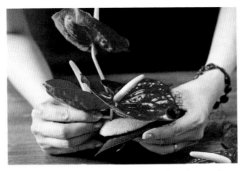

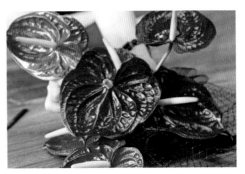

③第二支红掌留稍长的枝条插在第一支的上方，依次加长加高插入第三支红掌。需要注意的是，与花瓶插花一样，将花材朝向同一个生长点方向插入。

④加入一片花茎最短的浅红色红掌'卡利波'紧贴在花泥的后方，第五片浅色红掌留稍长花茎从左边逸出。第六七片红掌在能看见花泥的地方插入，可以用胶枪粘贴牢固。

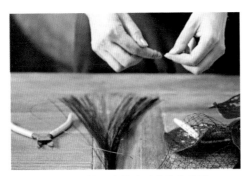

⑤将铜金色花艺铁丝在指尖随意缠绕几圈。

⑥将风车果剪下，在花茎处插入卷曲好的铁丝，可以得到可爱灵动的小花球。

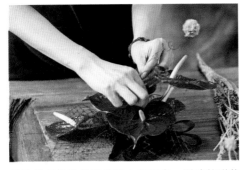

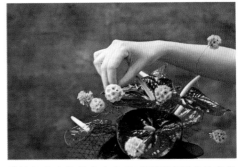

⑦将风车果的铁丝端插入花泥中，圆球的形状与片状的红掌形成一组形态对比。继续填充更多的风车果并调整角度。这种用花艺铁丝替代花茎的手法在花艺中非常多见，可让植物拥有曼妙多姿的姿态。

⑧将整个头饰戴在头上以后再适当调整风车果的前后角度。

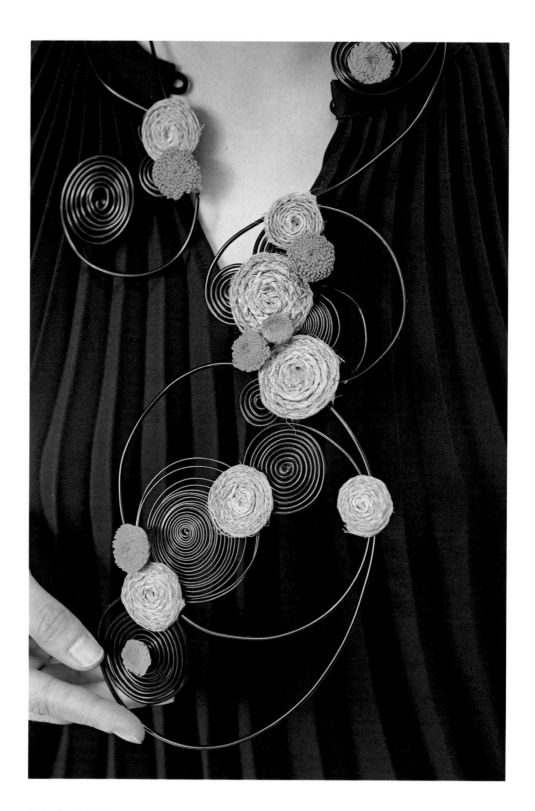

04

项圈

这节设计的花艺项圈取材异常简单，不需要昂贵奢华的花材来堆叠，只是用到解构技法就令作品耳目一新。

花艺项圈是可穿戴花艺中应用非常广泛的一种形式，因其使用场合宽泛以及佩戴的便捷性，而受到花艺师青睐。花艺项圈有非常大的空间来体现设计师对于植物的解构运用、作品的基础架构、色彩的搭配以及丰富的材料、技法配合创意，是一种包罗万象又可精益求精的艺术表现形式。

Step

花材：剑麻叶、纽扣菊 '绿钻'

工具：铝丝、绕线钳、剪线钳、花艺剪刀、花艺铁丝、剑山

①截取一段直径2mm的铝丝，用绕线钳将端口卷出一个顺滑的圆，然后再顺势用手指将铝丝盘成一个有很多圈的大圆，另一端采用同样的手法，获得一个圆盘。就这样，我们采用简单的手法将线状材料变成了块状，为后面的植物材料粘贴做好准备。

②将已经整理好的几段材料进行合理地摆放。

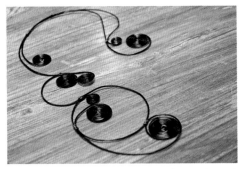

③用较细的花艺铁丝将各部分组合在一起。需要特别注意，用剪线钳剪掉多余铁丝后，一定要将线口处理平整，以免刮伤皮肤。将整个组合好的项圈手动弯出一定弧度以便佩戴。

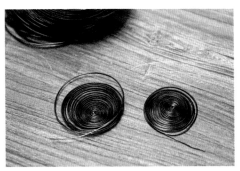

④用咖啡色的铝丝继续卷出两个圆片，并装饰在黑色项圈上面。

⑤将坚硬的剑麻叶片用花道中常用的剑山做拉丝处理。这种花艺技法是解构，将其化整为零，把片状改变成线状材料。再将剑麻线条编织成细小的麻花辫。

⑥将麻花辫按照铝丝同样的手法盘在双面胶上，这样通过解构叶片重组后得到了一个可以长久存放的植物纤维圆。

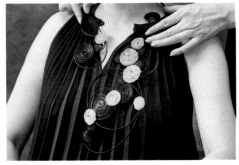

⑦将大小不等的剑麻圆粘贴在铝丝架构上，戴于颈部，适当调整项圈的开合度。

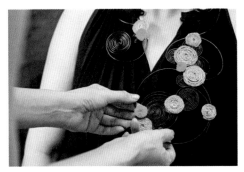

⑧将纽扣菊'绿钻'切口处封冷胶后粘贴在项圈的合适位置。

05

耳环

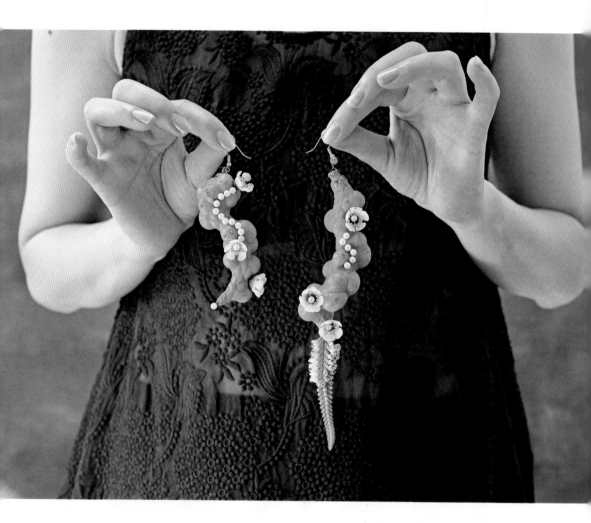

　　这节学习制作耳环。辅助材料只用到一对耳钩，几枚珠针以及两根铁丝。随形设计的玉兰果耳环，将各种元素与花材颜色、形态相融合，呈现出舒适、自然的效果。

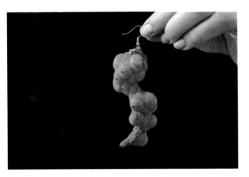

①取一枚玉兰果实，将耳环挂钩用极细的花艺铁丝与果实连接。这就完成了一个基础的耳环框架。刚结的玉兰果实由于与树叶颜色相近，鲜有人会注意到它，它是一种聚合蓇葖果，姿态怪异，造型非常独特，等到成熟以后会呈现鲜艳的红橙色。

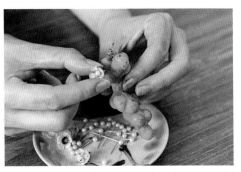

②将珍珠钉穿过澳蜡花的花蕊中心处，用水口钳将过长的珠针斜剪断后插入玉兰果的凹陷处。

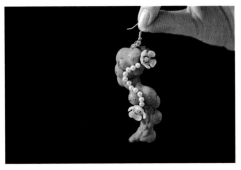

③将剪短的珠针依势插入果实的凹处，这样用一排珠针深度勾画出了果实的形态。在凹陷最低处再插入一朵澳蜡花。果实的尾端也可以再加上一朵澳蜡花，澳蜡花的切口处会散发出淡淡的柠檬香味。

Tips

随形，在各个设计领域都常用，例如建筑设计、景观以及空间设计中。很多依山依洞穴而建的建筑是运用了随形设计手法，更是珠宝设计中的惯用技法，依据一块宝石的肌理颜色来进行切割与打磨。

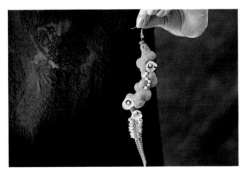

④剪下一段假龙头，用珠针接在果实的尾部，就得到了一个长长的极具力量感的耳环。

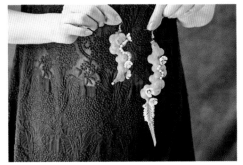

⑤因为没有完全相同的玉兰果实，所以采取不对称性设计，在尾部单独插入一根珠针即可。

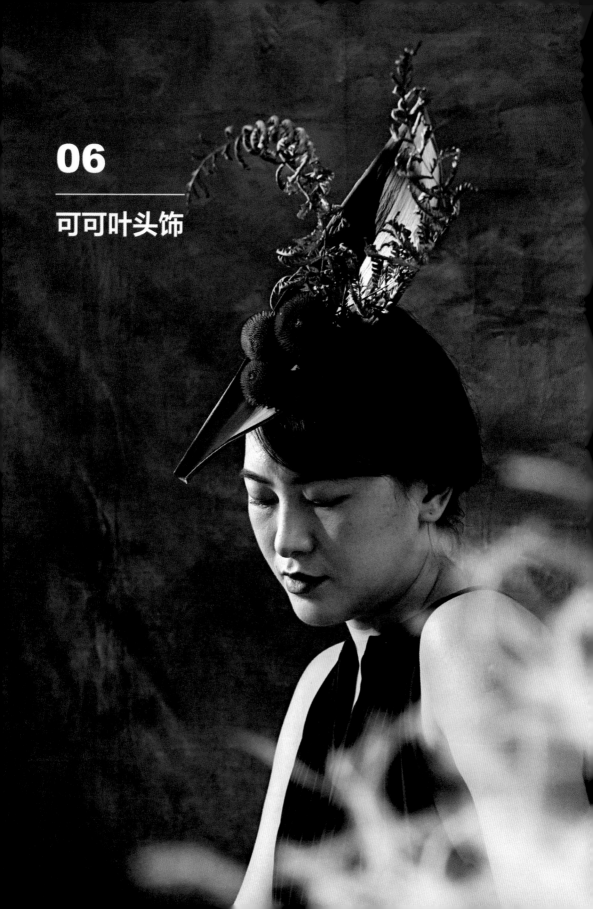

06
———
可可叶头饰

这节学习制作一个可以长久存放的头饰，非常适合摄影工作室，造型大胆又独特，可以反复使用，作品极具张力又造型独特。都说发型是女性的第二张脸，毫无疑问，头饰就是修饰这张脸的点睛之笔。浮夸的造型抢镜又惊艳，搭配上低调沉稳的咖啡色、卡其色以及原木色，让整个头饰都呈现出复古的感觉。

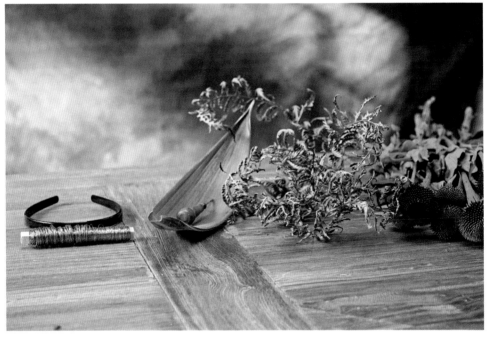

工具
发卡、花艺铁丝

花材
可可叶、干蕨叶、猫眼

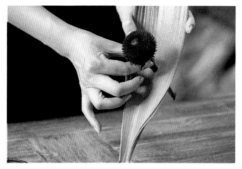

①在可可叶面的黄金分割点穿一个孔洞，大小以能穿进猫眼枝材为宜。

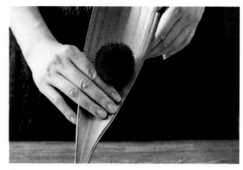

②将第一支猫眼穿过孔洞紧贴在可可叶面上。

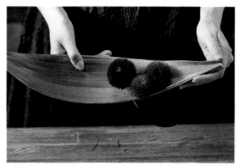

③紧贴着猫眼两侧继续钻孔，孔洞大小能穿过花艺铁丝即可。用铁丝将猫眼缠绕紧实后穿过可可叶。将猫眼与发卡进行固定，这样可可叶就被铁丝紧紧固定在发卡上。
固定好发卡后的第二枚猫眼就可以直接用一根花艺铁丝的两端从中心穿过，再将其穿过可可叶进行固定。两枚三枚都可以，根据猫眼和可可叶的大小而定。

④选择有优美弧线的干燥的蕨叶插入可可叶的孔洞中，并调整至合适的角度。

⑤将制作好的发卡戴在头上后，将发卡两侧的头发用编蝎子辫的方式隐藏并加固即可。

Tips

可可叶，皇后葵的巨型花苞苞片，已经完全木质化的苞片会从高大的树上掉落下来，小到20cm，大到将近2m，质地非常坚硬，干燥后不易变形，是非常有体量以及有存在感的面状花材，变换不同的角度，也可以欣赏到其非常完美的流线。
猫眼是松果菊花瓣掉落后呈现的松果形头状花蕊，从顶端中心像光晕一样散开，琥珀色的渐变色非常深邃，因其像极了猫的眼睛而得名。

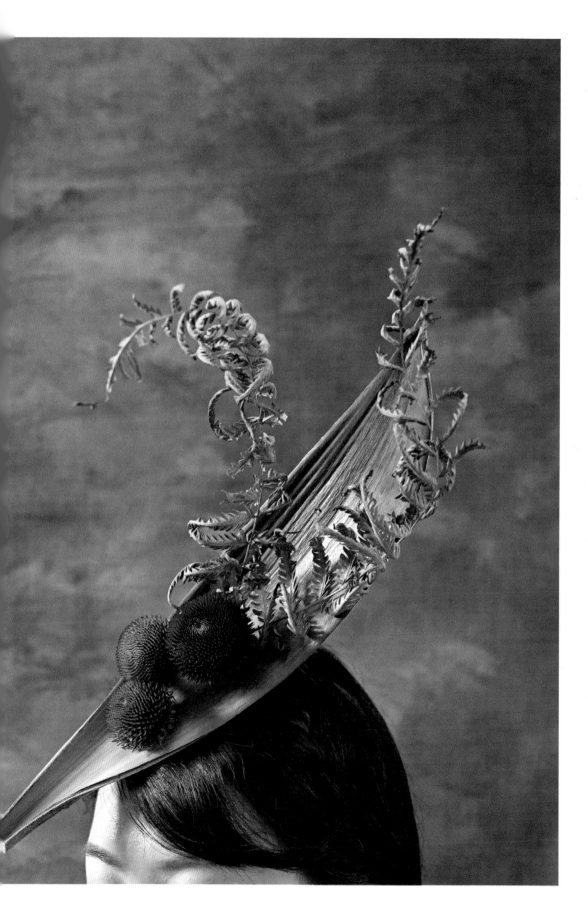

手镯

　　这节学习制作花艺手镯。低调、温婉、可人配色的花艺手镯制作简单快速又实用。用这样简单的粘贴手法可以制作脚环、颈环甚至花冠。如果没有手镯，可以用任何硬塑料片、硬纸板剪出相应的长度和宽度作为承托。佩戴上如此馨香的手镯，可以一直闻到花材散发的淡淡柠檬香，连香水都可以省掉。

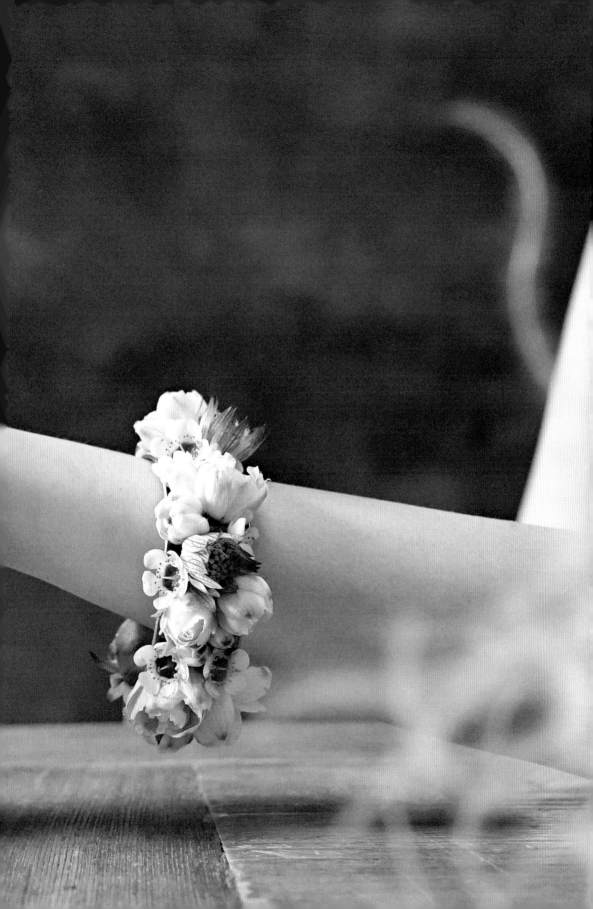

工具
手镯、花艺剪刀、花艺冷胶

花材
大花飞燕草、澳蜡花、白色多头玫瑰'骄傲'、星芹

Tips

　　星芹的花朵其实非常小，因其伞形花序下面的多枚纸质感苞片就像光芒四射的星星一样而得名。

　　飞燕草因其花朵形似小燕子飞翔在枝头而得名，特别是小花飞燕草更是形象贴切。因飞燕草拥有着花材中不可多得的梦幻蓝紫色，深受花艺师的喜爱。

①将星芹花剪下，切口封上花艺冷胶粘贴在手镯上，可以按照花朵大小不均匀地分布。

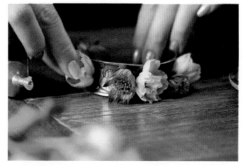

②将半开的大花飞燕草以及略小的花苞剪下，再依据花朵大小粘贴在星芹的侧面。

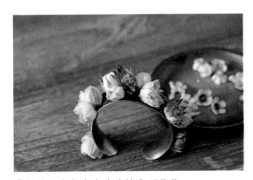

③粘贴上白色多头玫瑰的小巧花苞。

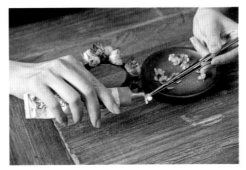

④剪下澳蜡花花朵，用镊子夹取将其粘贴在手镯的空白处。

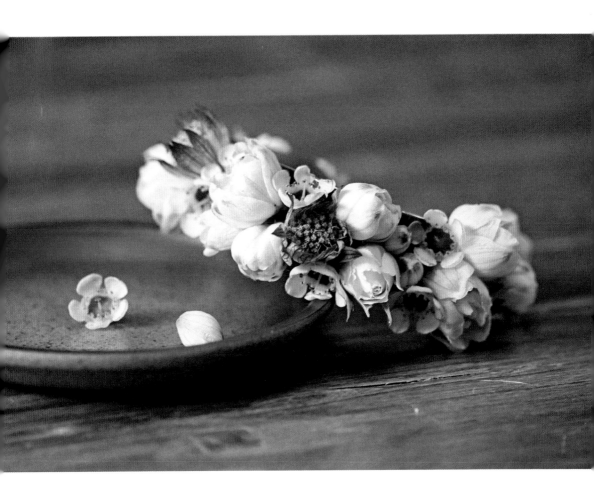

08

花冠

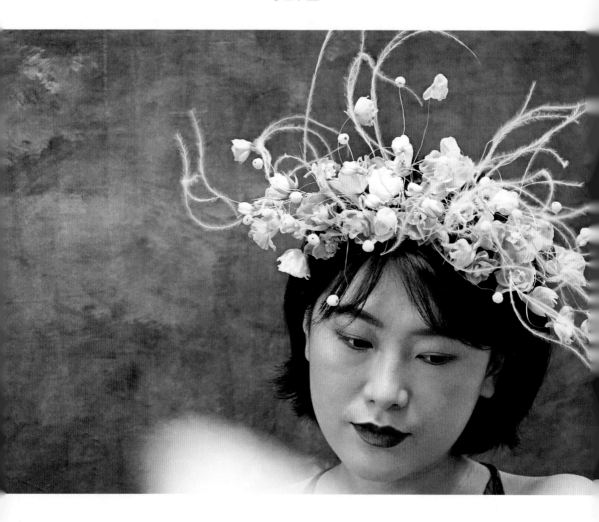

　　这节学习制作一个超级"仙气"的花冠。自古以来，无论中外，都有将花戴在头上的习俗。特别是我国宋代，男子簪花已成为社会主流风尚，而今的泉州蟳埔村"簪花围"头饰，被称为流动的花园。微风拂过之际，就是花冠喃喃低语之时。戴上这样的花冠，仿若森林女王出尘，你一定会成为宴会活动中的焦点，心情也会随着头顶跃动的花朵而欢快起来。

工具

一个简易发卡和一包直径0.3mm的花艺镀锌
铁丝。

每一根铁丝的长短都可任意留取。0.3mm直
径的花艺铁丝非常实用，花艺常用的有不锈
钢和镀锌铁丝两种，这种粗细可以营造非常
轻盈的造型。

花材

羽毛草、大花飞燕草、火龙珠以及多头玫瑰
'骄傲'

Tips

　　飞燕草是毛茛科翠雀属的多年生草本植物，是近几年很火的花材，除了纯白色以外，
颜色通常介于蓝色和紫色之间，结合了紫色的神秘和蓝色的高雅，甚至还有如极光色彩的
极光飞燕园艺品种。相较于小花飞燕草的灵动活泼来说，大花飞燕草更加的端庄大气。

　　羽毛草是一种羽毛质感的植物，是来自墨西哥细叶针茅开的花，因其轻柔梦幻，故
名。它是所有花材中最为梦幻的选择。

①将极细的花艺铁丝缠绕在发卡上，两端可以长短不齐，将较长的一根进行拉弯处理。

②加入更多的铁丝缠绕在发卡。当数量达到一定程度以后，我们就会看到一个极具线条感的艺术造型。

③剪下蓝紫两色大花飞燕草的花朵备用。再准备一些白色的多头玫瑰花朵以及火龙珠备用。

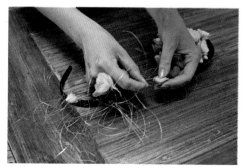

④直接将大花飞燕草的花蒂处插入铁丝末端即可，可以按照花朵的大小，将大一些的插入短小的铁丝上，小的花苞插入长一些的铁丝上。

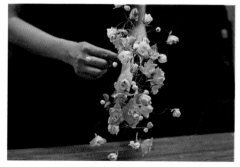

⑤加入少量白色玫瑰花苞后，开始点缀白色的火龙珠，形状呼应飞燕草的迷你花苞，有分量的质感可以引起晃动，提升作品灵动活泼的气质。

⑥为了增强空气感，用冷胶粘贴上最后一种花材——羽毛草。将发卡直接戴在头上即可。

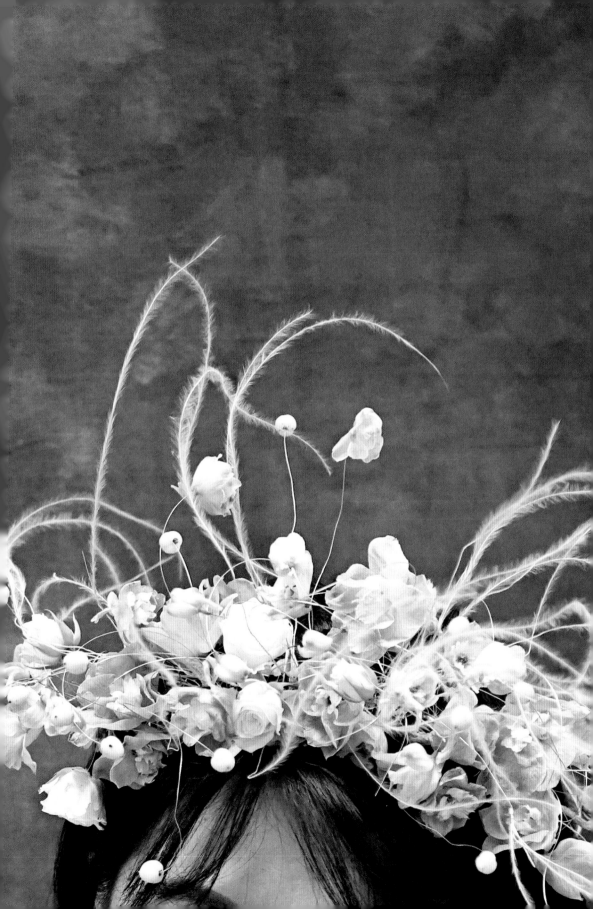

09

银杏掐丝发卡

　　这一节学习掐丝。配色简约、做工精细的发夹戴在头上是不是非常灵动可人，举手投足之间都充满着活力。繁花点点，期待着蝴蝶翩跹。

工具
花艺铁丝、冷胶、一个发夹

花材
银杏叶、小盼草和橙色的马利筋

①剪下银杏枝中最大的一片叶子，用一根26号直径0.45mm的亮彩铜金色铁丝掐出叶片的轮廓，将其尾端固定缠绕后，形成一片镂空树叶。适量均匀涂抹上花艺冷胶后，贴在一片更大的银杏叶面上，剪掉多余的叶缘后就得到了一片亮闪闪轮廓的银杏叶。

②按照同样的方法，将银杏叶从大到小全部进行镶边掐丝制作出来，这个技法是运用了我国古代的掐丝珐琅和掐丝点翠中的镶边技法。花艺中的掐丝手法填充的不是彩色釉料，不是翠鸟羽毛，而是植物材料，可以是叶片、花瓣甚至叶材的纯纤维。

③待冷胶完全干透后，将所有平直的银杏叶进行塑形整理，尽可能将弧线处理得顺滑流畅，让每一片叶看起来都舒展自然。

④将银杏叶一片一片捆扎在发夹上，需要注意的是，按照叶片的大小依次置入。与插花是同样的手法，可以设立一个或两个生长点进行捆扎，尽可能让每一片叶子都可以展露出来，置入的叶片数量根据发夹的宽窄而定。这个作品设立了两个生长点，也就是说，可以看见所有银杏叶是两簇。

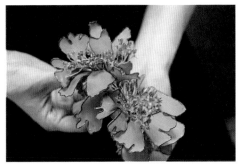

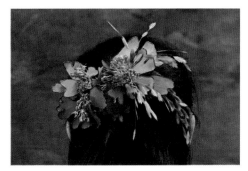

⑤剪下马利筋的花朵备用，用花艺冷胶将花朵分别插在两个生长点上。

⑥剪下小盼草纤细的枝条，用冷胶加在发夹右侧生长点上，增加作品的温婉灵动感。扎起一半头发的公主头后，别上花艺发夹就好了。

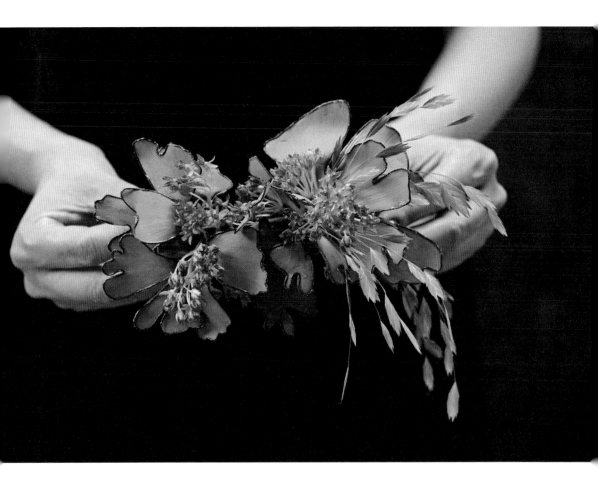

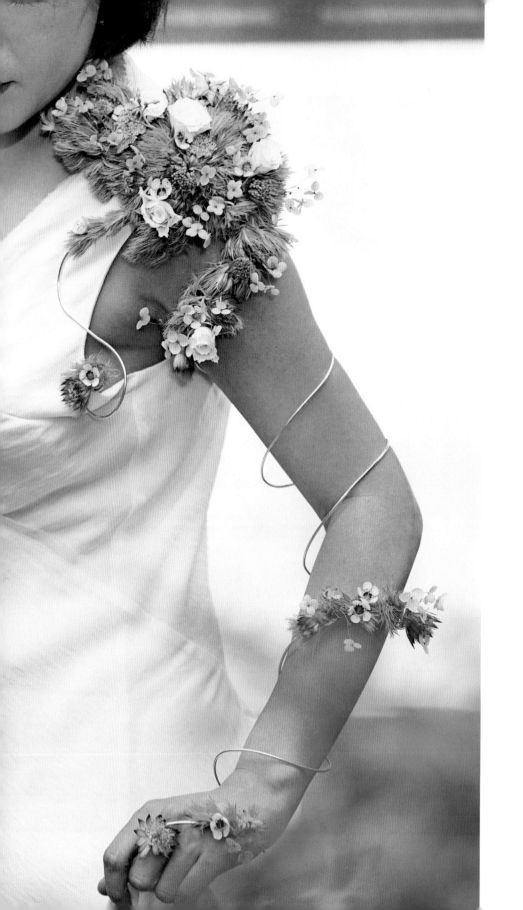

10

花艺肩饰

一直以来，从纽约时装周到巴黎时装周，肩部都是各大品牌服装设计的重点。或简或繁，无论是前卫的设计师，还是有着至尊地位的奢侈品老牌设计师，都会在设计中突出人体肩部的魅力。

从中国古代的云肩，到现在盛行的各种花式披肩，无不体现着深厚的文化与美学思维，用各种焦点元素刻画着人体肩部线条的魅力。肩部装饰从来都是一个可以承载美学与艺术的独特形式。用花艺制作的肩部装饰同样是一种有悠长历史的人体饰花。

案例作品采用鲜花制作花艺肩饰，花材种类虽然繁多，但是运用非常简单的冷胶粘贴手法就可以很好地进行创作。同样的手法可以应用在身体的任何部位，花艺头饰、颈饰甚至胸衣、裙子，都可以用这种铝丝做好架构加上粘贴花材的手法来实现。

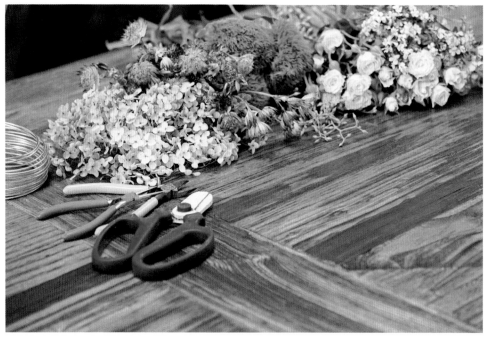

工具

一卷2mm直径的银色铝丝、绕线钳、剪线钳、花艺剪刀

花材

绣球、星芹、须苞石竹、多头玫瑰、石竹梅以及澳蜡花

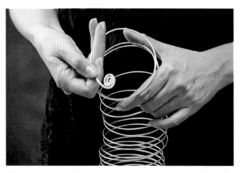

①将铝丝的一端卷出一个圆盘，用来作为粘贴花材的承托面。

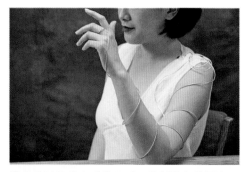

②整卷铝丝戴在手臂上后，将制作好的圆盘置于肩头，剪掉多余的铝丝，弯出一个戒圈戴在手指上。这样一个围绕整个手臂的肩饰框架就基本成形。再截取一小段铝丝，两端分别弯出两个圆盘，环绕固定在肩部的铝丝圆盘后，置于胸前。

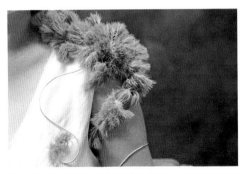

③开始粘贴须苞石竹的细小花茎，须苞石竹覆盖在整个肩部以及胸前做一些点缀。

④仿佛在草地上插上鲜花一样粘贴上星芹。

⑤手臂上的铝丝也适量粘贴上须苞石竹后加入花朵装饰。手背上的铝丝用同样的手法加上须苞石竹以及花朵。

⑥肩部粘贴上白色多头玫瑰、澳蜡花以及剩余的花材。

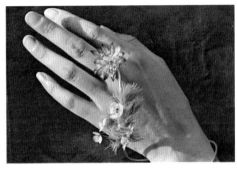

⑦手背和手臂上都可以粘贴上适量的澳蜡花和绣球。

⑧在戒圈上粘贴点缀上一朵完美的星芹花即可。

11

自然杆襟花

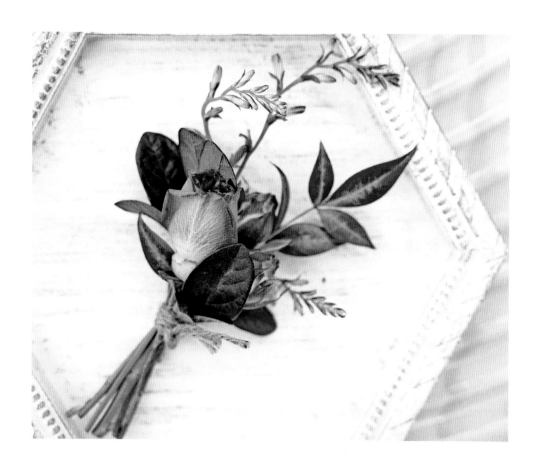

襟花也就是我们常说的胸花，最常见于婚礼宴会、
会议中。自然杆襟花就是保留襟花原本的花材枝杆，不
做额外装饰。

工具

花艺剪刀、丝带剪刀，装饰麻绳

花材

多头蔷薇、南天竹、火焰兰、红花檵木

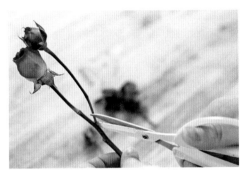

①整理花材，剪下花材分枝备用，去掉多余叶片和不新鲜的花瓣。

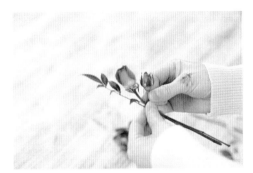

②用螺旋法做一个迷你小花束，调整花材的位置以达到最佳效果。

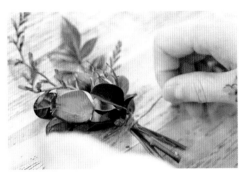

③系上麻绳进行装饰。

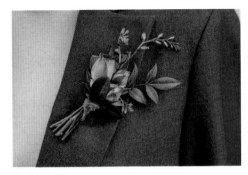

④成品展示。

12

无杆造型襟花

　　无杆造型襟花现实应用中并不是很常见，但是可以充分发挥想象，自由造型。同时也可以突显使用者的个性。花材在选择上要谨慎，要不易脱水，当然也可以选择永生花或者干花来制作，我们这里选用的是永生花。

工具

磁力扣、卡纸、胶枪

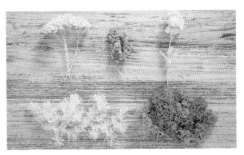

花材

染色苔藓、染色蓬莱松、染色菠萝花、染色小米花、染色小麦穗

①用卡纸剪出想要的造型。制作一字形横版襟花，就剪一个长方形。

②在卡纸背面用胶枪粘贴好磁力扣其中的一片，方便后续佩戴。

③然后依次将永生花材粘贴在卡纸上，先用染色苔藓打底。

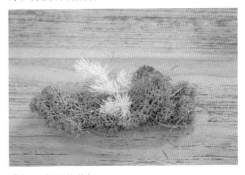

④加入永生蓬莱松。

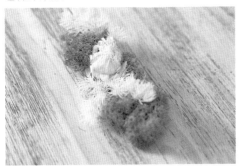

⑤然后再继续加入菠萝花确定焦点位置。

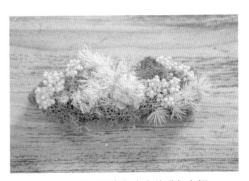

⑥最后加入小米花和染色小麦穗进行点缀。

无杆造型襟花　293

13

磁力扣襟花

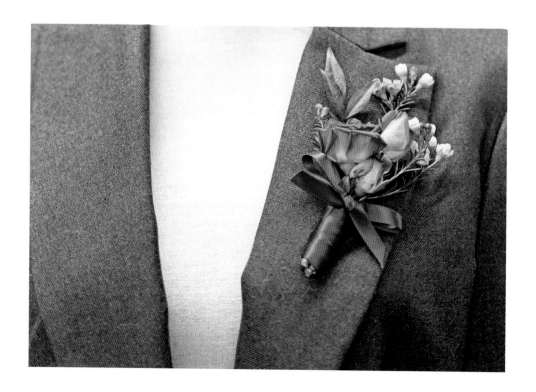

　　磁力扣襟花的应用很广泛，因为相对来说佩戴最为方便，尤其是对于一些面料相对柔软或者轻薄的服装来说佩戴效果更好，对于造价较高的服装来说，更是一种保护。磁力扣是成对来使用的。

工具

磁力扣、花艺胶带、丝带剪刀和装饰丝带

花材

多头蔷薇、澳蜡花、南天竹

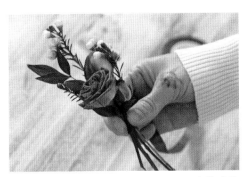

①将花材处理好并做好造型，用花艺胶带缠绕花杆以固定襟花。

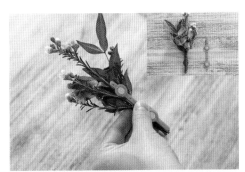

②将磁力扣中的一片，用花艺胶带缠绕固定到襟花的背后。

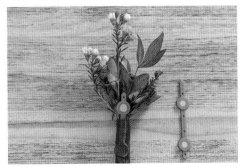

③用装饰丝带缠绕花杆和磁力扣，遮盖花艺胶带。

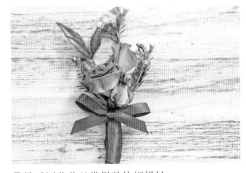

④最后用花艺丝带做装饰蝴蝶结。

14

T字扣襟花

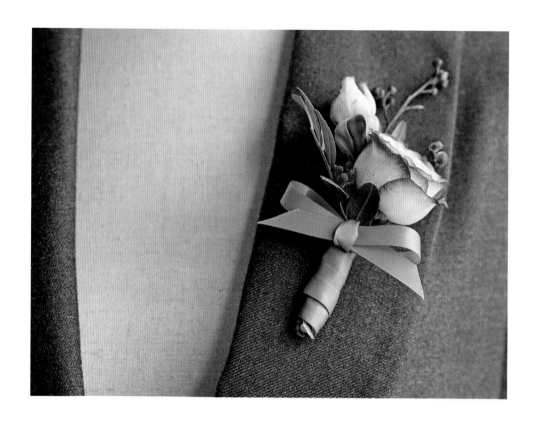

T字扣襟花就是别针款襟花，也是应用相对比较广泛的一种固
定方法。即使用T字扣上面的别针，穿过衣服来进行固定。

工具

花艺剪刀、丝带剪刀、绿色花艺胶带、T字扣、
装饰丝带、珠针

花材

清香木叶片、灯苔、多头蔷薇、澳蜡花

①先将花材处理好并制作出好看的造型，用花
艺胶带缠绕固定。

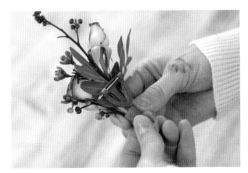

②然后在背面加入T字扣，用绿色花艺胶带固定。

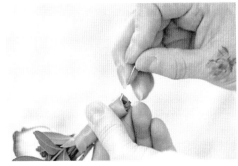

③缠绕装饰丝带，结尾固定时可以用珠针反向
插入花杆中。

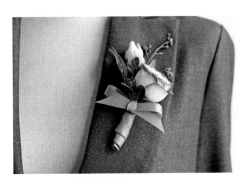

④最后用丝带打蝴蝶结。

15

铁丝在襟花中的
应用

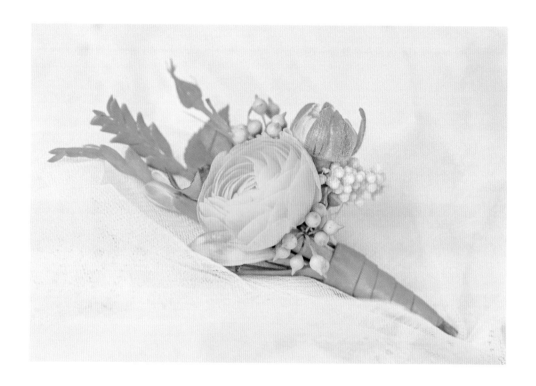

　　铁丝在襟花设计中应用广泛，通过不同技法，可以实现多种功能。可以随意造型，将不适宜制作襟花的粗杆花材换为铁丝细杆，或者将没有支撑力、易折断的花杆进行加固，比如花毛茛。铁丝另一个比较常用的技法就是延长花材枝干，比如火焰兰的茎长不够，可以通过铁丝延长，还可以合并固定一组比较纤细的花材，比如体量较小的小米花可以两枝通过铁丝合并为一组。

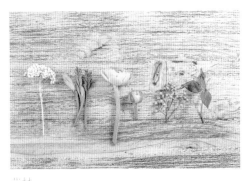

花材

小米花、香雪兰、洋牡丹、小米果、蔷薇

①用弯好的U形铁丝延长花毛茛花茎长度。

②延长并加固其他纤细花材。

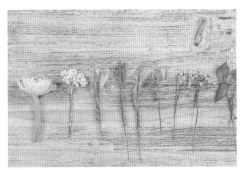

③完成所有花材的预处理。

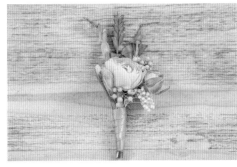

④将花材组合做成小花束，用花艺胶带缠绕固定，再用丝带装饰花杆即可。

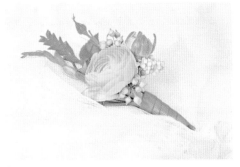

⑤铁丝襟花展示。

16

永生花襟花

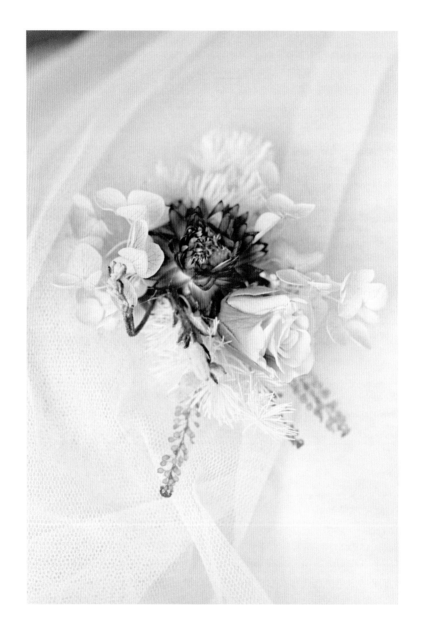

①先选择一片黄栌叶作为基底，剪成圆形，制作无杆造型襟花。

②选好主花麦秆菊粘贴。

③然后再加入一些配花，充分填充造型。

④用叶子做线条装饰，再加入小玫瑰增加立体感，最后修整点缀一下就制作好了。

17

干花襟花

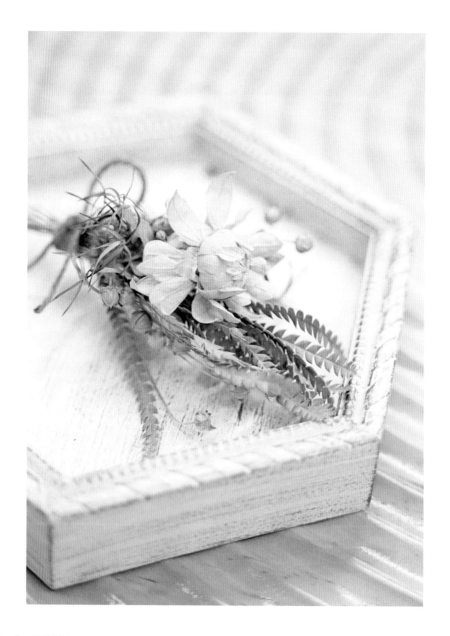

干花花材

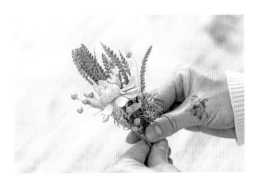

①用干花先制作一个小花束。

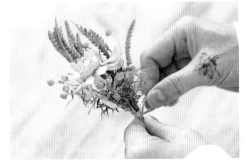

②用环保铁丝捆绑固定。

③最后用麻绳装饰。

④成品展示。

18

8字结构手腕花

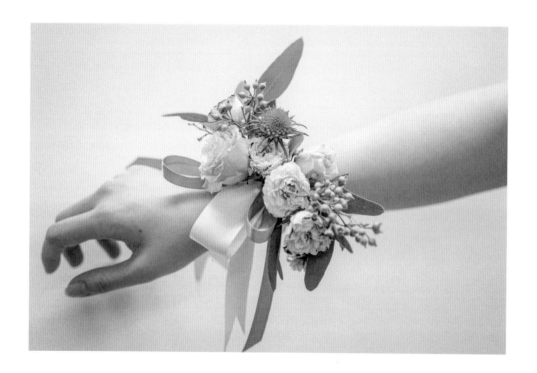

　　8字结构是由两个圆组成，可以利用手指或者合适的模具来缠绕出一个基础的圆形，再做细微的调整，形成两个对称的结构之后，用花艺胶带缠绕合并，在铁丝结构中间形成8字形。

工具

花艺铁丝、花艺胶带、花艺剪刀、丝带剪刀

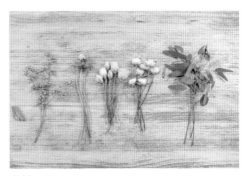

花材

多头蔷薇、松虫草、龙胆、尤加利叶和果

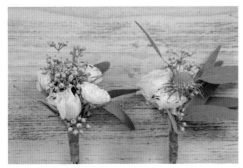

①先将花材整理好，并做出两个独立的小胸花。

②然后利用粗铁丝制作一个基础结构——8字结构。

③用铁丝做8字结构。

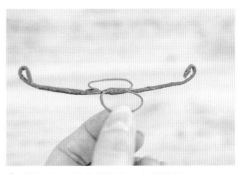

④用钳子在两端分别制作一个小圆环。

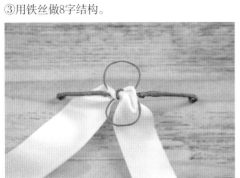

⑤然后从中间穿入丝带，为了更好地固定，可以在中间用细铁丝先做一个固定。

⑥将两个小胸花相对插入8字中，用丝带将胸花根茎与铁丝缠绕固定一起，结尾处穿过小圆孔。

19

一字结构手腕花

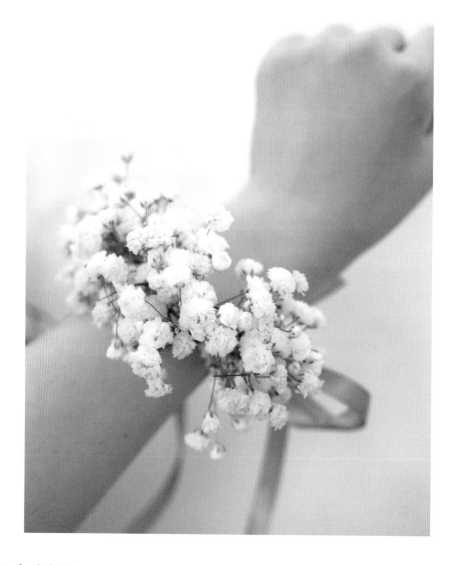

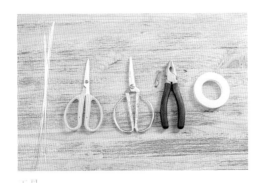

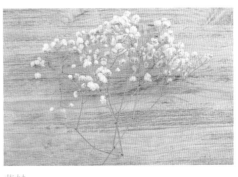

工具
花艺铁丝、花艺胶带、装饰丝带、钳子、剪刀

花材
满天星

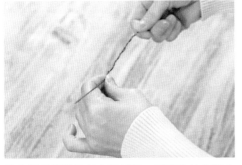

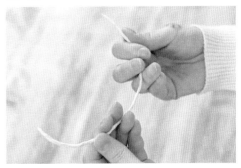

①先用两根粗铁丝交叉缠绕，可以先从中间十字交叉，缠完一侧，再进行另外一侧。

②然后用白色花艺胶带缠绕修饰，对比手腕大小，在合适的位置修剪长度。

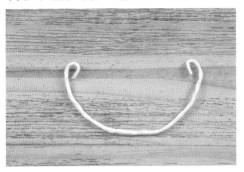

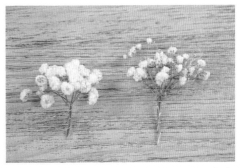

③两侧用钳子分别制作一个小圆环。

④用铁丝分别将修剪好的满天星一组一组加长固定。

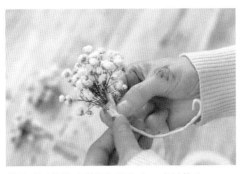

⑤最后用花艺胶带均匀缠绕在一字结构上。

⑥将丝带穿过两侧的小圆孔，即可佩戴。

20

手镯式手腕花

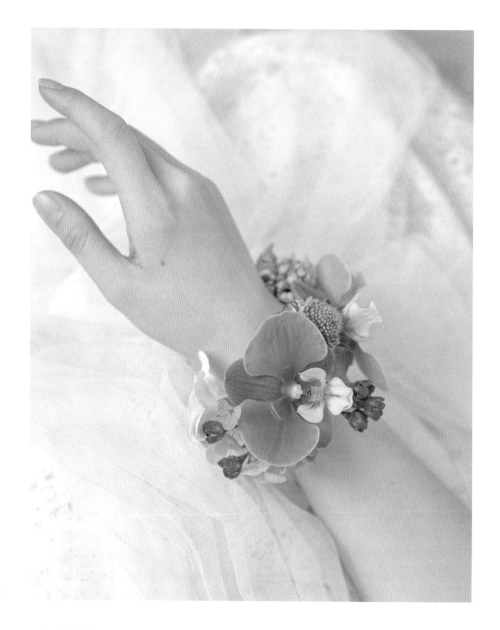

工具

铝丝、装饰丝带、胶枪、花艺冷胶、花艺剪刀以及丝带剪刀

花材

蝴蝶兰、康乃馨、尤加利果、澳蜡花、松虫草、永生绣球

①首先使用铝丝制作一个手镯的基础结构，相对于花艺铁丝，铝丝更加柔软，所以在进行造型时，需要先将双层铝丝扭转，增加支撑力。

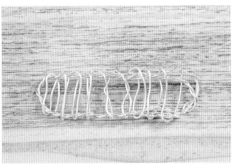

②然后按照手镯的宽度和长度形成长方形基础结构，再用铝丝跨过边缘继续缠绕形成网状，完成手镯基础结构。

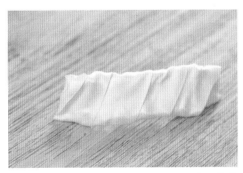

③用热熔胶将丝带粘在铝丝造型上，并且弯曲形成手镯的形状。

④最后用花艺冷胶将花朵粘贴在合适的位置装饰。

21

铝丝在手腕花设计
中的应用

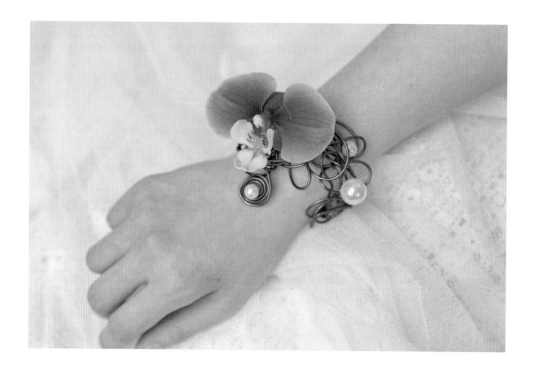

　　铝丝的优点就是容易造型，但同时并不容易定型，这节用这个
特性，制作安全、舒适且方便佩戴的手腕花架构。

工具
铝丝、花艺冷胶、花艺剪刀、钳子

花材
珍珠、蝴蝶兰

①用钳子将铝丝做一个最小的弯度，然后不断转圈，制作出一个焦点位置的圆环。

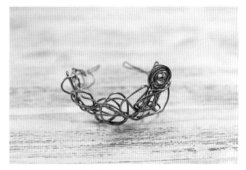

②随后通过不断地扭转和交叉，制作出有空间感和节奏感的基础结构，结尾的部分留出足够的长度，方便佩戴。

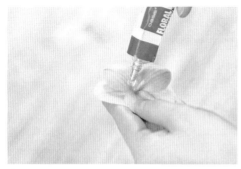

③选用蝴蝶兰当作主花进行装饰，用花艺冷胶在花头的基部涂抹，这样可以减少从切口处流失水分。

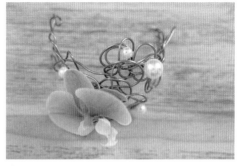

④在花瓣背面上同样涂抹花艺冷胶，粘贴到手腕花结构的焦点位置，然后再选择大小不一的珍珠，进行点缀。

22

铁丝在手腕花设计
中的应用

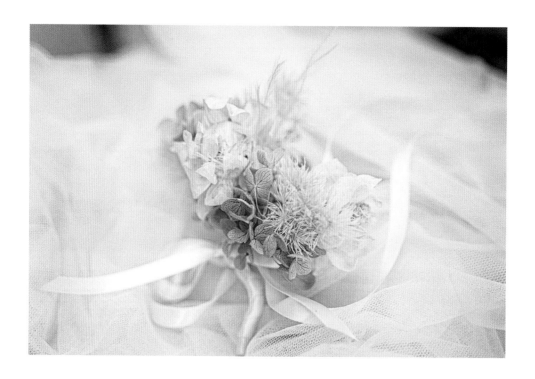

这节介绍铁丝制作手腕花的应用技巧。选择永生花作为材料。
通过铁丝的缠绕技法增加花材长度，组团固定。

工具
铁丝、花艺剪刀、丝带剪刀、钳子、花艺胶带

花材
各种永生花

①把铁丝弯成 "U" 字形，缠绕组合花材的花茎，用一边缠绕另一边。

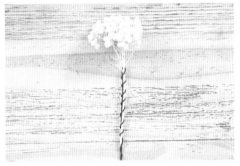

②注意在弯折处的角度需要尽量小一点，缠绕间隔尽量均匀。

③用同样的方法将需要用到的所有花材都用铁丝加长。

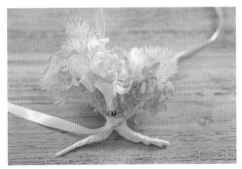

④然后将所有花材绑在一起，将铁丝尾部一分为二，再用花艺胶带分别将两侧缠好，最后用装饰丝带缠绕。

⑤在基部添加一条佩戴用的长丝带系好。

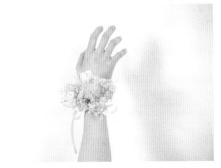

⑥成品展示。

23

鮮切花头环花

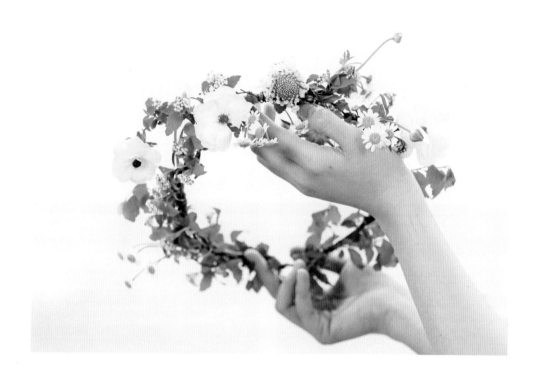

这一节学习做一个轻盈而有生命力的头环花。首先需要选择
一种有支撑力又有韧性的叶材，春季是麻叶绣线菊开放的季节，叶
的姿态也很漂亮，选择它来做头环花主体非常合适。同时我们选择
了淡黄色的'蝴蝶'花毛茛、洋甘菊和松虫草来作为花环的主要花
材。

工具

花艺铁丝、钳子、花艺剪刀

花材

麻叶绣线菊（小手球）、'蝴蝶'花毛茛、松虫草、洋甘菊

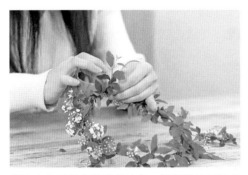

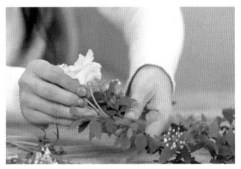

①选出合适的小手球花枝条，修剪掉过于粗壮和柔韧度不够的茎，将枝条首尾相接，用铁丝固定，形成大小合适的圆环，然后再加入几个枝条，进行固定。

②基础结构做好之后就可以选择花材进行装饰，可以单支花加入，也可以将一组一组花用铁丝固定，然后再固定在花环上。加入花材的时候，要注意花材的走向，需要上下兼顾。

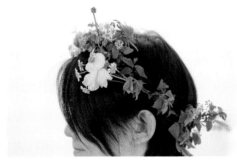

③这是一个轻盈感的自然系头环花，所以加入的花材不需要太多，也尽量不要紧贴花环，戴时调整好花的角度。

④成品展示。

24

胶带在头环花中的
应用

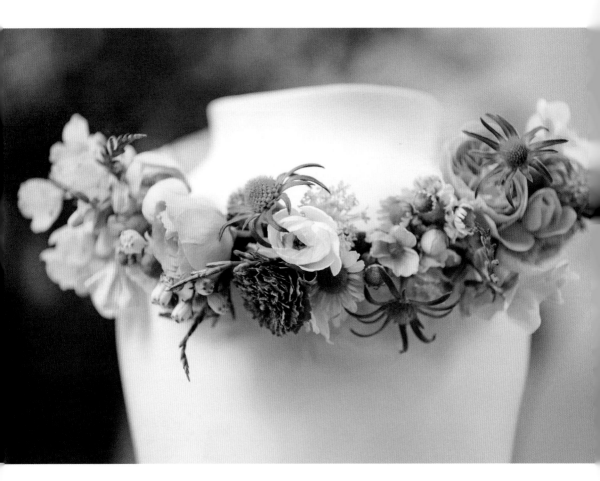

这节讲解花艺胶带在头环花设计制作中的应用。

铁丝、白色花艺胶带、绿色花艺胶带、花艺剪刀、钳子、装饰丝带

黄色花毛茛、火焰兰、雏菊、绿色花毛茛、橙色花毛茛、多头蔷薇、松虫草、香雪兰、翠珠花

①在制作基础花环结构时，可以利用胶带将两根铁丝缠绕在一起，以达到更稳固的支撑效果。缠绕时可以将胶带在一端多缠绕两圈，然后向另一端始终保持一个倾斜角度进行叠加缠绕。

②用钳子在铁丝两端弯出一个圆环，用来穿绑丝带。

③接下来处理花材。茎秆保留5cm左右即可。然后将花朵组合搭配，用胶带缠绕，每组可以搭配不同的花材和配色。多头蔷薇和小雏菊这两种花材的花头大小非常适合制作头环花，而且也不易脱水。香雪兰和火焰兰可以增加线条感草。点缀花材花毛茛和小飞燕草，可以增加色彩和花材的丰富度。

④完成多组小花束之后，就可以利用花艺胶带将小花束缠绕在花环结构上，配色和花材搭配可以交替进行，需要注意花头的朝向，可以都向相同的方向，或者以中心为界，两侧花头都朝向中间。为了让头环花更加美观，小花束的尾部都要尽量保留短一些。花材固定好之后，在两侧圆环系上丝带即可。

25

铁丝在头环花中的
应用

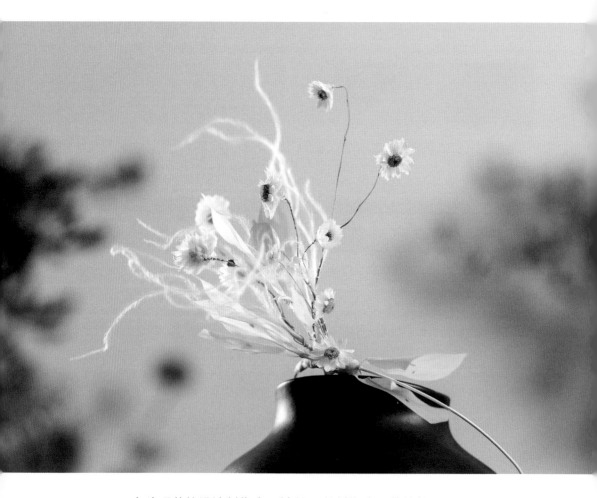

　　在头环花的设计制作中，铁丝可以制作头环花的基础结构。
这节就用铁丝制作一个完整的圆环结构，一个轻盈的单侧装饰的
头环花。

工具

钳子、花艺剪刀、粗铁丝、细铁丝、花艺胶带

花材

鲁丹鸟、永生橘叶、永生羽毛草

①首先将铁丝弯曲，形成一个适合佩戴者头围的圆环，如果不能把握弯曲的造型，也可以利用一个大小相仿的模具辅助，比如圆形花瓶。在接口处需要用细铁丝进行缠绕，为了更加牢固，可以使用钳子扭转细铁丝加强固定。

②利用细铁丝将分段剪开的橘叶枝干加长。

③用相同的缠绕方法将鲁丹鸟干花的枝杆加固，因为像鲁丹鸟这样的干花枝非常脆弱，在制作中很难固定或者保持需要的造型，所以需要用铁丝加固。

④最后将羽毛草成组固定。可以先将羽毛草的茎基部剪短并用胶带缠绕，再用铁丝进行固定。

⑤分组处理好花材之后，分别将花材加入到头环花的圆环结构上，用铁丝直接缠绕固定，最后再用白色胶带缠绕覆盖，分别加入花材和叶材之后，还可以利用铁丝的可调节性，来进行角度的调整，完成头环花的制作。

26

铝丝在头环花中的
应用

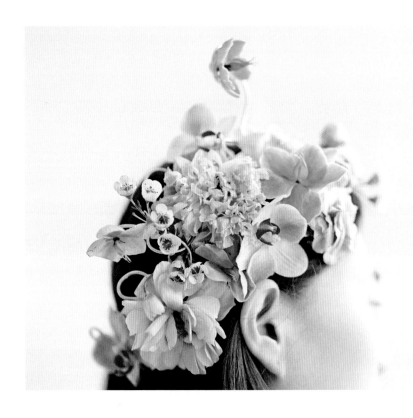

　　柔软易造型的铝丝，其实是非常适合进行头环花的基础结构
制作的。这节介绍铝丝在头环花设计制作中的应用技巧，来制作
一个单侧不对称的头环花。

工具

花艺冷胶、铝丝、扁口钳、尖口钳、花艺剪刀

花材

蝴蝶兰、'蝴蝶'花毛茛、'锦鲤'花毛茛、澳蜡花、苋葵

①首先制作基础结构。先用尖嘴钳不断旋转铝丝，制作出一个可爱的圆形漩涡造型，作为头环花的结构装饰部分。

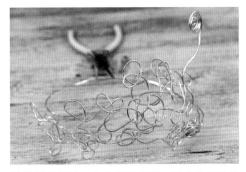

②将铝丝朝同一方向不断旋转，形成有规律的花纹网状，再组合形成不对称的花环结构。

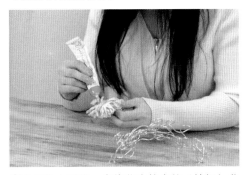

③然后加入鲜花，先将花头较大的'锦鲤'花毛茛和'蝴蝶'花毛茛选择合适的焦点位置进行粘贴。注意只留有花头部分即可，去掉多余和不新鲜的花瓣，这样粘贴更加牢固。用花艺冷胶在茎基部分涂抹封堵伤口防止脱水。确定好主花的位置之后，再将苋葵和迷你蝴蝶兰不断加入填充，点级上澳蜡花即可。

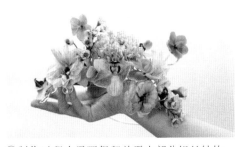

④制作过程中需要保留并露出部分铝丝结构，作为作品装饰元素的一部分。

27

铁丝结构项链

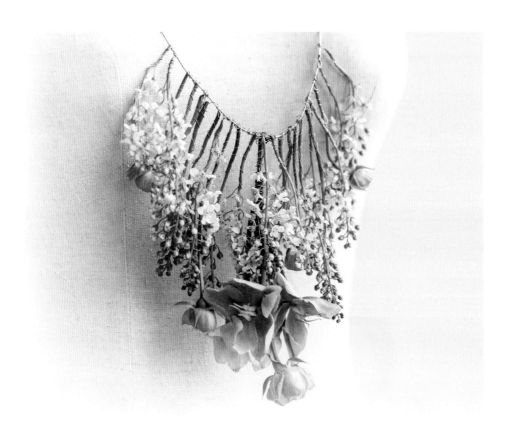

　　我们用清新柔软的稠李作为主花材，搭配迷你可爱的'闪
电'蔷薇和同样绿色系的苋葵来制作一个异域风情的项链。

工具

花艺剪刀、钳子、铁丝、铜丝

花材

稠李、蔷薇、菟葵

①首先选择银色花艺铁丝制作项链的基础结构。为了更加精致稳固，用尖头钳将铁丝的两头进行弯曲造型，制作可开合的项链链扣。最简单且易操作的就是类似项链中的龙虾扣，一边可以做成圆形，一边做成弯钩型。

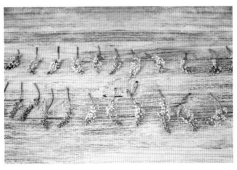

②接下来整理花材。将稠李的小白花剪下，去掉所有叶片，只留小花部分，然后将所有的花材按照长短排序，因为后期的项链制作需要按照大小长短选材排列制作。

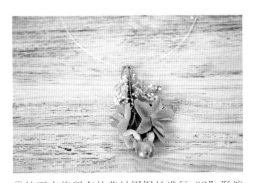

③接下来将所有的花材用铜丝进行"S"形缠绕，延长茎秆，并且在尾部留出一段长度，尽量做到每一个花材的"S"形缠绕角度和间隔保持一致，最后固定在项链的基础结构上。

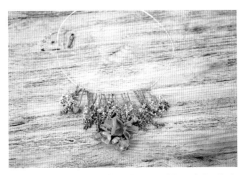

④最后按长短大小依次加入花材，中间花头大，两侧花头小，中间花材长，两侧花材长度递减，每种花材之间保持相等距离。清新的白绿色选材和铜线以及铁丝的配合有一种现代民族感，整体造型干净利落，又不失浪漫温柔。

28

铝丝结构项链

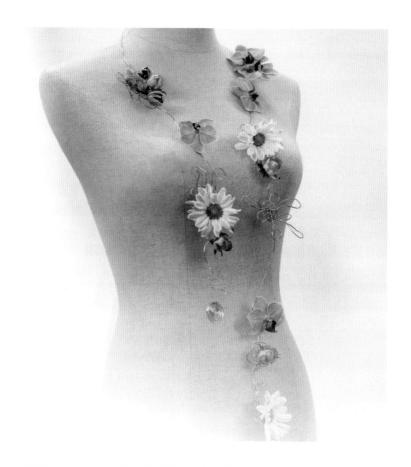

　　用细一点的金色铝丝做项链结构会比较精致。作品花材选择了粉紫色系的蝴蝶兰、小雏菊作为主花，绿色'闪电'蔷薇作为点缀。当然也可以先确定花材的配色，最后再选择铝丝的颜色。铝丝最大的优点就是柔韧度很好，可塑性强，创作过程中可以随意调整，完全不用担心会留下不美观的折痕。唯一需要注意的就是制作后期尽量保持前期的造型不变。

工具

花艺剪刀、花艺冷胶、尖嘴钳、金色铝丝

花材

蝴蝶兰、小雏菊、闪电蔷薇

①首先制作基础结构。先用尖嘴钳旋转铝丝，然后用手顺着旋转方向制作出一个可爱的圆形漩涡造型。

②在基础结构中，特意制作了几种不同的造型：有规律的圆环，也有随意的花朵，有平面的造型，也有立体的造型，整体造型是非对称的。

③最后再将花朵处理好，只留花头部分即可，用冷胶将花头选点粘贴。可以先装饰主花，再点缀配花。

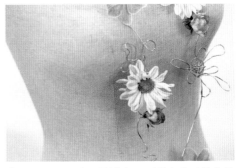

④铝丝造型的珠宝设计中，要露出基础结构的精致造型部分，会更加灵动。

29

植物材料结构项链

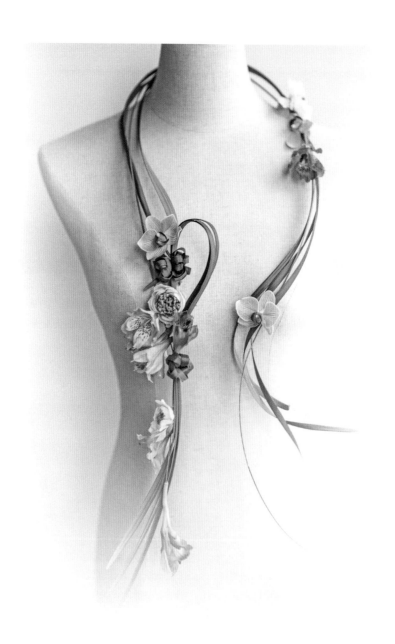

工具

铁丝、钳子、花艺剪刀

花材

春兰叶、蝴蝶兰、'蝴蝶'花毛茛、六出花

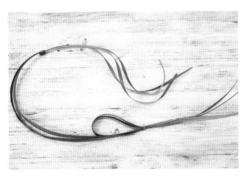

①首先选用了春兰叶来做主体结构，可以先将两组春兰叶用细铁丝在基部固定好，每组三支即可，然后将两组用细铁丝衔接在一起。再将一组春兰叶做一个水滴形造型固定在其中一边。

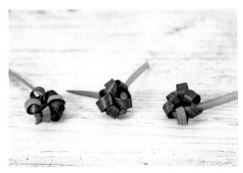

②当然还可以利用叶片做一些有趣的编织造型，比如可以先打一个结，然后将叶片依次穿过中心，形成一个立体的绿色宝石形状。

③然后将六出花花头剪下，可以利用相对尖、硬的刚草，将六出花的花头穿成一串。再用铁丝固定在项链上。

④将绿色叶子做的宝石造型和蝴蝶兰及花毛茛的花头在合适的位置粘贴好，这样一个造型自然且优雅的项链就制作完成了。

30

花艺戒指

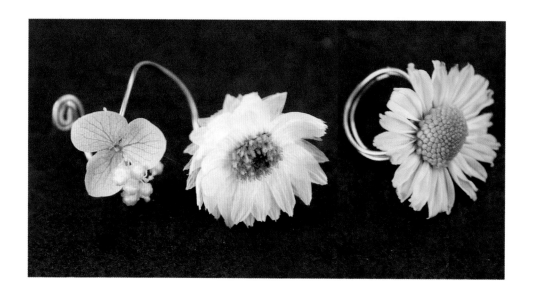

　　花艺戒指应该是可穿戴花艺设计中最迷你精致的一款装饰设计了，在进行整体设计和制作结构时，和之前的操作会稍有不同。为了方便佩戴和造型，我们是选择了金色铝丝来制作戒指的基础结构。下面展示三种不同的结构。

① 圆形指环

工具

钳子、铝丝、花艺剪刀、镊子、花艺冷胶

花材

雏菊、洋甘菊、永生小米花、永生菊叶、永生绣球

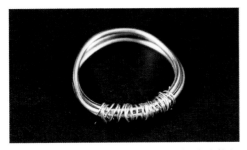

①将铝丝缠绕2~3圈，在结尾处用铜线缠绕捆绑，以达到一定的宽度。

②然后将选好的绿色小雏菊的花头用冷胶粘好。

② U形指环

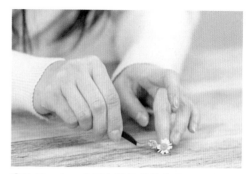

①这种造型更方便佩戴和调整大小。可以利用尖嘴钳子对两端进行圆环造型。两端的圆环可以作为装饰，也方便粘贴鲜花。

②选择一大一小两个洋甘菊的花头，左右形成一个对比，在操作粘贴的时候，可以利用小镊子来操作。因为花头比较小，用手操作精致度达不到，需要借助工具来完成。

③ S形指环

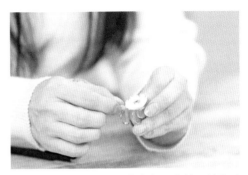

①在想要佩戴的手指上绕出一个基础形状，类似螺旋上升的"S"形，然后用尖头钳子将两端折回。

②基础造型制作好之后依次加入花材。粘贴过程中注意冷胶的用量不宜过多，并且小心脆弱的花材，比如绣球的花瓣在粘胶过程中就非常容易破损，需要借助小镊子来完成。

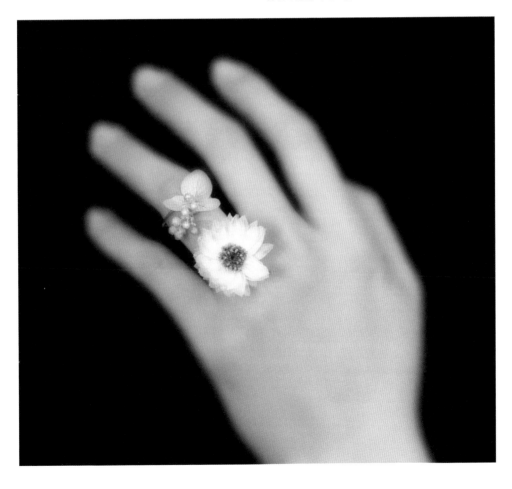

31

铁丝结构耳环

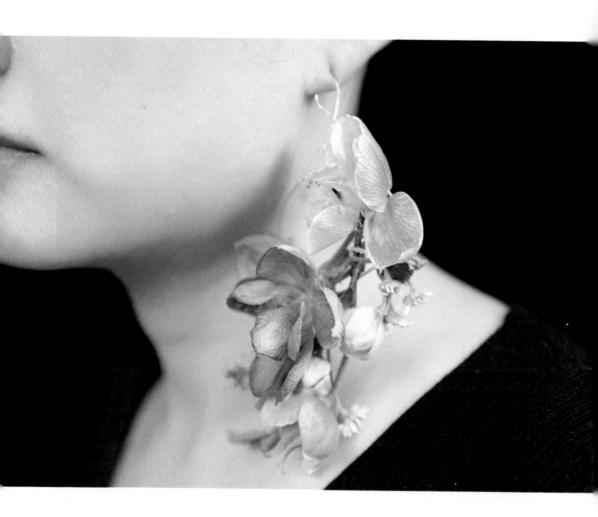

工具

铁丝、铜线、剪刀、钳子、花艺冷胶等

花材

洋甘菊、苘葵、大花飞燕草、香雪兰

①先用铁丝做两个圆环。为了保持足够圆，且两个圆环大小相同，可借助花瓶或者酒瓶做模子。

②每个圆环多留出一部分铁丝，保证铁丝可以有重叠的部分。

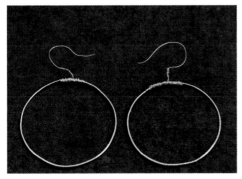

③然后用细铜线对接口缠绕固定。用细铁丝也可以，只是铜线会更加纤细，更精致。然后剪一段铜线在接口处制作出可以穿过耳洞的挂钩，形状可以类似鸟笼上方的大回转造型，因为铜线比较细软，比铁丝容易造型，所以需要角度更大才能挂在耳朵上。

④花材粘贴。先选好主花飞燕草的位置，然后加入线条花香雪兰的侧枝和洋甘菊，调整长短和位置。最后将苘葵也搭配好，注意双面都要有花，花材可以背靠背地进行粘贴，让耳环的两个方向都可以展示。

32

耳洞基础结构耳环

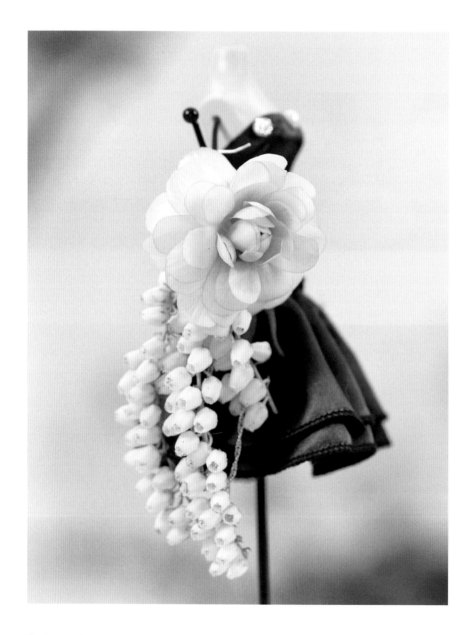

工具

铁丝、耳环

花材

'蝴蝶'花毛茛、山里白

①山里白只选取花朵或果实最饱满的，挑选时除了花材的新鲜度之外，线条造型和弧度是主要选择的标准。将铁丝弯成U形顺着花茎的方向用"S"形缠绕的方法将尾部延长。

②将花毛茛和一支山里白组成一个主造型，用白色花艺铁丝固定好。

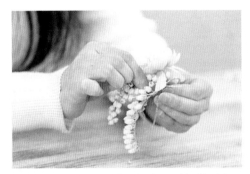

③选取合适的位置，与耳环的基础机构固定。再增加另外一支山里白，可以用铁丝多角度加固，注意固定的位置要合适，需要有效支撑并且尽量不留任何痕迹，也就是可以隐藏在花头遮挡的位置，最后做一下调整即可。

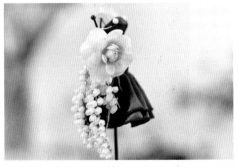

④非常淡雅的裸色和米白色花材，质感也很柔和，作品整体优雅而柔美。

33

基础结构耳挂

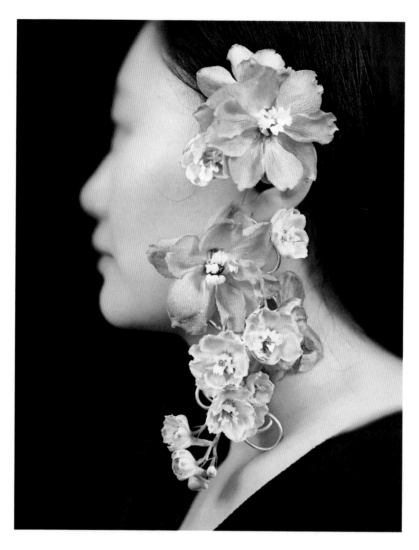

　　耳挂设计相对耳环设计来说更加大胆张扬。这节来设计一款利用铝丝作基础结构、色彩鲜艳、冲击力强的耳挂。

工具
花艺冷胶、花艺剪刀、铝丝

花材
大花飞燕草

①首先用铝丝制作出耳挂的基础结构。用扭转的曲线组合，形成想要的形状和结构。再做可以挂在耳朵上的造型，试戴一下再进行调整，使整体结构更能贴合耳朵，保证佩戴时相对稳定和平衡。

②接下来将最长和相对完整的小花串直接用冷胶固定在基础结构上，以确定整体的线条感走向。

③挑选最美最大的花头，粘在焦点位置上，再依次搭配其他花朵点缀。

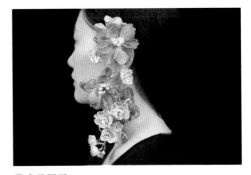

④成品展示。

34

花艺梳子

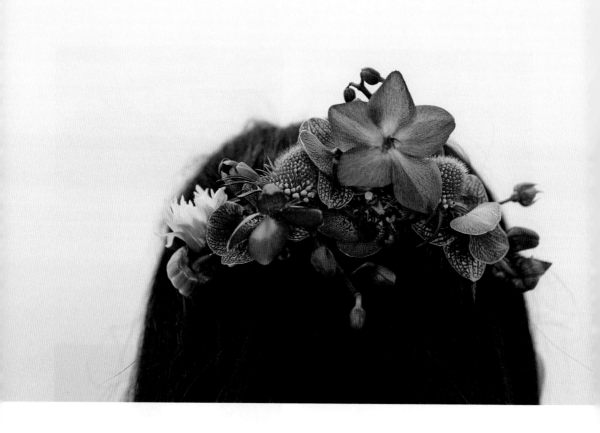

　　用在头部的花艺装饰有很多，其中有一些是非常简单易操作的，比如像梳子和发卡，相对小巧，而且可以采购到可直接利用的基础结构。这节演示如何用梳子做一个花艺头饰设计。

工具和道具

冷胶、花艺剪刀、梳子

花材

两种迷你蝴蝶兰、苋葵、松虫草、小丽花

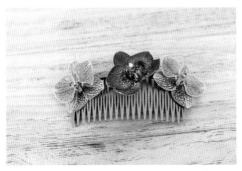

①首先选一片造型最好的玫红色迷你蝴蝶兰，作为主花粘在中间，两朵另一种花色的蝴蝶兰粘在两边。

②中间先用松虫草小花头点缀，再将小丽花的小花头加在两头增加整体宽度，再将迷你蝴蝶兰选两支保留一定长度的枝头，分开上下角度，增加中间的宽度以及立体感。最后把苋葵点缀在焦点位置。

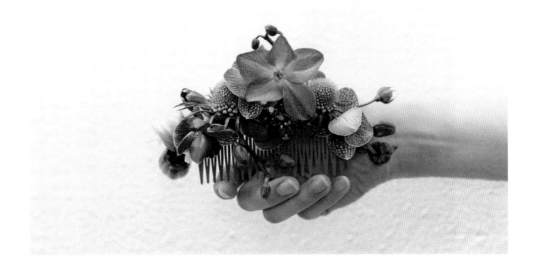

35

花艺卡子

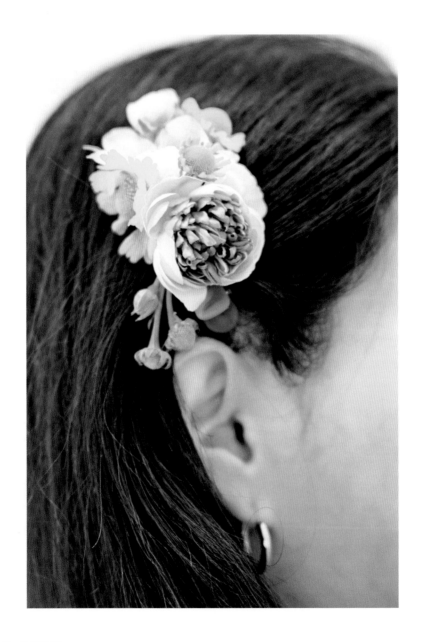

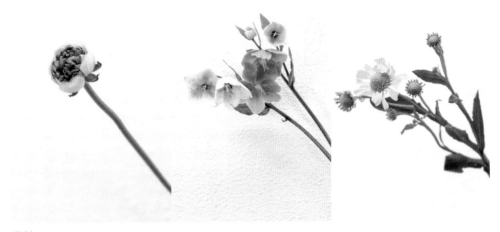

花材

花毛茛、菟葵、黄色小菊

发卡的承载量比较小，花材需要精挑细选。

工具和道具

花艺冷胶、花艺剪刀

①用花艺冷胶粘贴的时候，注意花材背面的处理，如果是类似花毛茛这类花瓣很轻薄的花材，需要把背面处理干净，然后将冷胶最大面积地涂满，以加大整体的稳固度。

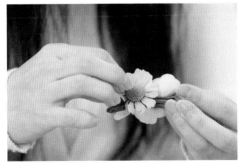

②选好三支主花，呈三角形固定好。再选一些可点缀的小花头，留长一些，跳脱出来。

③填充其他花朵，让整体更加饱满。

36

满铺结构型
花艺扇子

　　花艺扇子是花饰中比较常见的。这节演示一种满铺结构的扇子
设计。

工具

热熔胶、花艺冷胶、剪刀等

花材

鸵鸟毛、蒲葵叶、蝴蝶兰、珍珠

①挑选大蒲葵叶作为扇子的基础结构，适当修剪。

②用热熔胶粘贴鸵鸟毛到蒲葵叶上。

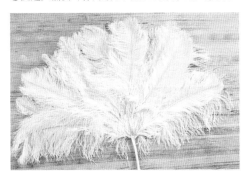

③鸵鸟毛可以在制作前进行挑选和分类，正面和背面的造型、走向都充分考虑到。

④然后不断粘贴羽毛，形成整体的扇子结构。

⑤选三片白色蝴蝶兰装饰在扇子的中下部。

⑥再粘贴一些大小不同的珍珠，一个充满浪漫宫廷气息的欧式风格满铺结构型扇子就完成了。

37

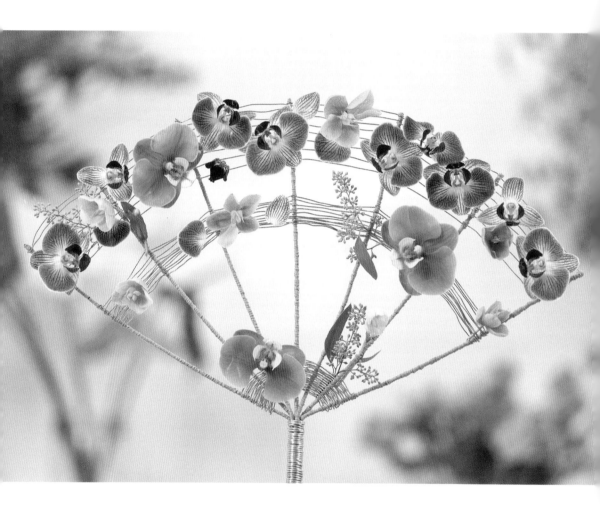

镂空结构型
花艺扇子

镂空的扇子设计，重点在于基础结构的制作。

工具

环保铁丝、花艺铁丝、不同粗细的铝丝、花艺冷胶、花艺剪刀、角度尺

花材

两种花色的蝴蝶兰、蔿葵、尤加利果

①先用环保铁丝将花艺铁丝进行基础缠绕装饰。在开头处先反向缠绕一段多余的线，这样缠绕的线会更加牢固。然后不断向下缠绕环保铁丝，需要注意保持一个角度，紧贴但不重叠，保持均匀。用同样的方法制作7根粗铁丝。

②用粗一点的铝线把所有的铁丝基部缠绕在一起，形成扇子的手柄。然后将上方的铁丝均匀分开，形成扇子的基本骨架。

③接下来用细铝丝进行缠绕编织，同时可固定基础结构。编织5cm左右。

④在偏上方的位置再用类似方法缠绕编织3cm左右，可以借助尺子来保证每根的装饰点高矮一致，因为上方的距离会越来越大，支撑力没有下面好。

⑤然后在最上方用同样方法进行编织，每层铝线的间隔可以宽一点，这样就形成了基础的镂空结构。

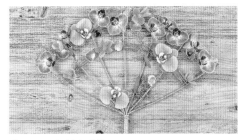

⑥然后进行鲜花装饰。

38

折扇花艺

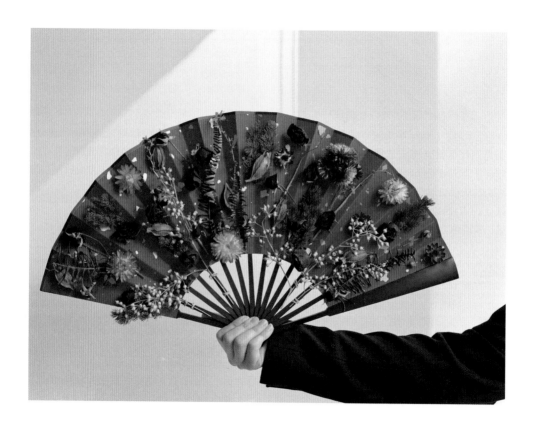

　　这节介绍折扇的装饰技巧。制作之前可以先选取一把合适的折扇，根据折扇的色彩及风格选取合适的装饰素材。案例作品选择了与扇子相近的暗红色和橘色为主的干花。

工具

热熔胶、环保铁丝、花艺冷胶

花材与材料

扇子、麦秆菊、栀子果、火焰兰、蔷薇、排草、永生蓬莱松

①先确定扇子表面主线条位置，然后用环保铁丝将尤加利果和折扇的骨架固定在一起。

②接着加入枝条较长的花材和叶材，用热熔胶粘贴花材枝干。

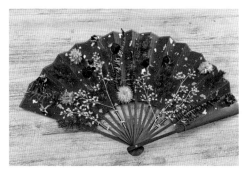

③加入块状花材和大朵花材。

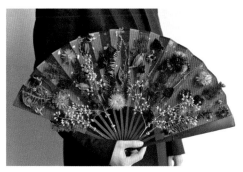

④最后再点缀一些小花头或者小体量的花材，不断填充，一个整体的花艺折扇就制作好了。

39

团扇花艺

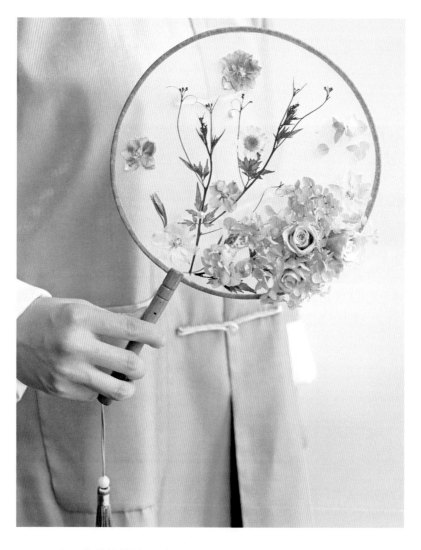

　　团扇是非常传统的一种扇形，通常会有好看的图案，当然也有素面团扇。案例作品利用压花和永生花素材，对团扇进行创作装饰。

工具

热熔胶枪、热熔胶棒、镊子、白乳胶、花艺剪刀、团扇

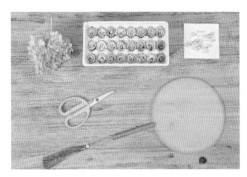

花材

压花花材、永生绣球、永生玫瑰

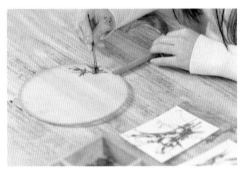

①先选用线条叶材来确定基础结构，用镊子压实叶子粘贴固定在扇面上。

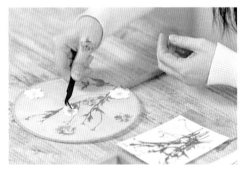

②开始加入主花材点位，选用的是大花飞燕草和小菊，顺序就像插花一样。然后加入珍珠点缀。

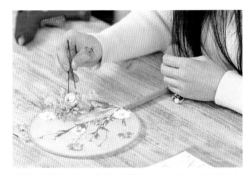

③接下来加入一些永生花材，用热熔胶粘接小玫瑰和绣球，增添一些立体感。

④最后再修剪超出扇面边缘的花瓣。一把中国风的素雅花艺团扇就制作完成了。

40

花泥手包装饰

工具

花泥、花艺刀、花艺剪刀、珠针

花材

迷你蝴蝶兰、宽度及造型不同的叶子——叶兰、鸟巢蕨、龙舌兰叶、小天使叶（小叶春羽）、春兰叶

①先将花泥用花泥刀切成梯形的手包造型。

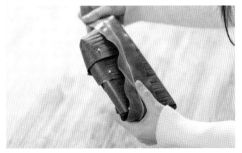

②用一片叶兰包裹花泥，进行基础的打底，用珠针在收尾和关键处固定。

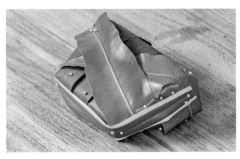

③用鸟巢蕨进行装饰性打底，侧边用新西兰亚麻叶包裹。

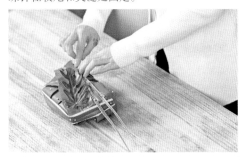

④再用小天使叶和带花纹的春兰叶进行装饰。通过各种叶材的不同质感、色彩和线条，达到多层次造型的装饰效果。

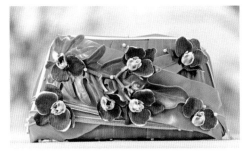

⑤最后选择合适的位置将蝴蝶兰用花艺冷胶和珠针点缀上即可。

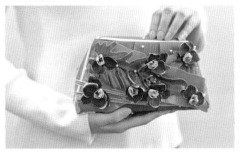

⑥成品展示。

41

花泥造型手提包装饰

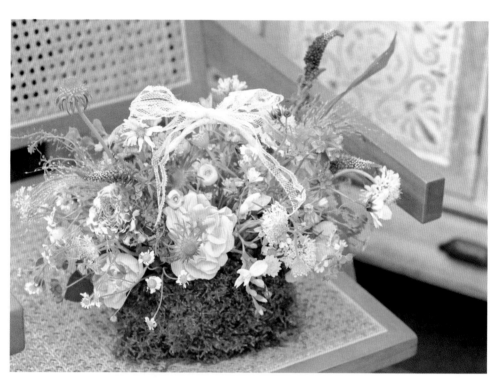

工具与材料

花泥、花泥刀、花艺剪刀、粗铁丝、细铁丝、钳子、蕾丝丝带

大号的花艺铁丝和钳子用来制作手提包的提手。小号的花艺铁丝进行固定，蕾丝丝带用于装饰。

花材

'锦鲤'花毛茛、蓝星花、绿铃草、蔷薇、松虫草、小花飞燕草、洋甘菊、鼠尾草、小菊、翠珠花、波斯菊、苔藓

①先将花泥切出一个造型，再将两根大号花艺铁丝十字交叉，螺旋旋转，得到一个更为结实的方便塑形的线条，缠绕蕾丝装饰。

②按照花泥的大小，将制作好的铁丝在外围进行造型，结尾处用小号铁丝固定，并且可以用两段玫瑰花茎在底部制作两个十字支撑，达到更好的平衡和支撑力。用U形铁丝将提手的两侧及底部多个点位固定好。

③然后取合适大小的片状苔藓，用绿色"U"形花艺铁丝固定到花泥上。

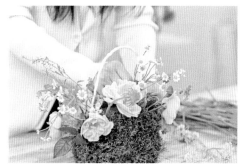

④打好基础后，在花泥处插花。

⑤在把手位置用蕾丝丝带系上蝴蝶结。

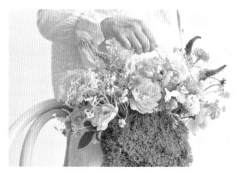

⑥一个自然系、花园感十足的花艺手提包完成。

42

自然系手捧花

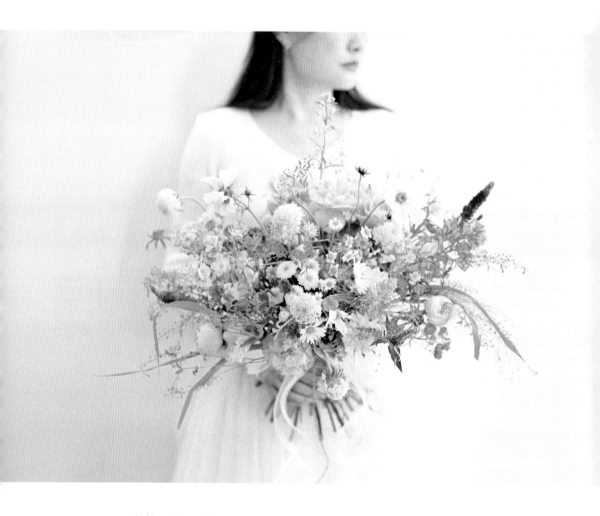

自然系的手捧花多选用层次丰富、轻盈浪漫的花材，种类尽量丰富。这一节来制作一束春天感十足的小清新自然系手捧花。

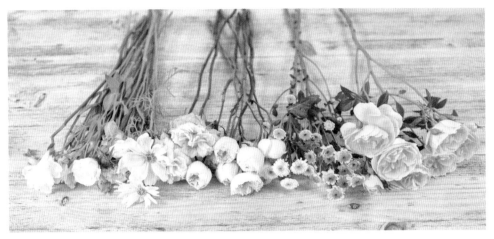

花材

多头蔷薇、小雏菊、洋甘菊、波斯菊、松虫草、绿珊瑚、'锦鲤'花毛茛、小花飞燕草、鼠尾草、喷泉草、绿铃草

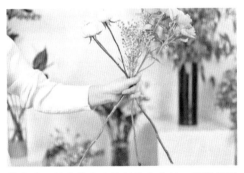

①先选三枝支撑力比较好的主花材，用螺旋手法，顺时针握住。

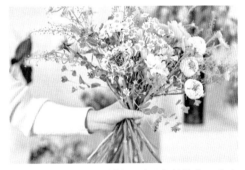

②依次加入花材和叶材，可以高低错落。花头轻盈的高一点，不断加入花材并观察，在适当位置加入焦点花。

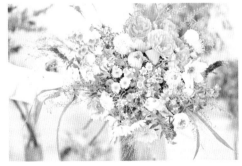

③加花材的过程中确保高低错落、层次丰富，花材之间要有一定的距离，视觉上要有呼吸感。

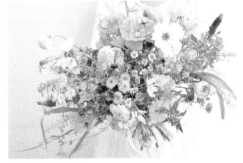

④最后直接绑好麻绳，根部保留自然状态，也可以在绑点位置加入装饰丝带。灵动，有空气感和层次感的花束就做好了。

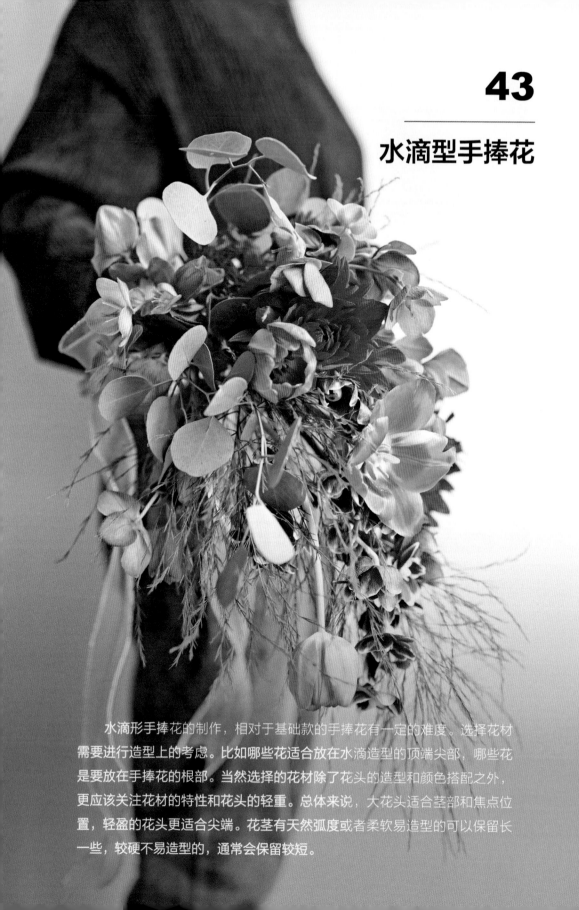

43

水滴型手捧花

　　水滴形手捧花的制作，相对于基础款的手捧花有一定的难度。选择花材需要进行造型上的考虑。比如哪些花适合放在水滴造型的顶端尖部，哪些花是要放在手捧花的根部。当然选择的花材除了花头的造型和颜色搭配之外，更应该关注花材的特性和花头的轻重。总体来说，大花头适合茎部和焦点位置，轻盈的花头更适合尖端。花茎有天然弧度或者柔软易造型的可以保留长一些，较硬不易造型的，通常会保留较短。

工具

花艺剪刀、丝带剪刀、丝带和环保铁丝

花材

尤加利叶、菟葵、迷你蝴蝶兰、花毛茛、郁金香、小菊、大丽花

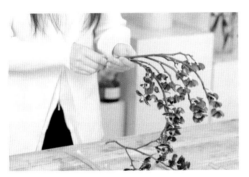

①处理花材，利用蝴蝶兰茎秆的天然弧度打一个基础造型。

②茎基部加入大丽花和小菊，再加入叶材填充。

③然后加入菟葵等花材。如果有的花材茎秆过直，也可以通过按摩手法使其变柔软，获得想要的弧度。

④不断观察造型并调整，穿插加入郁金香和其他花材，最终达到水滴造型。捆绑剪茎之后，加入丝带装饰即可。

手持型手捧花

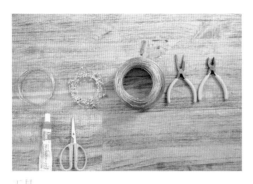

工具

尖嘴钳、扁口钳、粗细不同的铝丝、装饰珠链

花材

大花飞燕草、蝴蝶兰

①首先用粗细恰当的圆瓶辅助来制作一个基础的圆形手柄。缠绕两圈后剪断，再用细铝丝缠绕固定。

②将铝丝不断扭转折叠，并按想要的造型制作一个基础结构。

③然后将圆环手柄和基础结构连接固定。

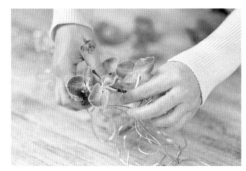

④蝴蝶兰花头较多的，可以分段剪下，用细铝丝将花茎缠绕固定在粗铁丝基础结构上。

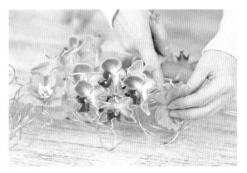

⑤再用花艺冷胶将大花飞燕草花头粘贴到合适的位置。制作时需要注意整体的空间感和节奏感，铝丝的基础结构需要适度地裸露出来，花材的装饰不宜过多或者过少。最后加入珠链点缀。

45

全花花冠

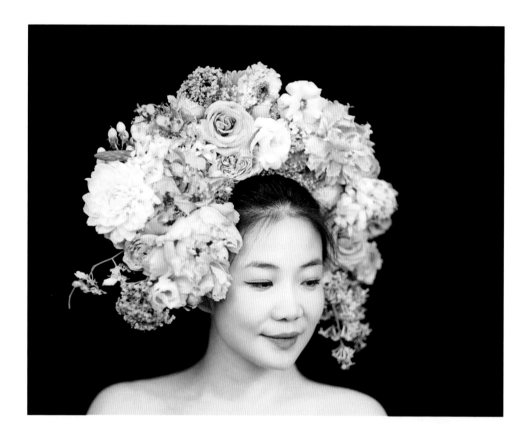

　　头部花饰按照类别主要分为花冠和花帽，按照展现形式主要分为全花花冠和结构花冠。这节先来制作一个全花花冠。可以直接借助一个发箍来进行花冠结构基础的制作，当然也可以通过粗铁丝制作一定宽度的发卡造型来替代。

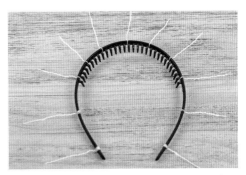

工具与材料

粗细两种花艺铁丝、钳子、花艺冷胶、发箍

花材

小丽花、龙胆、火龙珠、木绣球、松虫草、'锦鲤'花毛茛、多头蔷薇、紫玫瑰、银叶菊、丁香、跳舞兰、雀梅、芍药

①首先将发箍的结构加大，可以用细铁丝在发箍上均匀地增加一些点位，S形旋转进行加固。

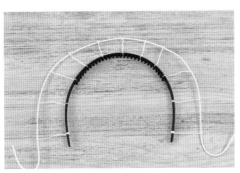

②然后在外圈固定一圈粗铁丝。两端可以向外"U"形弯曲，以便衔接最外侧边缘的粗铁丝。

③然后用细铁丝不断缠绕在这三层中间，形成网状，这个网的紧实度和间隙依材大小而定。如果不好把握，可尽量把结构做密一点。

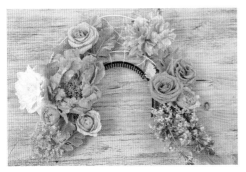

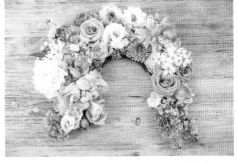

④添加花材。先选择主花的位置，用银叶菊打底填充。花材可通过铁丝和花艺冷胶固定。花材可以由大到小或者按颜色种类不断增加。

⑤先将大朵的芍药、丁香、木绣球定好位置，再陆续将玫瑰、龙胆、'锦鲤'花毛茛、多头蔷薇、雀梅、松虫草等陆续加入，最后点缀上火龙珠和跳舞兰。

46

结构花冠

结构花冠是人体花艺中可以充分展现创造力和想象力的设计表达形式。它可以很夸张，也可以很精致，舞台表现力强，可以用于时装、婚纱礼服走秀，也可以用于戏剧演出、花艺舞台秀中，非常吸睛，富有感染力。

这节就制作一款侘寂风的结构花冠。

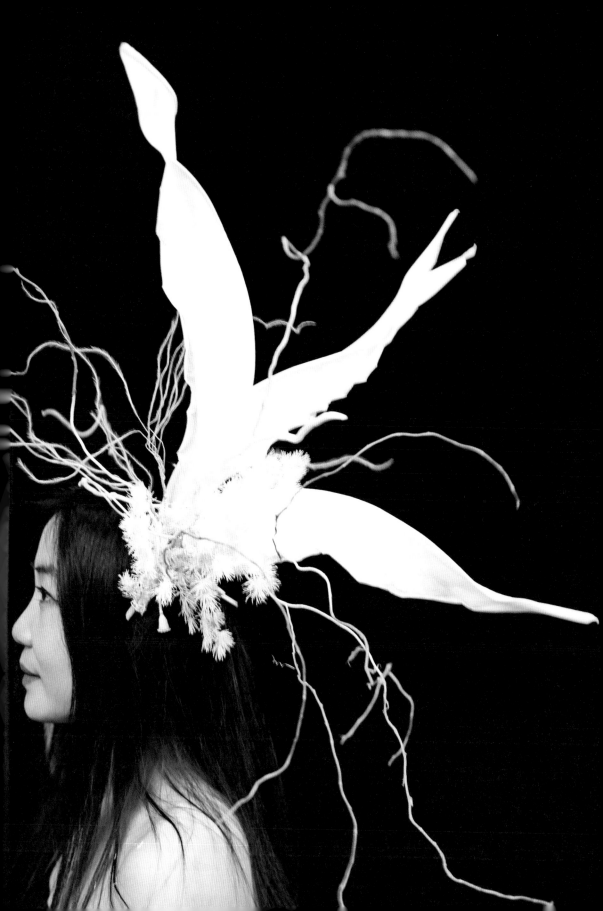

工具与材料
粗铁丝、细铁丝、钳子、花艺剪刀等

花材
永生天堂鸟叶、永生蓬莱松、羽毛草、小莲蓬、龙柳枝条

①首先处理龙柳，因为选用的龙柳是新鲜的，表皮可以直接撕掉露出原木色。然后用粗铁丝做一个合适头围大小的圆环，收尾部分用细铁丝缠绕固定。

②将龙柳枝先和圆环固定，调整出需要的造型位置。

③加入天堂鸟叶，比较柔软的，可以用粗铁丝在叶子的中间位置进行支撑处理，细铁丝在收尾处缠绕固定。用三支天堂鸟叶形成一个盛放的姿态，基部与圆环和龙柳枝进行固定。

④加入蓬莱松，丰富整体造型，并且可以遮挡架构基部过多的铁丝部分。

⑤再将羽毛草分组组合，用细铁丝缠绕固定并
加长，添加到整体结构中。

⑥最后点缀一些小莲蓬。

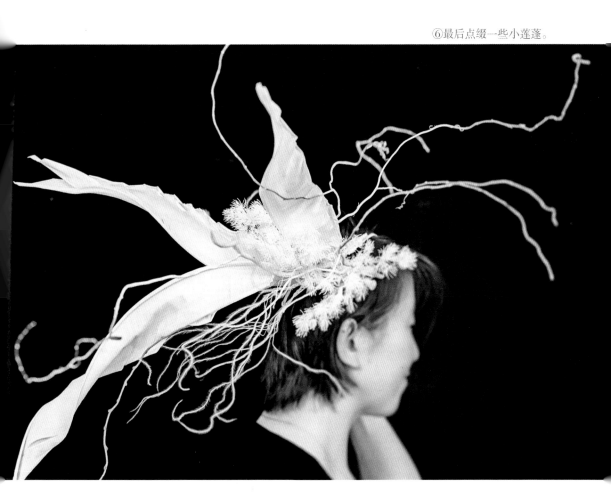

47

全花花帽

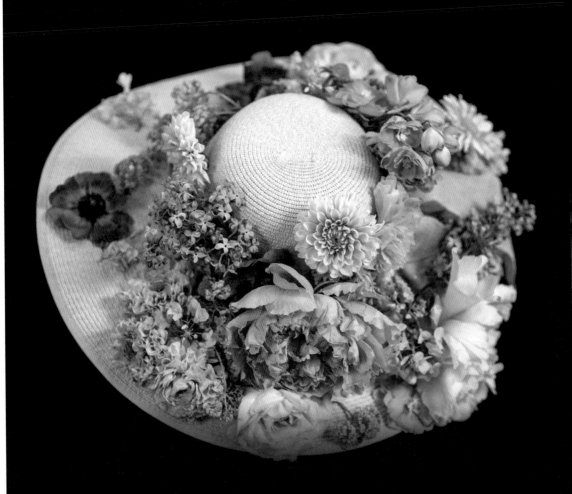

夏日来临时，我们去海边可以戴上一顶这样的花艺
遮阳帽。色彩整体虽然丰富，但饱和度低，可以更好地
体现夏日的清爽感。

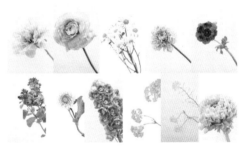

工具与材料

粗铁丝、细铁丝、钳子、花艺剪刀等

花材

粉色芍药、'油画'花毛茛、'三文鱼'花毛茛、'锦鲤'花毛茛、银莲花、小丽花、紫色丁香、天蓝色大花飞燕草、绿色木绣球、油菜花

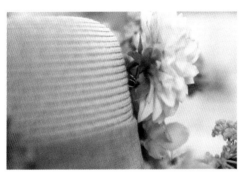

①用一个大帽檐的法式度假帽作为基底，逐步添加花材。首先选择主花材所在的焦点位置，可以留一些茎秆，然后用铁丝缠绕，穿过帽子进行固定。这样花型可以更加立体展示，有一些花材也可以直接用冷胶粘在帽子上。

②如果需要，也可以利用U形铁丝技巧来进行花头固定，经由铁丝固定后，可以用钳子在另外一端进行固定并处理好尾部，使之贴合帽子，防止戴上的时候刺到头部。

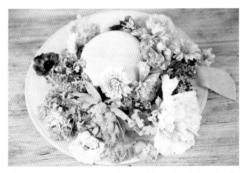

③花材位置确定可以按照花材由大到小、颜色由深到浅的原则。

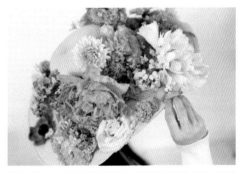

④注意颜色的整体搭配和花材点缀位置的高低错落。

48

结构花帽

　　结构花帽最重要的就是进行花帽结构的基础设计和制作，花帽的整体风格直接决定花材的选择。这节演示用纯植物素材来制作结构花帽。设计的风格选定为森系清凉型。因此，选新鲜的龙柳枝条来制作花帽的基础结构。新鲜的龙柳不仅枝条的支持力和柔韧度适中，而且粗细不同的分枝造型非常有特色。不会太硬也不易弯曲，不会因为太过柔软而无法做出支撑造型，同时可塑性又非常强。

工具与材料

花艺剪刀、铁丝、扁口钳、尖嘴钳

花材

龙柳、翠扇、风铃草、木绣球、侧柏叶

①用龙柳弯曲好一个合适的圆顶造型，用花艺铁丝固定，可以十字交叉顺时针手拧固定，也可以借助钳子来拧紧，铁丝的收尾处注意剪短并回扣。

②然后通过较粗的枝干交叉形成帽子的顶部结构，之后每一圈逐渐加大，最终形成帽檐部分，如果细小的分枝过多，可以将一部分收拢起来，最终形成一个完整的基础造型。

③陆续加入松柏、翠扇以及开放度不高的风铃草和木绣球。注意如果是枝条较长的花材，至少选择两个点位固定。继续添加花材，最终形成一个360°无死角的装饰性极强的架构花帽。

④结构花帽也是非常适合舞台展示的一种花饰。

49

花艺围巾

通过具有金属质感的铝丝表现出架构的魅力，搭配色彩明快的花材，展现出穿戴花饰也可以珠光宝气的一面。

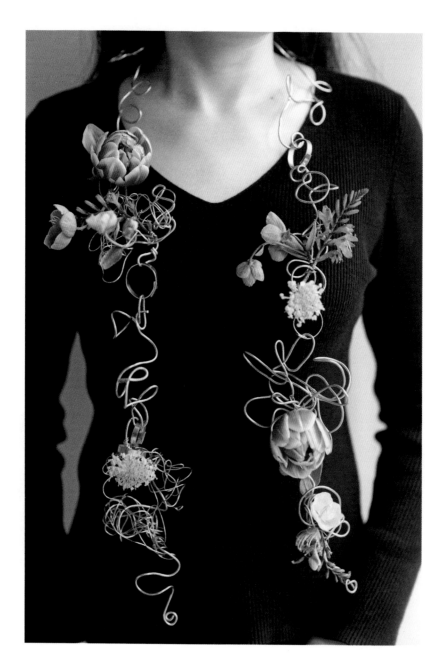

工具与材料

粗细两种铝丝、铝片、尖嘴和齐头
两种钳子

花材

玫红色郁金香、绿色菟葵、紫色翠
珠、橘色火焰兰

①先将铝片做成圆环形状，可以同时多制作几
个，用来后续衔接不同的铝丝造型。

②通过不断旋转铝丝，形成不同体量和造型的
基础结构，然后用圆环组合形成具有节奏感的
不对称造型。

③加入花材，为了保证整体性和美观度，可以
直接用细铝丝代替花艺铁丝对花材进行固定，
需要的话也可以用花艺冷胶来粘贴花头。

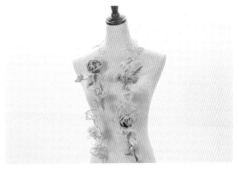

④增加点缀花材，戴在模特身上后再调整花材
朝向和角度。

50

花艺领结

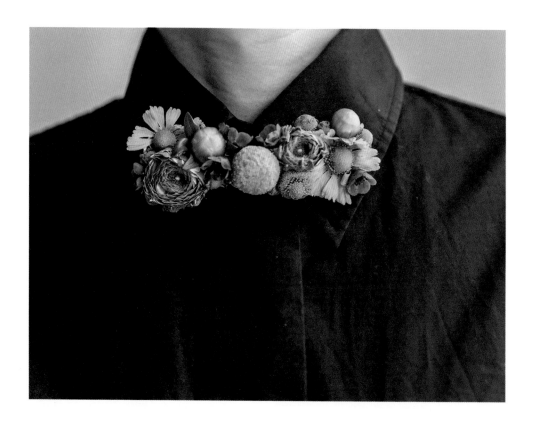

　　前面几节介绍了相对体量较大的可穿戴的花艺设计，这一节学习比较小巧的花饰，比如领结。

工具与材料
粗细两种花艺铁丝和花艺冷胶

花材
黄金球、黄色小雏菊、绿色小丽花花头、澳蜡花

①首先需要用粗铁丝弯曲形成一个领结的基础造型，收尾处用细铁丝缠绕固定。

②然后用细铁丝不断交叉缠绕形成网状，便于后续进行花材粘贴。

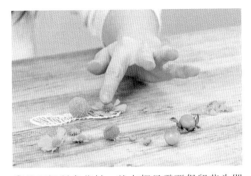

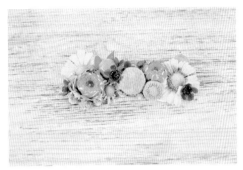

③处理好所有花材，基本都只需要保留花头即可，用花艺冷胶先固定中间位置的黄金球，然后将两个大一点的花头确定在外侧位置。

④之后不断增加其他点缀花材即可。

51

花艺时装①

　　这节来到穿戴花艺的重头戏——花艺"时装"。花材的选择，除了考虑色彩及造型需要符合整体设计之外，最主要的就是要考虑到是否可以在脱水的状态下相对长时间地保持良好的形态。因为在制作过程中会直接用冷胶粘贴花材或者用环保铁丝进行捆绑，花材将一直处于无水状态，所以容易脱水变形的花材，不适宜选用制作花艺"时装"。

　　案例作品选用的迷你蝴蝶兰就是很好用的花材，不仅花朵造型好看，而且在脱水状态下可以保持较长时间的完好姿态。蒐葵也是相对在脱水状态下不易变形的花材，小天使叶也是非常适合在脱水状态下进行制作的一种叶材，很适合作遮挡打底的材料。

　　为什么会选择用铝丝来制作呢？第一，铝丝具有一定的支撑力，可以进行基础结构的搭建制作出服装的龙骨。第二，铝丝相对花艺铁丝更加柔软，易于造型，且容易穿戴。

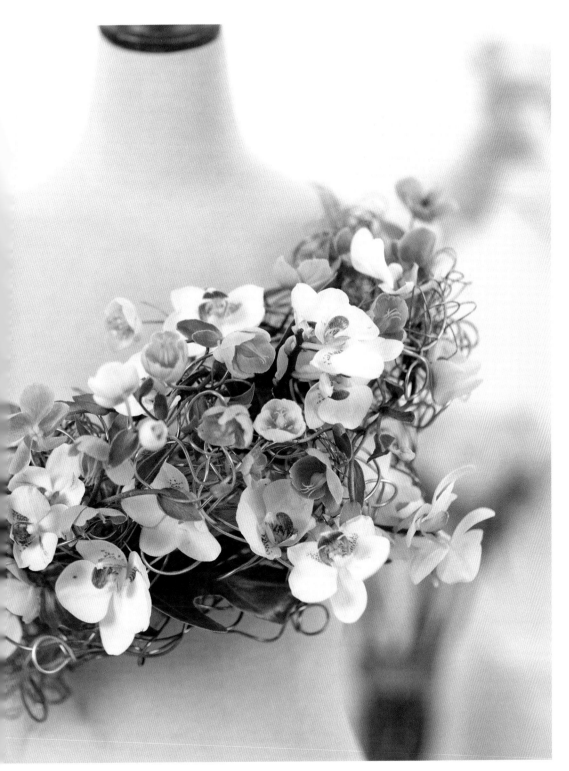

工具与材料

花艺剪刀、花艺冷胶、环保铁丝、不同粗细的铝丝

花材

小天使叶、迷你蝴蝶兰、蔻葵

①先将一组一组的铝丝分别扭转造型，然后再组合在一起扭转，使铝丝线条之间产生一定的结构力量和空间感。然后继续同样的组合，直到可以制作出一个满意的基础服装结构。

②这次设计制作的是一件花艺斜肩上装。装饰重点在正面，所以正面的结构和花艺装饰是比较丰满的，背面可以按照模特的维度，做一个可以打开的挂钩。

③添加植物材料。首先加入小天使叶做基础的打底，插在不同的位置上。这里可以直接利用铝丝的可塑性，旋转铝丝来固定枝条的根部，叶子添加至可遮挡关键部位即可。

④然后添加迷你蝴蝶兰作为主体装饰花材。先将花朵分别剪下备用，挑选合适的装饰位置用花艺冷胶粘贴，可以组群固定，也可以单个点缀。有节奏感地形成整体造型。也可以利用铝丝空隙直接加入有一定长度的蝴蝶兰。

⑤最后加入菟葵进行点缀。菟葵的造型很有趣也很灵动，所以可用环保铁丝捆绑，这样可以避免花材根部被固定而显得造型死板。

⑥最后进行整体调整，就完成了一件自然清新的花艺"时装"。

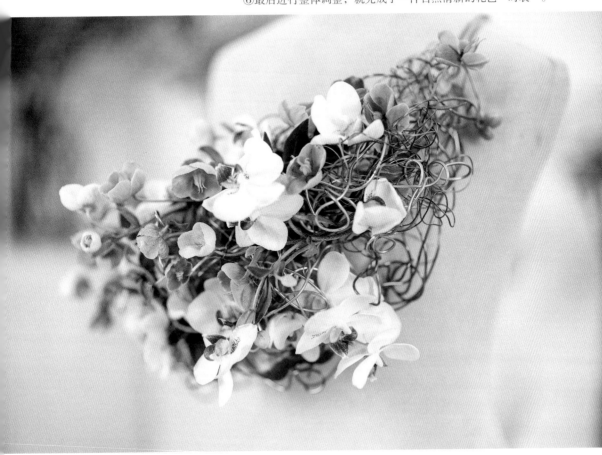

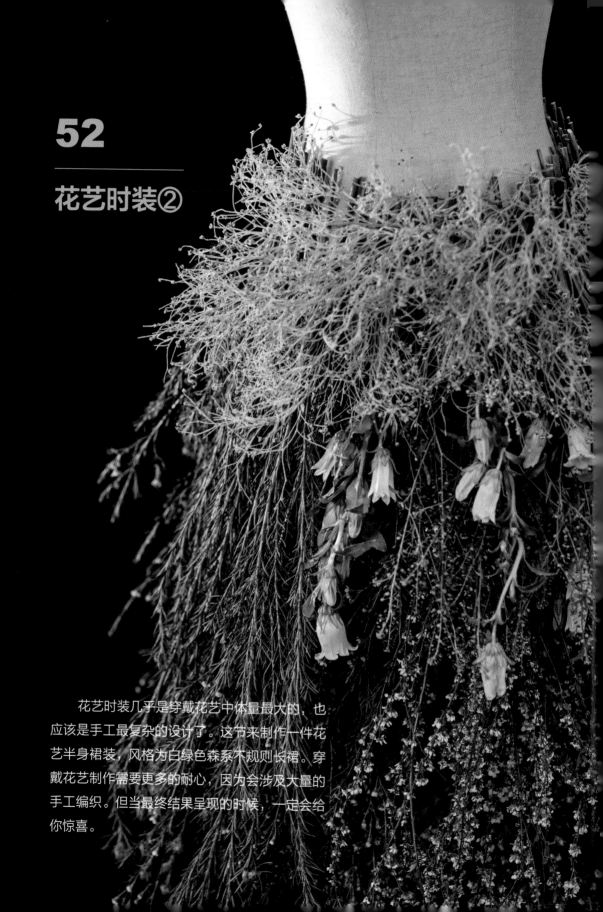

52

花艺时装②

花艺时装几乎是穿戴花艺中体量最大的，也应该是手工最复杂的设计了。这节来制作一件花艺半身裙装，风格为白绿色森系不规则长裙。穿戴花艺制作需要更多的耐心，因为会涉及大量的手工编织。但当最终结果呈现的时候，一定会给你惊喜。

工具与材料

环保铁丝、花艺铁丝、尖嘴钳、扁口钳

花材

雪柳枝、白色澳蜡花、风铃草、绿铃草、柳杉、柔丝

①首先剪一段环保铁丝从中间折叠，加入第一根枝条，将环保铁丝开口部分交叉进行旋转固定，经过4~5次180°旋转后加入第二根枝条，继续旋转4~5圈，加入第三根，依此类推，就可以将一根根的线形花材组合成为一个面。为了固定稳，需要进行双层或者三层编织，环保铁丝的开口方向可以相反，这样便于最后的收尾。

②应用这个编织方法将雪柳和澳蜡花枝条依次编织在一起，来制作裙子的基底造型。枝条的顺序需要注意长短和造型。作品是长短非对称的，也就是一边长一边短，所以枝条的排序也要有讲究。注意在编织的整个过程中，要保持相等的距离间隔，整体看起来才会整洁好看，关键点就在于，每一个编织间隔的旋转圈数相近，旋转力度需要相同，否则就会改变中间的间隔距离。

③制作时可以利用模特来测量一下裙子的"腰围"。为了方便后续把握裙装的整体造型，可以将基础结构直接固定在模特上进行操作。

④然后加入花材。首先加入风铃草和绿铃草来增加裙子的丰满度和遮挡面积。风铃草可以补充枝条部分，也可以和雪柳花和白色澳蜡花呼应。绿铃草整体造型柔美而轻盈，草绿色可以增加整体作品的生命力。最后将柔丝剪短，组群添加在腰部装饰，形成俏皮而可爱的点睛之笔。

总策划：花园时光工作室
策划人：印芳

执行策划：STYLAB格调研究所（北京格研文化发展有限公司）
经典色彩花艺搭配讲师：SUNNY
穿戴花饰讲师：李孟秋 SUNNY

制片/导演：高语辰
摄影：冯茅
视频拍摄：张蓉、冯茅
后期剪辑：任劲松
视频及文字校审：张宇

图书在版编目（ＣＩＰ）数据

全能花艺技法与设计百科.经典色彩搭配与穿戴花饰 /

格研文化编. -- 北京 : 中国林业出版社, 2024.6

ISBN 978-7-5219-2590-6

Ⅰ.①全… Ⅱ.①格… Ⅲ.①花卉装饰－装饰美术－

设计 Ⅳ.①J525.12

中国国家版本馆CIP数据核字(2024)第025031号

责任编辑：印芳
装帧设计：刘临川

出版发行：中国林业出版社
　　　　　（100009，北京市西城区刘海胡同7号，电话83143576）
电子邮箱：cfphzbs@163.com
网址：https://www.cfph.cn
印刷：鸿博昊天科技有限公司
版次：2024年6月第1版
印次：2024年6月第1次
开本：710mm×1000mm　1/16
印张：24
字数：380千字
定价：238.00元

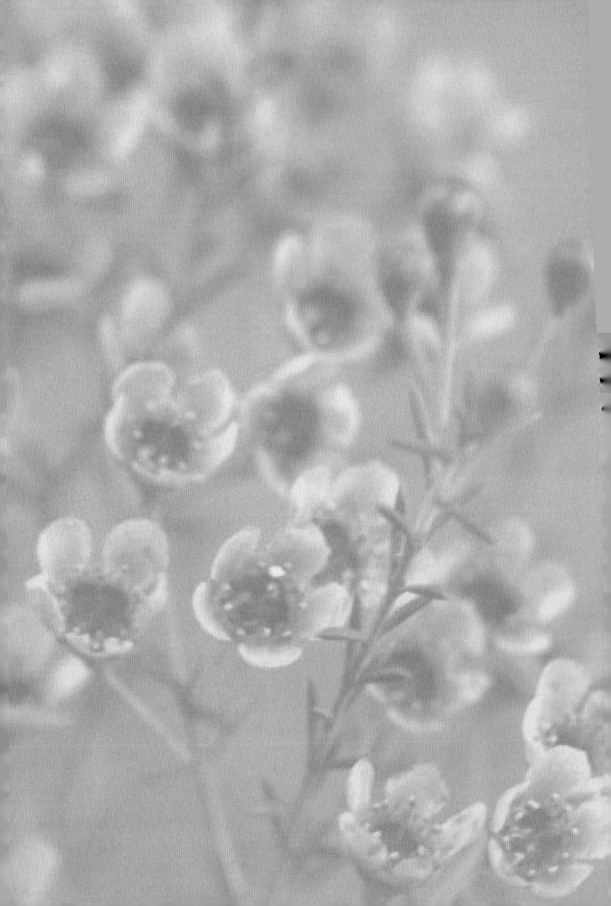